KB113667

김 교수의 예술수업 2

두근두근, 드뷔시를 만나다

김 교 수 의 예 술 수 업 2

두근두근,
드뷔시를 만나다

김석란

올림

사진 저작권

"다 좋았는데, 스크린이 너무 구깃구깃했어, 하하하…."

지금은 음악회에서 영상과 해설을 함께 제공하는 것이 그리 낯선 일이 아니다. 하지만 필자가 겁도 없이 영상과 해설이 함께 하는 음악회를 하겠다고 나섰을 때는 공연장에 스크린조차 없던 시절이었다. 빔 프로젝터를 천장에 철사로 묶어 고정하고 천으로 된 스크린을 사용했다. 피아노만 치기에도 버거운 실력에 영상 콘텐츠도 제작해야 했고 해설까지 직접 했다. 때로는 시도 낭송했다. 그야말로 혼자 북 치고 장구 치는 격이었다. 매번 이런 음악회를 준비하면서 '왜 사서 고생을 하지' 후회하며 이번을 마지막으로 다시는 안 하리라고 결심도 했다. 하지만 관객들의 진심 어린 박수는 그간의 고생을 모두 잊고 다시 다음을 준비하게 하는 힘이 되었다.

베토벤이나 쇼팽 같은 고전주의와 낭만주의 음악을 연주할 때와 프랑스 인상주의 음악을 연주할 때의 객석 반응은 뚜렷이 달랐다. 많은 고민 끝에 설명을 곁들이면 좀 낫지 않을까라는 생각이 들었다. 처음에는 해설만 하려 했지만 준비 과정에서 점차 욕심이 생겨났다. 그래서 기왕이면 관련된 그림들도 영상으로 제시하기로 했다. 결과는 대성공이었다. 바늘이 떨어지는 소리도 들릴 것 같은 관객들의 집중을 무대 위에서

도 충분히 느낄 정도였다.

　드뷔시로 대표되는 인상주의 음악은 전통적인 음악과는 다른 감상법을 필요로 한다. 또한 그 배경과 소재를 알고 감상할 때 보다 더 큰 예술적 기쁨을 누릴 수 있다. 앞서 나왔던『김 교수의 예술수업』은 예술의 진반적인 흐름에 관한 이야기였다. 그러다 보니 아무래도 상세한 이야기를 할 수 없는 아쉬움이 있었다.『김 교수의 예술수업』에서 언급되었던 인상주의 음악도 일반적인 개념 설명으로 만족해야 했다. 이 책은 그 개념을 바탕으로 하여 실제로 인상주의 음악을 어떻게 감상할 것인가를 이야기한다.

　인상주의 음악을 풀어나가기에 어떤 곡들이 좋을지 고심 끝에 드뷔시의『24 피아노 프렐류드』로 정했다. 이 곡집은 드뷔시의 대표작이자 인상주의 음악 기법이 절정에 올라 있을 때 쓰인 작품이다. 짤막하지만 많은 이야기를 가지고 있어 인상주의 음악 입문에 적격이라는 생각이 들었다. 이 속에는 당시 새로운 예술적 경향이었던 상징주의 문학과 인상주의 회화는 물론이거니와 피터 팬, 인어공주 등의 동화나 소설 속 주인공들, 무대예술 등이 음악으로 그려져 있다. 필자는 드뷔시가 이런 다

양한 이야기들을 어떻게 음악으로 풀어나갔는지 소개하며, 어떤 점에 초점을 맞추어 감상하면 좋을지를 이야기하였다.

이 책은 그동안 발표했던 해설음악회 내용과 필자의 논문들을 일반 인에게도 쉽게 읽힐 수 있도록 새롭게 정리하고 보완한 것이다. 음악은 독자적인 언어체계를 가지고 있는 예술이다. 따라서 이를 일반 언어로 만 풀어내는 것은 생각보다 까다로운 작업이었다. 대다수의 사람들이 음악해설서를 읽어도 무슨 말인지 잘 모르겠다고 하는 이유이기도 하 다. 필자는 될 수 있는 대로 전문적인 음악용어를 피함으로써 독자들이 보다 편하게 즐길 수 있도록 하였다.

예술의 다양한 장르들은 밥상 위에 놓인 반찬과 같다. 고른 영양섭취 가 몸의 균형을 유지해 주듯이, 다양한 예술적 경험은 균형 잡힌 정서를 유지하게 해준다. 예술을 자연스럽게 즐기기 위해서는 적당한 지식과 반복적 경험이 도움이 될 수 있다. 드뷔시 음악이 어렵다고 생각한다면 이 책을 읽고 더 가까이 다가가는 계기가 되었으면 한다. 고전주의나 낭 만주의 음악에서 느끼는 감동과는 또 다른 예술적 기쁨을 누릴 수 있을

것이라고 확신한다. 또한 예술을 알고 싶지만 선뜻 다가가지 못하던 독자에게는 예술을 친숙하게 느낄 수 있는 실마리가 된다면 더 바랄 것이 없을 것 같다.

음악회는 관객들과 생생한 교감을 나눌 수 있다는 큰 장점이 있다. 하지만 그곳에서 오갔던 이야기들을 곁에 두고 쉽게 꺼내볼 수 없다는 아쉬움도 뒤따르기 마련이다. 어렵게 꾸려왔던 해설음악회의 한 부분이나마 이 책으로 조그만 결실을 보게 된 것 같아서 감회가 크다. 동생의 작업에 대해 항상 전폭적인 믿음을 보여준 언니들과 오빠가 없었으면 해내지 못했을 일이다. 정성껏 책을 만들어준 올림 식구들에게도 감사드린다.

미지의 독자와 함께 드뷔시를 만나러 가는 길, 가슴이 두근거린다.

2020. 6

피아니스트 김석란

I

새로움을 꿈꾸는
화요일의 예술살롱

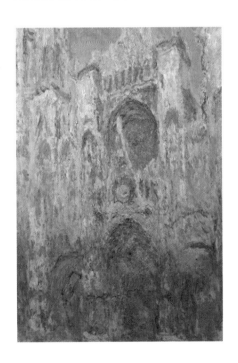

어떤 사진이 좋을까… 한참을 고민하던 김 교수는 예전에 찍은 겨울 풍경 사진이 눈에 들어왔다. 햇살이 가득 들어오는 그녀의 스튜디오에 딱일 것 같다. 지선은 김 교수의 친구 동생이다. 가족과 멀리 떨어져 지내는 지선은 유달리 김 교수를 잘 따른다. 동생이 없는 김 교수도 지선을 친동생처럼 여기며 서로 잘 의지하며 지내는 사이다. 지선은 얼마 전 필라테스 스튜디오를 열었다. 내부공사가 끝나갈 무렵 가보았던 김 교수는 허전해 보이는 벽에 어울릴 작품을 한 점 선물해야겠다고 생각했다.

"언니, 너무 좋아요!"

지선은 액자를 선물 받자마자 벽에 걸어본다. 흰 눈 풍경이 가득한 사진이 푸른색 벽지와 참 잘 이울린다고 김 교수도 생각했다. 하지만 자신

의 작품을 좋다고 말하기가 조금 머쓱해서 옅은 미소로만 답했다.

"그런데 이 작품은 어떤 음악을 생각하고 찍은 거예요?" 지선이 묻는다.

사실 피아니스트인 김 교수가 사진 공부를 시작한 것은 자신이 찍은 사진과 함께 연주회를 열고 싶어서였다. 김 교수는 오래전부터 음악과 그림, 문학, 영화 등 여러 예술 장르가 함께하는 음악회를 개최해 오고 있다. 그러다 보니 차츰 음악만이 아니라 그 음악에 적합한 이미지도 직접 만들고 싶은 마음이 들었다. 지선은 이런 사실을 잘 알기에 이 작품은 어떤 음악을 염두에 둔 것인지 궁금해한 것이다.

"내가 제일 좋아하는 음악. 그래서 이 사진은 내가 가장 아끼는 사진이기도 해." 김 교수는 웃으며 답했다. 지선은 눈빛으로 김 교수의 대답을 재촉한다.

"프랑스 작곡가 드뷔시라고, 인상주의 음악을 만든 사람이 있거든. 그 사람 작품 중에 〈눈 위의 발자국〉이란 피아노곡이 있어."

김 교수의 말을 듣고 다시 사진을 보던 지선은 "아, 그러고 보니 여기 발자국이 있네요!"라고 외쳤다. "드뷔시가 어떤 음악가길래 언니가 이런 작품을 찍었는지 궁금해지는데요."

지선과 김 교수는 근처 이탈리안 식당으로 자리를 옮겼다. 집에서 간단히 먹자는 김 교수를 사진값을 해야 한다며 지선이 끌고 간 곳이다. 메

뉴를 보니 주로 셰프가 직접 만든 치즈를 베이스로 한 음식이 많다. 음식을 주문하고 식당 안을 둘러보던 김 교수는 피식 웃음이 나왔다.

"언니, 왜 그래요?" 지선이 물었다.

"응, 별건 아닌데. 이탈리안 식당에 프랑스 그림이 걸려 있어서. 훌륭한 이탈리아 화가들도 많은데 말이야, 하하…."

그러자 지선은 김 교수의 시선을 따라 그림으로 눈길을 돌렸다.

"저 그림은 많이 보던 건데요. 마네 그림 아니에요?" 지선이 말했다.

"맞아. 인상주의의 아버지로 불리는 화가 마네(Édouard Manet 1832-1883. 프랑스)의 〈풀밭 위의 점심 식사 Le Déjeuner sur L'herbe 1863〉라는 작품이야. 그런데 어쩌면 에밀 졸라가 아니었으면 오늘 우리가 저 작품을 보고 이야기 나눌 일이 없었을지도 몰라, 하하하."

지선은 잔뜩 궁금한 눈빛으로 다음 이야기를 재촉했다.

"마네의 예술은 당시에는 굉장히 비난을 받았거든. 그런 마네의 예술을 에밀 졸라(Emile Zola 1840-1902. 프랑스)라는 소설가가 지지해 줬다는 얘기야. 마네가 큰 빚을 진 거지."

"에밀 졸라가 누군데요?"

지선의 질문을 받고 김 교수는 에밀 졸라에 대해 어디서부터 이야기를 하면 좋을지 잠시 생각했다.

"혹시 박찬욱 감독의 〈박쥐(2009)〉라는 영화 봤니?"

김 교수의 질문에 지선은 너무 기괴하고 끔찍한 영화였다고 대답한다. 예쁘고 깔끔한 것을 좋아하는 지선의 취향과는 안 맞을 수도 있겠다

고 김 교수는 생각했다.

"〈박쥐〉는 뱀파이어가 된 사제를 중심으로 타락과 복수, 파멸 등을 그린 영화잖아. 소재도 기괴하고, 무엇보다 지나친 선정성 때문에 개봉 당시 논란이 되기도 했지. 이 영화의 원작이 바로 에밀 졸라의 작품이란다."

지선은 눈을 휘둥그레 뜨고 말했다.

"〈박쥐〉의 원작이 외국 소설이었어요? 제목이 뭔데요?"

"에밀 졸라의 〈테레즈 라캥 Thérèse Raquin(1867)〉이라는 소설이야."

김 교수의 말을 듣고 지선은 다시 궁금한 점이 생겼다.

"그런데 그 사람은 왜 그렇게 끔찍한 소설을 썼지요?"

"에밀 졸라는 소설가는 상상이 아닌 현실의 모습을 담아야 한다고 주장했거든. 그는 당시 주류를 이루고 있던 낭만주의 소설에서 벗어나 새로운 문학적 이념을 찾고자 했던 작가였어. 자연주의의 대표작가지."

"자연주의 문학이 어떤 건데요?" 지선이 물었다.

"한마디로 말하자면 소설도 과학이라는 거야."

지선이 갑자기 웃음을 터뜨린다. "침대가 과학이라는 옛날 광고 문구가 생각나네요."

"하하…. 그렇네! 에밀 졸라는 마치 과학자가 실험하듯이 소설을 썼거든. 정확히 관찰하고 해부해 나가는 방법을 취한 거지. 이런 자연과학적 방법으로 환경과 유전적 기질이 인간에게 어떤 영향을 끼치게 되는가를 써내려간 거야. 그러다 보니 인간과 사회의 추악한 면까지도 여과 없이 표현하게 됐지. 우리의 삶은 솔직히 아름다운 것으로만 채워진 것

이 아니잖아. 〈테레즈 라캥〉은 에밀 졸라의 첫 번째 자연주의 소설로 손 꼽히는 작품이야. 불륜과 살인이라는 선정적인 소재로 인해 출간 당시 논란이 되기도 했지. 마치 네가 왜 이렇게 끔찍한 작품을 썼을까 했던 것 처럼 말이야."

김 교수의 말에 지선이 고개를 끄덕인다.

〈테레즈 라캥〉은 자연주의적 사고방식이 본격적으로 표현되는 에밀 졸라의 『루공 마카르 총서 Les Rougon-Macquart(1868-1893)』의 탄생 을 예고하는 작품이기도 해."

"『루공 마카르 총서』가 어떤 작품인데요?" 지선이 물었다.

"『루공 마카르 총서』는 총 20권으로 이루어진 대하소설이야. 1871 년부터 1893년에 걸친 긴 시간 동안 쓰였지. 여주인공 아델라이드가 루 공과 마카르라는 두 남자와 두 번 결혼해서 얻은 아이들의 삶을 묘사하 는 내용이야. 〈제2 제정 시대 일가족의 자연적·사회적 역사〉라는 부제 가 붙어 있어. 작품 속에는 각종 직업과 인간 군상들이 등장하지. 에밀 졸라는 이들의 다양한 삶을 어떠한 미화나 과장 없이 철저히 객관적인 시선으로 펼쳐내고 있어. 〈목로주점 L'Assommoir(1877)〉, 〈제르미날 Germinal(1885)〉, 〈대지 La Terre(1887)〉 등 걸작들이 포함되어 있단다."

고개를 끄덕이던 지선이 묻는다. "그런데 마네가 에밀 졸라에게 무슨 빚을 졌다는 거예요?"

"마네는 미술 역사상 최고의 악명의 주인공이기도 하잖아. 파리의 미 술계는 마네의 〈올랭피아 Olympia(1863)〉 때문에 발칵 뒤집히기도 했 었지."

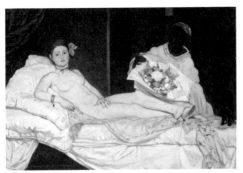
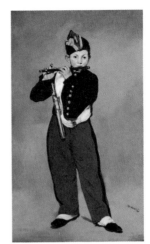

마네, 올랭피아　　　　　　　　　　　　　　　마네, 피리 부는 소년

　"〈올랭피아〉라면 벌거벗은 여인이 누워 있는 그림이지요? 그 그림이 어쨌기에 소동이 일어난 거예요?"

　"그림의 방식도 문제였지만, 무엇보다도 누드가 문제였지. 전통적으로 여성의 누드는 성경이나 신화를 주제로 하는 그림에서 성스럽게 표현되는 거였어. 그래서 여성의 시선은 정면을 응시하지 않도록 해서 신비로운 분위기를 불러일으키는 것이 일반적이었고. 하지만 마네의 그림은 전통적인 누드와는 좀 달랐던 것이 문제였어. 제목부터 사람들의 분노를 일으키기에 충분했지. '올랭피아'라는 이름 자체가 당시 대부분의 거리의 여자 이름이었기 때문이야. 그때는 돈 많은 남자 중에 이런 종류의 여자들과 쾌락적인 삶을 추구하는 경우가 꽤 많았었나 봐. 게다가 이 여성은 당당하게 정면을 응시하고 있기까지 하잖아. 이 작품이 발표되고 나서 마네는 19세기 최고의 악명의 주인공이 되었지. 하지만 동시에

19세기 미술의 혁명적인 리더가 되었단다."

지선은 포카치아 디 레코를 들어 올리며 물었다. 이 요리는 이탈리아 레코 지방의 요리다. 포카치아라는 이탈리아 전통 빵과 직접 만든 치즈의 맛이 어우러져 담백하면서도 고소한 맛이 일품이다.

"그럼 에밀 졸라는 마네의 〈올랭피아〉를 두둔한 건가요?"

"에밀 졸라는 당시 새로운 예술을 추구하던 젊은 예술가들을 옹호하는 글을 많이 썼던 것으로 유명해. 그가 글을 쓰게 된 직접적인 계기는 마네의 〈피리 부는 소년 Le Fifre(1866)〉이었어. 에밀 졸라는 〈올랭피아〉가 일으킨 소동으로 인해 마네에게 진작에 관심을 가지고 있었거든. 그리던 차에 마네가 파리의 살롱전에 〈피리 부는 소년〉을 출품했지만 또 탈락하고 말았지."

얇은 포카치아 사이에 있는 치즈가 녹아 떨어지는 것도 모르고 지선은 질문했다. "살롱전이 뭔데요?"

지선에게 냅킨을 건네며 김 교수는 답했다. "살롱전(Le Salon de peinture et de sculpture)은 프랑스 정부의 지원을 받아 우수한 그림과 조각작품을 전시하는 행사를 말해. 1673년 첫 전시회를 시작해서 1880년까지 지속되었지. 살롱전은 화가나 조각가들의 최대 등용문이었어. 살롱전에 출품이 되어야 비로소 예술가로 인정받고 작품을 팔아 생계를 유지할 수 있었지. 하지만 주로 관습적인 스타일을 반영하는 작품들만 선정되다 보니 새로운 예술을 지향하는 예술가들의 불만이 커지게 되었어. 이런 불만을 잠재우기 위해 살롱전에서 떨어진 작품을 전시하는 '낙

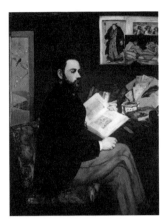
마네, 에밀 졸라의 초상

선전(Le Salon des Refusé)'이 열리기도 했지. 주로 인상주의 작품이 여기에 속했어."

"그런데 〈피리 부는 소년〉은 왜 살롱전에서 떨어졌지요?" 지선이 물었다.

"인물이 너무 평면적이고 배경도 없는 그림이라는 혹평을 받았지. 이번에는 에밀 졸라가 발 벗고 나섰어. 그는 〈새로운 화법 Nouvelle manière en peinture(1867)〉이라는 글을 발표해서 마네의 그림을 적극적으로 옹호했어. 심사위원들이 비난했던 점들을 정면으로 반박한 거야. 에밀 졸라는 마네의 그림이 간결하면서도 힘 있는 미적 효과를 내고 있다면서 루브르박물관에 영원히 간직해야 할 그림이라고 극찬했단다. 마네는 이에 대한 감사의 표시로 〈에밀 졸라의 초상 Portrait d'Émile Zola(1868)〉을 그렸다고 해."

김 교수는 방금 나온 해산물 파스타를 집어 들었다. 평소에 접하던 파스타와는 조금 다른 모양이라 어떤 맛일지 호기심이 생겼다. '천사의 머리카락'이라는 뜻을 가진 '카펠리니 디 안젤로'라는 가장 얇은 파스타 종류를 사용했고 우리나라 국처럼 국물의 양이 많다. 마치 잔치국수를 먹는 듯한 느낌이 든다.

"아까 얘기한『루공 마카르 총서』에 세잔(Paul Cézanne 1839-1906. 프랑스)이 모델로 등장한 거 아니?"

평소에는 국물을 잘 먹지 않는 김 교수이지만 의외로 국물이 맛있다고 생각하며 말했다.

"세잔이라면 화가 아니에요? 근대회화의 아버지로 불리는…."

"맞아, 세잔도 처음에는 인상주의 회화를 그렸지만 점차 자신만의 화풍을 개척해 나갔지. 입체주의와 추상주의 회화가 나오는 데 직접적인 영향을 끼친 화가란다. 『루공 마카르 총서』의 14번째 소설은 〈작품 L'Œuvre (1886)〉이야. 이 소설 속에서는 세잔과 모네, 마네 등이 모델로 나오지. 에밀 졸라는 이들을 통해서 19세기 말과 20세기 초의 젊은 예술가들의 새로운 예술에 대한 갈망을 생생하게 묘사했어. 세잔은 이 소설 속에서 새로운 그림을 추구하는 화가 클로드로 등장해. 클로드는 걸작을 만들겠다는 열망으로 열심히 그림을 그리지. 하지만 인정을 받지 못해. 결국 절망에 빠진 클로드는 자신의 그림 앞에서 자살하고 말아. 세잔은 에밀 졸라와 어린 시절부터 친구였다고 해. 그런데 이 소설 속에서 자신을 실패의 모델로 삼은 에밀 졸라에게 화가 난 나머지 절교하고 말았다고 하지."

"자네도 이해할지 모르겠지만, 이제 필요한 것은 태양인 것 같아. 실내가 아닌 야외의 대기. 그래서 밝고 젊은 그림, 진짜 빛 속에서 움직이는 사물과 사람들이 필요할지도 몰라. 결국 나도 잘 모르겠지만 말이야! 하지만 그런 것이 우리가 그려야 할 그림일 거야. 우리 시대에 우리의 눈이 바라보고 만들어내야 하는 그림은 그런 것이어야 할 것 같아."

"오! 아무것도 아니야. 들어봐, 네 개의 소절 안에 그냥 던져진 인상일 뿐이야. 그런데 그 안에 무엇이 들어 있는지 알아! 난 우선 그것이 점점 멀리 사라지는 풍경화 같아. 나무는 보이지 않고 그림자만 보이는 어느 울적한 길의 한 모퉁이, 그런데 그 길 위로 어떤 여인 한 명이 지나가는 거야. 그 여인은 윤곽만 간신히 보여. 그리고 여인은 가 버리고, 다시는 만날 수 없어. 다시는, 결코…."

'그가 쓰는 언어의 대담함, 모든 것이 말해져야 하고 때로는 혐오스러운 말도 빨갛게 달구어진 다리미처럼 필요할 때가 있으며, 말이란 그 내적인 힘이 충만해지면 저절로 나오는 것이라는 믿음….'

김 교수는 휴대폰으로 검색하여 〈작품〉 중의 구절을 지선에게 보여주었다.

"이 대화들은 당시 새로운 예술관의 전형적인 표현들이야. 새로운 시대의 그림과 음악과 문학에 관한 대화들이지. 이처럼 이 시대에 나타난 그림과 음악과 문학들은 기존의 낡은 미학에서 벗어나 새로운 자유를 얻기 위해 꿈틀거리고 있었단다."

김 교수가 보여주는 〈작품〉의 구절을 읽어보던 지선은 잘 이해하기 어렵다는 듯한 표정을 지었다.

"지금은 알쏭달쏭하지? 앞으로 차차 이 점에 대해 이야기하다 보면

이해가 될 거야." 김 교수가 웃으며 지선을 안심시켰다.

"프랑스의 대표적 상징주의 시인이라 할 수 있는 말라르메(Stéphane Mallarmé 1842-1898. 프랑스)의 집에서는 매주 화요일마다 모임이 열렸어. 전통적 예술에서 벗어나고자 했던 젊고 혈기왕성한 여러 분야의 예술가들의 모임이었단다. 이들은 이 모임을 통해 자신의 예술적 견해를 주고받았어. 주로, 인상주의로 불리던 고갱이나 모네, 마네 같은 화가들과 베를렌이나 발레리, 프루스트 등과 같은 상징주의 문인들, 그리고 음악가 드뷔시 등이었지."

지선이 눈을 빛내며 말했다. "아까 언니가 주신 사진이 드뷔시 작품을 표현한 것이라 했지요? 드뷔시는 인상주의 음악을 만들었다고 했잖아요. 그럼 인상주의 화가와 상징주의 문인들과의 예술적 교류를 통해 인상주의 음악을 만들었겠군요!"

"정답이야, 하하하…."

"그런데 인상주의나 상징주의라는 말은 막연히 들어보긴 했지만, 사실 구체적으로 뭐라고 설명해야 할지 잘 모르겠어요."

너무 배불리 먹은 탓에 디저트는 생략하고 커피를 주문하고 나서 김 교수는 말을 이어나갔다.

"모네(Claude Monet 1840-1926. 프랑스)라는 화가 알지?"

"그럼요, 수련꽃을 많이 그린 화가잖아요!"

"그렇지! '인상주의'라는 말이 처음으로 사용된 것이 모네의 〈인상, 해돋이 Impression, soleil levant(1872)〉에서부터야. 그런데 예술사조에

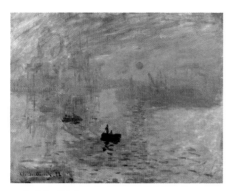

모네, 인상, 해돋이

서는 대체로 '~주의'라는 말이 부정적인 의미를 포함하고 있는 경우가 많지. 인상주의라는 말도 그리 좋은 뜻으로 붙여진 말이 아니었어. 루이 르로이(Louis Leroy 1812-1885. 프랑스)라는 미술 평론가가 모네의 그림 제목을 따서 〈인상주의 전람회〉라는 기사를 썼어. 그런데 '인상이라고? 그리다 만 것도 아니고, 벽지도 이보다는 낫겠네.'라는 식으로 기사를 썼거든. 바로 이 기사가 '인상주의'라는 말의 시작이 된 거야."

아이스크림을 떠먹으며 지선은 궁금해했다.

"인상주의 화가들은 왜 그렇게 비난을 받았어요? 도대체 어떤 그림을 그렸길래요?"

"너는 '그림' 하면 어떤 것이 떠오르니?"

김 교수의 말에 지선은 뭘 그렇게 당연한 것을 묻느냐는 듯이 의아해했다.

"그림은 어떤 것을 그린다는 거잖아요. 예를 들면 사과를 그린다든가, 집을 그린다든가."

"그래. 네 말처럼 전통적으로 그림이란, 색과 선으로 사물의 형상이나 이미지를 평면 위에 나타내는 거지. 그런데 인상주의 화가들은 기존의 미술처럼 대상을 그대로 재현해 내는 것은 큰 의미가 없다고 생각했어. 대상을 그대로 재현하는 것은 그즈음에 발명된 사진이 기가 막히게 잘

했거든."[1]

"그럼 인상주의 화가들은 어떤 그림을 그리려고 했어요?"

"그들은 빛을 그리려고 했어. 그런데 생각해봐. 빛은 시시각각 변하지? 인상주의 화가들은 이렇게 매 순간 변하는 빛에 따르는 순간적인 인상을 화폭에 담으려 한 거야. 따라서 같은 대상이라도 서로 다른 여러 가지 느낌으로 표현될 수 있다고 생각했어. 모네는 〈건초더미〉나 〈수련〉,

모네. 루앙 대성당

〈루앙 대성당〉처럼 똑같은 소재의 그림을 여러 장의 시리즈로 남기고 있어."

김 교수는 지선에게 〈루앙 대성당〉 시리즈를 검색해 보여주었다.

"모네는 30여 점의 〈루앙 대성당〉 시리즈를 남겼어. 새벽의 성당과 빛이 쏟아지는 한낮의 성당, 그리고 흐린 날의 성당 등 시간의 변화에 따라, 즉 빛의 변화에 따라 각기 달라지는 성당의 다양한 느낌을 표현했단다."

김 교수가 보여주는 모네의 〈루앙 대성당〉 시리즈를 보고 지선은 감탄했다.

"같은 성당을 어떻게 이렇게 다 다르게 표현할 생각을 했을까요! 그런데 성당의 모습을 뚜렷하게 그리진 않았군요. 단지 색채만 달라진 것 같아요."

1 1839년 1월 7일 루이 다게르(Louis Daguerre)가 발명한 '사진술' 이 프랑스 과학원에 제출되었고 이후 프랑스 정부가 그 특허권을 구입하게 된다.

"그렇지, 빛을 그리려 한 인상주의 화가들에게 형태를 그려내는 것은 중요하지 않았으니까. 이제 회화는 대상의 완벽한 재현이라는 전통적 예술관으로부터 자유로워진 거야."

모네의 그림을 한동안 바라보던 지선은 자신도 커피를 한 잔 주문했다. 그리고서 화요회 멤버였던 상징주의 시인들은 어떤 예술을 추구했는지 궁금하다고 말했다.

"말이란 어떤 거지?"

지선은 다시 어리둥절해졌다. "말은 뜻을 전달하는 거지요!"

당연한 걸 왜 묻냐는 지선의 표정을 보며 김 교수는 웃음이 나왔다.

"그래, 그렇게 당연한 것을 상징주의 시인들은 안 하려고 했던 거야. 상징주의 시인들은 언어의 주 기능인 뜻의 전달에서 벗어나고자 했지."

지선은 이해가 안 간다는 눈치다. 김 교수는 다시 한번 차근히 설명하기 시작했다.

"인상주의 화가들이 전통적 회화에서는 당연한 기능이었던 형태의 재현에서 벗어나고자 했잖아. 그것과 같은 맥락이야. 문학에서 당연시됐던, 내용을 전달하는 것으로부터 자유로워지고자 한 거지. 언어의 내용보다는 단어에 담겨 있는 음감이나 뉘앙스에 더 관심을 기울인 거야. 상징주의 시인들은 구체적인 내용을 전달하는 것은 예술의 죽음이라고까지 생각했거든. 그래서 암시만 하려고 한 거란다."

"어떤 방식으로 암시를 했어요? 말이 뜻을 가지는 것은 아무리 피하려 해도 어쩔 수 없는 것 아닌가요?" 지선이 고개를 갸우뚱하며 물었다.

"상징주의 시인들은 시에 음악을 도입하는 방법을 주로 썼어. 음악은 듣는 사람에 따라 같은 음악이라도 다르게 느껴지잖아. 상징주의 시인들은 음악이 지니는 이런 암시성과 모호성을 적극 활용했지. 문자를 마치 악보처럼 배치한다거나, 문자의 크기를 다르게 해서 소리의 강약을 암시하는 방법 등을 사용했단다."

지선은 커피잔을 만지작거리며 생각에 잠겼다. 이윽고 상징주의 문학에 대한 생각이 조금 정리되었는지, 드뷔시(Achille-Claude Debussy 1862-1918. 프랑스)의 음악에 대해 이야기해 달라고 했다.

"드뷔시는 화요회라는 모임을 통해 상징주의 시인 말라르메와 깊은 우정을 주고받았어. 그리고 이때부터 드뷔시의 음악과 상징주의 문학은 서로 깊은 영향을 주고받았단다. 드뷔시의 맨 처음 음악 선생님이 화요회 멤버 가운데 한 사람과 관계가 있었어."

지선의 표정이 흥미로워진다. "그게 누군데요?"

"화요회 멤버 중에 베를렌(Paul-Marie Verlaine 1844-1896. 프랑스)이라는 시인이 있었어. '시인의 왕자 Prince des poètes'로도 뽑혔던 대표적인 상징주의 시인이지. 베를렌의 장모가 드뷔시에게 음악을 처음으로 가르친 사람이란다. 플뢰르비유 부인 (Mathilde Mauté de Fleurville 1853-1914. 프랑스)은 쇼팽의 제자였어. 드뷔시의 음악적 재능을 알아본 첫 번째 사람이었지. 드뷔시는 그녀의 지도로 1872년에 파리음악원

에 입학했어. 이후 1884년에 칸타타 〈방탕한 아들〉로 로마대상[2]을 받고 로마 유학길에 올랐지. 하지만 이탈리아 음악은 그다지 드뷔시의 흥미를 끌지 못했어. 결국 드뷔시는 2년 만에 파리로 돌아와. 이때부터 말라르메의 '화요회'라는 예술살롱에 참석하게 돼. 그러면서 상징주의 시인들과 친해졌고, 스스로 시를 쓰기도 하고 그 시에 곡을 붙이기도 했지."

화요회를 통해 드뷔시의 예술관이 어떻게 변하게 되었는지 지선이 물었다.

"드뷔시는 과감히 전통예술과 맞섰던 용기 있는 예술가들과의 교류를 통해서 새로운 예술에 눈뜨게 됐지. 음악과 미술, 그리고 문학과의 연관성에 대해 새로운 시각을 가지게 된 거야. 즉 음악으로 시를 쓰고 음악으로 그림을 그리고자 했어."

어떻게 음악으로 시를 쓰고 그림을 그린다는 것인지, 지선은 점점 더 궁금해지는 눈치다.

"화가들은 사물의 형태보다는 빛의 미묘한 변화를 그리고자 했잖아. 그리고 상징주의 시인들은 말의 뜻보다는 그 미묘한 뉘앙스와 울림을 음악처럼 노래하고자 했지. 이들과 마찬가지로 드뷔시는 음악에서 가장 중요한 요소인 선율을 부차적인 것으로 간주했어. 그리고는 음악을 눈으로 볼 수 있는 그림처럼 만들어나갔지. 동시에 음악에 문학적인 요소를 도입하였고."

2 프랑스 미술 아카데미(Académie des Beaux-Arts)가 매년 음악과 회화, 건축, 조각 부분 콩쿠르에서 일등 한 학생에게 주는 상이다. 수상자는 4년간 이탈리아로 유학할 수 있는 장학금이 주어진다.

지선은 새로운 예술 이야기를 계속 듣고 싶은 눈치다. 김 교수는 내일 아침 1교시부터 강의가 있다면서 다음을 약속했다.

II

귀로 듣는 그림

지선이 아침부터 빨리 오라고 전화를 하면서 부산을 떨었다. 오늘은 자신의 필라테스 스튜디오 오픈을 기념하기 위해 지인들을 초대한 날이다. 김 교수는 일일 도우미가 되기로 했다. 간단하게 준비한다고 했지만 파티는 역시 손이 많이 간다. 손님들이 돌아가고 대충 정리를 마치니 어느덧 저녁 먹을 시간이 되어 있었다. 집으로 돌아가려는 김 교수를 저녁을 먹고 가라며 지선이 붙잡았다. 피곤했던 둘은 오랜만에 자장면을 시켜 먹기로 했다. 배달된 자장면 포장을 뜯으며 지선이 물었다.

"언니, 근데 드뷔시 음악은 왜 그렇게 어려워요? 그날 언니랑 얘기하고 나서 좀 들어보려고 했는데 도통 이해가 안 가던데요!"

오호, 그러니까 드뷔시 음악에 관해 물어보고 싶어서 김 교수를 붙잡았나 보다.

"여러 가지 이유가 있겠지…. 그런데 드뷔시 음악은 감정만을 대입해

서 들으려 하면 어려울 수 있어. 우리는 대부분 '아! 이 음악을 들으면 너무 슬퍼….'라든가, '이 음악은 마치 기뻐서 춤추는 것 같아….' 그런 생각을 하면서 음악을 듣는 데 익숙해져 있잖아."

지선이 얼른 맞장구를 친다.

"맞아요! 그런데 드뷔시 음악은 언제 기쁘고 언제 슬픈지 도통 알 수가 없더라고요."

발레를 전공해서 그런지 예술에 대한 남다른 열정이 느껴진다. 지선의 말에 김 교수는 미소 지으며 대답했다.

"드뷔시는 음악으로 시를 쓰고 그림을 그리려 했다고 했잖아. 그러니까 감정보다는 소리와 색채로 먼저 다가가야 그 즐거움을 누릴 수 있지. 드뷔시의 음악을 한마디로 표현하자면, '귀로 듣는 그림' 그리고 '음으로 써내려간 시'라고 할 수 있어. 드뷔시 음악을 들으면서 감정의 변화뿐 아니라 이미지를 같이 떠올려보면 어떨까. 저번에 말한 에밀 졸라 소설의 등장인물처럼 말이야."

파리 만국박람회가 몰고 온 새바람

"음악을 들으면서 이미지를 떠올리면서 시적인 상상을 한다는 것은 완전히 새로운 감상법인 것 같아요. 이제껏 저는 음악을 들으면서 선율을 흥얼거리며 주로 감정적인 공감을 하곤 했거든요. 드뷔시가 왜 그런 음악을 하게 되었는지, 또 어떻게 그의 음악을 감상해야 하는지를 구체적으로 알고 싶어요."

다음 날 지선은 저녁거리를 싸 들고 와서 김 교수를 졸랐다. 자신이 좋아하는 와인까지 가지고 온 지선의 귀여운 부탁에 김 교수는 흔쾌히 그러겠다고 했다. 김 교수는 드뷔시가 새로운 음악을 하게 되었던 계기에 대한 이야기로 시작했다.

"드뷔시는 음악이 낭만주의의 고리를 끊고 근대음악의 길로 들어서게 한 작곡가야. 서양 음악사에 중대한 이정표를 남긴 거지. 그가 사망한

1918년이 현대음악이 시작된 해로 상징될 정도이니 말이야. 당시에는 거의 모든 작곡자들이 바그너(Richard Wagner 1813-1883, 독일)로 대표되는 거대한 후기 낭만주의 물결에서 헤어 나오지 못하고 있던 때였어. 드뷔시도 다른 작곡가들과 마찬가지로 초기에는 바그너 미학에 매료되었던 적도 있었지. 하지만 드뷔시는 비교적 빨리 바그너의 영향에서 벗어나 인상주의 음악을 창조했어. 그리고 20세기 음악의 새로운 문을 열게 되었단다."

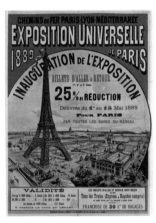

파리 만국박람회 포스터, 1889

김 교수는 와인병 오프너를 찾기 시작했다. 지난겨울 지독한 감기를 달고 산 이후로 전혀 와인을 마시지 않았더니 오프너가 서랍 맨 구석에 들어가 있어 찾는 데 한참 시간이 걸렸다.

"드뷔시가 자신만의 확고한 음악적 언어를 확립하는 데는 화요회 멤버들의 영향이 컸다고 일전에 말했지. 그뿐 아니라 파리에서 열렸던 만국박람회도 큰 역할을 했어. 1889년에 개최된 제3회 만국박람회[1]는 프랑스혁명 100주년을 기념하는 대대적인 행사였지. 약 40개 나라가 참가했는데 우리나라도 참가했다는 기록이 있어. 물론 당시 국호였던 대

1 L'Exposition universelle de Paris de 1889. 1889년 5월 5일부터 10월 31일까지 개최.

한제국의 이름으로 참가했지. 에펠탑 알지?"

지선은 당연하다는 듯 크게 고개를 끄덕였다.

"에펠탑이 세워진 것은 바로 이 행사를 위해서였어. 베일에 싸여 있던 에펠탑이 처음 공개되었을 때 대다수 프랑스 국민들은 비난을 쏟아부었단다. 골조만 세워진 듯한 모습이 마치 짓다 만 건물처럼 보였기 때문이야. 철거해야 한다는 비난이 들끓었지만 에펠탑은 아직도 건재하잖아. 지금은 프랑스 파리를 대표하는 상징이 되었고 말이야. 철거 비용이 너무 많이 들어서 할 수 없이 그대로 두었다는, 진짜인지 거짓인지 알 수 없는 말이 전해지지. 그런데 에펠탑에 얽힌 재미있는 일화가 하나 있어."

지선은 궁금하다는 듯이 이야기를 재촉했다

"모파상[2] 알지? 모파상은 에펠탑을 비난한 대표적인 사람 중 하나였거든. 그런 그가 에펠탑 2층에 있는 레스토랑에서 매일 점심을 들곤 했다는 거야. 궁금해진 사람들은 에펠탑을 그토록 싫어하면서 왜 매일 그곳에서 식사하는지 물었지. 그랬더니 모파상은 그곳이 파리 시내에서 에펠탑이 안 보이는 유일한 곳이기 때문이라고 대답했다고 해."

샐러드를 집어 먹던 지선이 크게 웃음을 터뜨렸다. '설마!' 하는 표정이다.

"만국박람회는 예술가들뿐 아니라 프랑스 국민들의 관심을 한 몸에 받았던 대규모 국가 잔치였어. 요즘은 지구촌이라는 말이 있을 정도로 세계가 좁아졌지. 우리나라에서 발표된 음원이 실시간으로 세계 각지에

2 Guy de Maupassant. 1850-1893. 프랑스 사실주의 소설가. 「비곗덩어리」 「여자의 일생」 등의 대표작이 있다.

알려질 정도잖아. 하지만 당시를 생각해 봐. 일상적으로는 다른 나라의 문화를 접하기가 쉽지 않았었지. 이런 행사를 통해서야 외국의 신기한 문물을 볼 수 있었거든."

김 교수는 와인을 한 모금 마셨다. 가격이 그리 비싸지 않으면서도 향이 훌륭해 김 교수가 좋아하는 와인이다. 예전에 집에 왔을 때 지선과 함께 마시면서 그 이야기를 했었는데 지선이 용케 기억하고 있었나 보다.

"드뷔시는 박람회에서 연주된 동양음악에 크게 매혹당했어. 특히 인도네시아 전통 오케스트라인 '가멜란[3]' 연주에 깊은 인상을 받았지. 드뷔시는 이 음악을 듣기 위해서 박람회 동안 거의 매일 출근하다시피 했다고 해. 이국적인 악기 소리와 리듬, 낯선 동양음계 등은 새로운 음악을 추구하던 드뷔시에게 확실한 탈출구를 열어주었지."

지선의 잔에도 와인을 채워주며 김 교수는 말을 이어나갔다.

"그런데 만국박람회에서 접하게 된 이국적인 문물에 매혹당한 것은 드뷔시뿐만이 아니었어. 먼 이국에서 온 낯선 예술은 고흐나 모네, 마네 등을 위시한 당시 예술가들에게 충격을 주기에 충분했지. 이들은 전통에서 벗어난 새로운 예술을 추구하고 있었잖아. 그런 그들에게 이국적인 동양의 문물은 그대로 해답을 제시한 거나 마찬가지였지. 특히 일본의 우키요에는 인상주의 화가들의 큰 이목을 끌었어. 그런데 일본 에도

3 Gamelan: 인도네시아의 민속음악이다. 타악기 중심의 합주 형태를 말한다. 북, 메탈로폰, 공 등의 타악기 중심으로 구성되었고 연주자는 대개 12명에서 21명 사이이다.

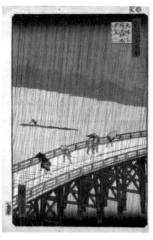 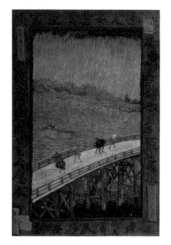

히로시게, 소나기 내리는 아와테 다리 고흐, 빗속의 일본 다리

시대의 민화인 우키요에[4]가 파리의 화가들에게 알려진 계기는 참 우연이었어. 우키요에는 원래 만국박람회의 주인공이 아니었거든. 만국박람회에 출품된 도자기 포장지였단다. 마네가 우연히 도자기를 포장한 우키요에를 보고 감탄을 했지. 그리고 인상주의 화가들에게 소개하면서 우키요에 열풍이 번지게 되었어. 심지어 고흐의 〈빗속의 일본 다리〉는 안도 히로시게의 〈소나기 내리는 아와테 다리〉를 거의 그대로 모사한 거야."

지선이 얼른 고흐의 그림을 검색해 보고 고개를 끄덕였다. 현대로 얘기하면 거의 표절 아니냐고 놀라는 표정이다.

4 17세기 일본의 에도 시대부터 나타난 풍속화이다. 풍경이나 가부키 배우, 유곽의 여인들이 주 소재이다. 인상주의 회화의 성립에 큰 영향을 끼친 것으로 알려져 있다.

프랑스 음악의 자존심을 지키다

발레리나였던 지선은 지금은 발레를 하지 않지만 현역 시절의 식단을 유지하려고 애쓰는 편이다. 그런데 먹는 것을 워낙 좋아하는 김 교수의 영향인지 요즘은 꽤 음식을 즐긴다. 김 교수가 열심히 말하는 사이 어느새 멋지게 명란 파스타를 만들어 내왔다. 올리브오일을 넉넉히 두르고 저민 마늘을 볶다가 명란과 좋아하는 야채를 넣고 삶은 파스타와 섞으면 완성이다. 맛에 비해 의외로 조리법이 간단하다.

맛있게 먹는 김 교수를 기분 좋게 바라보며 지선은 말했다.

"제일 중요한 비법은 명란이 뭉치지 않게 먼저 잘 으깨주는 거예요"

지선도 파스타를 집으며 만국박람회 이외에도 드뷔시의 새로운 음악이 나오게 된 배경이 어떤 것이 있는지 물었다.

"모든 예술은 사회적 변화와 함께하잖아. 인상주의 음악의 탄생도 당

시 사회적 변화와 무관하지 않지. 인상주의 음악이 나오기 전에 주로 어떤 나라가 음악의 중심적인 위치에 있었는지 간단히 말해 볼까⋯. 우리에게 비교적 익숙한 모차르트, 하이든, 베토벤은 18세기 고전음악을 대표하는 작곡가들이야. 이어지는 19세기 낭만주의 음악은 베토벤 중기 이후부터 시작되었다고 보는 견해가 많아. 낭만주의 음악은 슈투름 운트 드랑¹이라는 독일의 문학운동에서 영향을 받아 시작되었어. 이에 따라 슈베르트, 베버, 바그너 등 독일권 작곡가들이 낭만주의 음악의 흐름을 주도하게 되었지. 이후 대부분의 유럽 국가 작곡가들은 독일식 낭만주의 음악을 받아들이게 되었단다.”

지선은 익숙한 작곡가의 이름을 들으며 반가움에 크게 고개를 끄덕인다.

“그런데 19세기 중엽이 되면서부터 이런 현상이 약간씩 흔들리기 시작해. 독일을 제외한 유럽 지역의 작곡가들이 독일식 낭만주의 음악에서 벗어나고자 꿈틀거리기 시작한 거야. 이러한 음악의 새로운 운동은 러시아에서 가장 먼저 시작되었고 곧이어 유럽 각지로 번져나갔지. 러시아 5인조²로 불리는 작곡가들이 이 흐름을 주도했는데, 이들의 음악을 국민주의 음악, 혹은 민족주의 음악이라고 부른단다.”

“국민주의 음악은 어떤 음악인데요?” 지선이 물었다.

“국민주의 음악가들은 민족의 정체성을 표현하기 위해 몇 가지 공통

1 strum und drang. 질풍노도. 18세기 말 독일에서 일어난 문예운동이다. 합리주의를 거부하고 개인의 감성과 독창적인 표현 등을 중시하였다. 대표적인 작품으로 괴테의 『젊은 베르테르의 슬픔』이 있다.
2 러시아 5인조 : 큐이, 보로딘, 무소륵스키, 발라키레프 , 림스키 코르사코프

적인 방법을 사용했어. 먼저, 음악적인 소재를 민족 고유의 전설이나 설화 등에서 가져왔지. 그리고 민족 고유의 선율이나 리듬을 사용해서 음악을 만들었어. 마지막으로 들 수 있는 것은 어찌 보면 가장 중요한 개념이랄 수도 있는데, 바로 자기 나라 언어로 작품을 만들었다는 거야. 즉, 노래 가사를 자국어로 쓴 거지"

지선이 깜짝 놀란 듯이 물었다. "그럼 그전에는 다른 나라 말로 노래를 불렀다는 건가요?"

"옛날 유럽 국가들은 외교 언어로 프랑스 말을 썼다고 하지. 그것과 마찬가지로 노래를 할 때는 대부분 이탈리아 말이나 프랑스 말로 불렀어. 특히 오페라는 거의 이탈리아 말로 되어 있었고. 더구나 유럽의 변방 국가이던 러시아는 서유럽 음악 일색이었단다. 그러다가 러시아어로 된 오페라가 등장하면서 민족주의 음악 운동이 불붙게 되었지. 최초의 러시아 민족주의 오페라는 글린카(Mikhail Ivanovich Glinka 1804-1857. 러시아)의 〈이반 수사닌 Ivan Susanin (1836)〉으로 알려져 있어."

파스타 접시를 싹 비운 김 교수는 슬그머니 걱정되었다. 너무 많이 먹었나…. 내일 운동을 열심히 해야겠다고 다짐을 한다.

"그럼 프랑스에서도 국민주의 음악 운동이 일어났겠네요?" 접시를 치우며 지선이 물었다.

"그렇지. 하지만 프랑스에서는 다른 유럽 국가와는 약간 다른 방식으로 민족주의 음악이 진행되었단다. 프랑스 음악가들의 꿈은 고전주의 시대 이전에 누렸던 프랑스 음악의 황금기를 되찾는 것이었어. 사실 프

랑스 음악은 중세 이래로 음악사에서 계속 주도적인 위치를 차지하고 있었거든. 12세기 노트르담 악파[3]를 시작으로 18세기의 로코코 양식[4]의 성행에 이르기까지 유럽 음악을 이끌었지. 하지만 18세기에 이르면서 독일이 유럽 음악의 주도권을 차츰 잡아나가기 시작했어."

"독일이 어떤 일을 계기로 음악의 주도권을 잡게 되었어요?" 지선이 물었다.

"종교개혁에 대해 알지? 1517년 마르틴 루터(Martin Luther 1483-1546. 독일 종교개혁가)가 로마카톨릭교회의 부패와 타락을 비판하면서 시작된 개혁 운동이잖아. 이를 통해 프로테스탄트 교파가 생겨났지. 종교개혁 운동을 이끌었던 루터는 상당한 음악 애호가였어. 직접 악기도 연주하고 작곡도 할 정도였으니까. 그래서일까, 루터교회에서는 예배에서 음악이 굉장히 중요하게 쓰였단다. 루터교 예배의식의 가장 큰 특징은 코랄(Choral)이라는 노래였어. 코랄은 쉽게 말해서 지금 교회에서 부르는 찬송가를 생각하면 돼. 루터교에서는 교회 회중이 예배를 볼 때 직접 코랄을 부르면서 신앙심을 고취했단다."

"그럼 로마카톨릭교에서는 회중이 노래를 안 불렀나요?" 지선이 물었다.

"로마카톨릭교에서는 찬양대만이 노래를 했지. 하지만 교황을 통하지 않고 신과 인간의 직접적인 교류를 주장했던 루터교에서는 회중이

3 12세기 후반에서 13세기에 걸쳐 파리의 노트르담대성당을 중심으로 활약한 음악가들을 말한다. 중세 음악의 발전에 큰 역할을 했다. 14세기 '새로운 예술(Ars Nova)의 탄생에 결정적 영향을 끼쳤다.
4 바로크 후기에서 고전주의 초기에 나타난 프랑스 음악을 말한다. 우아하고 섬세하며 장식이 많고 경쾌한 성격을 지닌다. 쿠프랭과 라모 등의 작품이 이에 속한다.

직접 신을 찬양하는 노래를 부르도록 했어. 이를 코랄이라고 하지. 그래서 코랄은 일반 회중들이 쉽게 기억하고 따라 부를 수 있도록 만들어졌어. 로마카톨릭교의 찬양처럼 여러 성부로 된 복잡하고 거창한 음악이 아니라 아주 쉽고 간단하게 만들어졌지. 대부분의 독일 사람들에게 익숙한 민요의 선율을 빌려 오기도 했고 말이야. 찬송가를 생각해 보면 알겠지? 찬송가는 따라 부르고 기억하기가 쉽잖아."

독실한 기독교신자인 지선은 찬송가를 흥얼거리더니 정말 쉽고 단순한 노래라고 고개를 끄덕였다.

"게다가 코랄은 독일어로 된 가사를 사용했어. 그전의 교회 예배의식은 모두 라틴어로 진행되었잖아. 코랄은 그러면서 점차 독일 음악의 기초가 되어갔어. 거의 모든 음악이 코랄 선율을 기초로 해서 만들어지기 시작했거든. 특히 바흐는 코랄을 사용해서 수많은 걸작을 남겼지. 코랄판타지, 코랄칸타타, 코랄전주곡 등은 코랄을 사용한 최고 걸작들로 손꼽히면서 독일 음악의 위상을 바꾸기에 이르렀어. 드디어 독일 음악이 음악사의 전면에 나서게 된 거야."

김 교수의 말에 지선이 고개를 끄덕이며 말했다. "그러고 보니 제가 알고 있는 대부분의 음악가들이 독일이나 오스트리아 사람이네요. 모차르트나 베토벤, 슈베르트, 슈만처럼 말이에요."

"그렇지? 이런 상황은 19세기 후반까지 지속됐어. 오늘날에도 일반적으로 프랑스 음악보다는 주로 독일과 오스트리아 출신 음악가들의 음악이 더 친숙하게 느껴지는 이유이기도 하지. 이처럼 프랑스 음악은 고전주의 시대와 낭만주의 시대를 거치면서 너무나 오랜 세월 동안 독일

식 음악에 밀려 음악사의 뒷전에 머무르고 있었어. 이제 민족주의 음악 시기를 맞아 프랑스는 옛날의 영광을 다시 회복하려는 의지로 불타올랐지."

지선은 흥미진진한 눈빛으로 물었다. "어떻게 옛날의 영광을 회복하려고 했어요?"

"1871년 생상스[5]를 중심으로 프랑스 '국민 음악협회'[6]가 결성됐어. 이들은 프랑스 음악의 황금기였던 17-18세기의 프랑스 음악을 연구하기 시작했지. 즉, 독일이 음악의 주도권을 쥐기 전의 음악을 발굴하기 시작한 거야. 이들은 악보를 복원하고 연주회를 열었어. 또 자료를 수집하고 정리하는 등의 방법으로 고전주의 시대 이전의 프랑스 음악의 아름다움을 알리는 데 주력했지. 또한, 1894년에는 '스콜라 칸토룸'[7]이라는 학교를 설립해서 음악에 관한 광범위한 역사적 연구를 도입하기도 했어. 드뷔시의 인상주의 음악은 바로 이러한 시대상의 반영이라고 할 수 있단다. 드뷔시는 독자적이고 또 프랑스적인 것에 대한 시대적 갈망에 부응하는 새로운 음악의 시대를 열었던 거야!"

5 Camille Saint - Saëns. 1835-1921. 프랑스 작곡가.
6 Société Nationale de Musique
7 Schola Cantorum de Musique de Paris

음악이 시가 되다

지선은 제집처럼 냉장고를 열고 새로운 안줏거리를 찾아냈다. 배추를 절이듯이 올리브를 약한 소금물에 절여 저장해 놓은 것을 꺼내 들고 왔다. 너무 짜지도 않고 다른 첨가물이 없어서 순수한 올리브 맛을 그대로 즐길 수 있다.

"언니, 노화에 좋다니까 많이 드세요, 하하⋯." 지선이 장난스럽게 말한다.

"그러니까 드뷔시는 화요회 멤버들과의 교류를 통해 새로운 예술에 대한 인식이 생긴 거로군요. 그리고 만국박람회에서 접하게 된 동양의 음악에 매료되었고요. 또 당시 유럽 사회에 몰아닥친 민족주의 음악의 영향으로 프랑스 음악의 자존심을 되살리려는 사회적 배경도 있었고요. 이 모든 요소가 어우러져서 인상주의 음악이라는 새로운 음악이 탄생한

거로군요."

김 교수는 지선의 일목요연한 정리에 웃으며 대답했다. "정확해! '인상주의'라는 말이 사용된 것은 모네의 그림에서부터라고 했잖아. 모네의 〈인상, 해돋이〉가 '무엇을 그렸는지 알 수 없는 인상만을 그린 것'이라는 비판을 받았지. 그런데 드뷔시의 인상주의 음악도 처음에는 모네의 작품과 비슷한 비판을 받았어."

"드뷔시 작품이 어떤 비판을 받았는데요?" 지선이 자신도 올리브를 하나 집어 들며 물었다.

"음악에서 '인상주의'라는 말이 처음 적용된 것은 드뷔시의 관현악 모음곡인 〈봄 Printemps(1887)〉에서부터야. 〈봄〉은 '명확한 형식이 없이 모호한 인상만을 제시한' 작품이라는 혹평을 받았지. 어때, 모네의 작품에 대한 비판과 너무 비슷하지 않니?"

김 교수의 말에 지선이 고개를 끄덕인다.

"하지만 드뷔시는 이런 혹평에도 굴하지 않고 자신만의 인상주의 음악어법을 꿋꿋이 발전시켜 나갔어. 마침내 1894년에 발표된 〈목신의 오후의 전주곡 Prélude à l'après-midi d'un faune〉으로 드뷔시는 인상주의 음악가로 명성을 얻기 시작했단다. 이 작품은 화요회 멤버의 대표 격인 말라르메의 시 〈목신의 오후(1876)〉를 음악으로 표현한 거야."

지선이 고개를 갸웃거리며 물었다. "목신은 어떤 신이에요?"

"목신은 그리스 로마 신화에 나오는, 목동을 보호하는 신이지. 머리와 몸은 사람이고 허리 아래부터는 짐승의 모습을 하고 있어. 양 떼를 몰고 피리를 불며 다닌단다. 드뷔시는 곡의 첫 부분부터 목신의 피리 소리를

상징하는 플루트 솔로를 사용했어. 그러면서 플루트는 이 곡의 상징적 존재가 되었지."

"〈목신의 오후〉는 무엇을 노래한 시인가요?" 지선이 물었다.

"말라르메의 〈목신의 오후〉는 어느 나른한 여름날 오후가 배경이야. 꿈인지 현실인지 알 수 없는 시간 속에서 목신의 관능적인 몽상을 묘사한 작품이란다. 그런데 상징주의 시인들은 시를 음악적으로 표현하고자 했다고 했잖아. 이 시에서도 마찬가지야."

김 교수는 책장에서 말라르메 시집을 꺼내 들고 지선에게 〈목신의 오후〉를 찾아 보여주었다.

"여기 봐, 일반적인 시와는 배열이 다르다는 것을 알겠지? 이렇게 시가 들쭉날쭉 쓰여 있잖아. 각 행이 시작되는 부분이나 새로운 연이 시작되는 부분에 여백이 보이지? 말라르메는 음악에서의 쉼표나 악장의 구분 같은 역할을 위해 이렇게 시들의 여백을 사용했단다."

지선은 신기한 듯이 말라르메의 시를 바라보았다. "그러니까 말라르메는 시를 음악처럼 썼고, 드뷔시는 음악처럼 쓰인 시를 그림처럼 표현하려 했군요!"

김 교수는 고개를 끄덕이며 말을 이었다. "맞아, 드뷔시는 이 곡에 대해 말라르메의 시에서 느끼는 순간의 인상을 회화로 표현하려 했다고 말했어. 음악가인 드뷔시가 시를 그림으로 번역한 거지! 반짝이는 여름 오후의 햇살과 바람, 그리고 목신의 관능적인 꿈을 말이야."

음악을 들어보던 지선은 아직 잘 모르긴 하지만 무척 몽환적인 것 같

Ces nymphes, je les veux perpétuer.

Si clair,

Leur incarnat léger, qu'il voltige dans l'air
Assoupi de sommeils touffus.

Aimai-je un rêve?

Mon doute, amas de nuit ancienne, s'achève
En maint rameau subtil, qui, demeuré les vrais
Bois mêmes, prouve, hélas! que bien seul je m'offrais
Pour triomphe la faute idéale de roses.

Réfléchissons……

Ou si les femmes dont tu gloses
Figurent un souhait de tes sens fabuleux!
Faune, l'illusion s'échappe des yeux bleus

말라르메, 목신의 오후

다고 말했다.

김 교수는 요즘 히비스커스 차를 자주 마신다. 맛은 잘 모르겠지만 빨갛게 우러나오는 색이 참 예쁘다. 뜨겁게 마셔도 좋고 시원한 탄산수에 꽃잎을 띄워 마셔도 좋다. 빨간 히비스커스 차 위에 초록빛 로즈마리를 작게 잘라 띄우니 여느 찻집 못지않다.

"언니, 그럼 인상주의 음악 이전에는 음악과 문학은 어떤 관계였어요?" 지선이 찻잔을 들며 물었다.

"사실 음악이 문학적 아이디어를 빌려 오는 것은 자연스러운 일이야. 특히 가사가 있어야 하는 노래나 대본이 있어야 하는 오페라에서는 음악과 문학이 서로 분리될 수 없는 것이 당연하지. 그런데 기악음악은 악기로만 연주하는 거잖아. 따라서 기악음악과 문학은 성악만큼 직접적으

로 연결되지는 않지. 낭만주의 시대부터 기악음악과 문학의 결합이 점차 중요성을 가지게 되었단다."

"특별히 낭만주의 시대부터 음악과 문학의 결합이 강조된 이유가 있나요?" 지선이 물었다.

"낭만주의 이전의 시대인 고전주의 시대에는 보편적인 음악이 그 시대의 미학이었지. 그래서 고전주의 시대에는 음악이 모두 비슷비슷했어. 솔직히 같은 장르의 음악을 들으면 작곡자가 구분이 안 될 정도지. 그 시대의 음악은 튀면 안 되는 거였거든. 듣기 편하고, 쉽고, 간단한 것이 진정한 음악이었어. 모차르트는 노래를 하나 작곡하고 친구에게 편지를 썼는데, '이 곡은 너무 쉬워서 한 번만 들어도 따라 부를 수 있다'라고 자랑할 정도였단다."

음악의 천재로 알려진 모차르트가 노래를 쉽게 작곡했다고 자랑했다니 재미있다며 지선이 웃었다.

"하지만 모차르트의 음악은 듣기엔 쉽지만 노래하거나 연주하기에는 결코 쉽지 않지. 평상시에는 멀쩡하게 잘 돌아가던 손가락이 무대에만 올라가면 꼭 생각지도 못하던 부분에서 꼬인다고 푸념하는 피아니스트들이 많단다, 하하하⋯."

지선이 김 교수를 따라 웃으며 김 교수도 그러냐고 물었다. 김 교수는 물론 당연하다고 웃으며 대답했다.

"이어지는 낭만주의 시대는 이와 반대로 음악이 튀어야만 하는 세상이 되었어. 자기만의 개성이 넘쳐흘러야 했거든. 작곡가들은 음악적인 요소만으로는 자신의 감정을 표현하는 데 한계를 느끼게 되었지. 그

래서 이들은 '말'에 주목하게 돼. 그러면서 자연적으로 낭만주의 시대의 음악은 대부분 문학적인 제목을 가지게 되었단다. 낭만주의를 뜻하는 'Romanticism'이라는 말에는 소설을 뜻하는 프랑스어 'Roman'이 포함되어 있지."

"그럼 낭만주의 시대 이전에는 음악에 제목이 없었나요?" 지선이 궁금해하며 물었다.

"낭만주의 시대 이전에는 대부분의 기악곡들은 곡의 형식을 제목으로 삼았어. 예를 들면 '소나타', '협주곡', '교향곡' 등으로 말이야. '베토벤 피아노 소나타 1번' 같은 제목이 일반적이었지. 낭만주의 이전 시대의 음악은 튀는 것이 미덕이 아니라고 했잖아. 굳이 색다른 제목을 붙여서 남달라 보일 필요가 없는 거였지."

지선은 이해가 간다는 듯이 고개를 끄덕였다.

"자신의 개성을 표출하는 것이 중요해진 낭만주의 시대에 오면서 작곡가들은 청중에게 자신의 감정의 근원을 알려줄 필요를 느끼게 되었지. 더 많은 공감을 얻기 위해서 말이야. 그래서 낭만주의 작곡가들은 자신의 작품에 문학적인 제목을 붙이는 것을 선호했어. 이를 표제음악이라고 해. 예를 들면 베를리오즈의 〈환상교향곡〉[1]이라든가 R. 슈트라우스의 〈차라투스트라는 이렇게 말했다〉, 차이코프스키의 〈1812년 서곡〉처럼 대부분의 낭만주의 음악은 표제를 가지고 있지."

"그런데 낭만주의의 대표적 음악가인 쇼팽의 곡은 그런 제목이 없는

1 〈Symphonie fantastique〉(1830). '어느 예술가의 인생 이야기(Épisode de la vie d'un artiste)'라는 부제가 붙어 있다. 표제음악을 개척한 작품으로 평가되며, 베를리오즈의 출세작이다.

것 같은데요?"

지선의 말에 김 교수는 놀란 듯하며 대답했다. "대단한데! 맞았어. 쇼팽은 자신의 곡에 표제음악적인 제목을 붙이지 않았어. 쇼팽은 그런 제목 없이 음악 자체만으로 다가가야 한다고 생각한 작곡가거든. 이런 쇼팽과 같은 음악을 절대음악이라고 하지. 표제음악과 대립되는 뜻으로 생각하면 돼."

지선이 히비스커스 차를 더 따르며 물었다. "그럼 드뷔시도 자신의 음악적 영감을 밝히거나 개성의 표출을 위해 문학을 사용했나요?"

"대부분 표제음악은 단순히 문학과 그 소재를 공유하는 데에만 그치는 경우가 많아. 문학에서 빌려 온 구체적인 이미지를 음악으로 그리기보다, 주로 음악적인 느낌과 분위기를 전달하는 데 머물고 있지. 하지만 드뷔시는 음악과 문학의 관계를 새롭게 맺었어. 음악으로 시를 쓰고 독후감을 썼단다. 전통적 표제음악에서 주로 사용했던, 문학에서 소재나 제목을 가져오는 방법을 뛰어넘는 새로운 방법이었지. 드뷔시에게 음악이란, 언어만으로는 표현할 수 없는 것을 표현해야 하는 것이었어. 따라서 상징주의 시가 표현하는 암시와 상징을 뛰어넘는 새로운 음악적 언어가 필요했지."

지선은 아직 잘 이해가 가지 않는 듯한 표정을 지으며 물었다. "드뷔시는 어떻게 새로운 음악적 언어를 만들었나요?"

"새로운 음악언어를 만들기 위해 드뷔시는 음악의 형식이나 음향, 음계, 리듬과 선율의 사용 등에서 전통적인 규칙을 파괴하기 시작했어. 아

까 말했듯이 낭만주의의 고리를 끊고 근대음악이 시작된 거지. 드뷔시는 이런 새로운 음악언어를 문학적 언어와 일치시킴으로써, 문학과 음악의 진정한 공감각을 이루어낼 수 있었단다."

음악이 그림이 되다

히비스커스 차로는 성에 안 차는지 지선은 커피를 내리러 주방으로 가면서 계속 질문을 던졌다. 아무래도 오늘 단단히 결심하고 온 모양이라고 김 교수는 속으로 웃었다.

"낭만주의 작곡가들이 주로 표제음악을 씀으로써 음악과 문학이 긴밀한 관계를 맺게 되었다고 했잖아요. 그럼 음악과 미술은 어떤 관계였어요?"

"음악과 회화의 결합은 오래전부터 자연스럽게 이루어져왔어. 음악가들은 화가의 그림에서 영감을 얻어 작곡하기도 하고, 화가들은 음악을 들으면서 그림을 그리고 소재를 얻기도 하고 말이야. 예를 들면 무소륵스키(Modest Petrovich Mussorgsky 1839~1881. 러시아)의 「전람회의 그림(Pictures at an Exhibition)」은 당시 건축가이자 화가이던 하르트만(Victor Hartmann 1834~1873. 러시아)의 그림을 음악으로 표현

한 거야. 스페인의 민속적 색채를 음악으로 표현한 그라나도스(Enrique Granados 1867-1916. 스페인)의 「고예스카스(Goyescas)」는 고야(Francisco de Goya 1746-1828. 스페인)의 그림에서 영감을 받아 작곡된 거고."

커피를 들고 오면서 지선은 고개를 끄덕이며 말했다. "〈전람회의 그림〉은 예전에 언니 독주회에서 들었던 기억이 있어요. 마치 미술전시회장을 거닐며 여러 그림을 감상하는 것 같다는 생각이 들었지요."

"그런데 이런 음악들은 대부분 음악과 문학의 관계와 비슷한 성격을 가지고 있었어. 즉, 음악과 미술도 주로 연관된 대상들을 소재로 쓰는 차원에 머물렀다고 할 수 있지."

책장에서 칸딘스키 화집을 찾으며 김 교수는 말을 이었다. "음악과 미술의 결합은 현대로 가까워지면서 점차 구체화되고 체계화되기 시작했어. 화가들은 회화에 음악적 양식이나 형식을 도입하기 시작했단다. 그리고 음악가들도 음에서 색채적인 요소들을 찾기 시작했지. 스크랴빈(Alexander Nikolayevich Scriabin 1872-1915. 러시아)과 칸딘스키(Wassily Kandinsky 1866-1944. 러시아)는 음악과 회화의 일치를 주장한 대표적 예술가야. 이들은 청각과 시각에 의존하던 음악과 미술의 경계를 무너뜨리고자 했어. 그리고 이 두 가지 감각을 결합한 공감각적 종합예술을 추구했단다."

지선이 아는 화가가 나오자 반가움에 눈을 반짝이며 말했다. "칸딘스키는 추상화를 만든 화가 아니에요?"

"맞아요. 똑똑해요, 하하하…. 그런데 추상화가 탄생한 데에는 재미있

는 일화가 있단다. 칸딘스키도 처음에는 인상주의풍의 그림을 그렸지. 모네의 그림에서 감동을 받고 화가가 되기로 결심했으니까. 그런데 어느 날 그림이 거꾸로 놓여 있는 것을 보게 됐어. 물감을 말리려고 세워뒀는데 우연히 거꾸로 있었던 거지. 그걸 보니 바로 세워져 있을 때보다 훨씬 낫다고 생각한 거야. 어떤 형상을 구체적으로 재현하지 않아도 예술이 될 수 있다는 생각이 떠오른 거지. 그 이후로 칸딘스키는 추상화를 그리기 시작했다고 하는, 믿지 못할 이야기가 전해진단다."

지선은 김 교수의 이야기가 재미있다며 크게 웃으며 말했다. "꼭 믿지 못할 이야기는 아닌 것 같아요, 하하하….."

"어쨌든 칸딘스키가 추상화를 가장 먼저 시작한 화가라는 사실은 잘 알려진 이야기지. 전통적인 회화처럼 어떤 대상을 구체적으로 묘사하는 것이 아니라, 점이나 선, 면, 색채 등 순수조형 요소로만 구성되는 그림을 그리기 시작한 거야. 그러면서 그는 자신의 회화에 음악적인 요소들을 가져왔어. 그에게 음악이란 예술은 추상 그 자체였거든."

지선은 음악이 가지는 추상성이 어떤 뜻인지 물었다.

"사과를 그린다거나 집을 그리면 어떠니? 모든 사람 눈에 그것은 사과고 집이잖아. 어떤 사과인지, 어떤 집인지는 그다음 문제지. 하지만 음악은 눈으로 보이는 형태가 없잖아. 음악이 사과를 표현한 건지 집을 표현한 건지는 사실 듣는 사람마다 다 달라지거든. 그리고 같은 음악을 들으면서도 듣는 사람에 따라, 또 듣는 환경에 따라 그 느낌도 모두 다르고 말이야. 음악이 가지는 이런 추상성이 음악이라는 예술을 가장 어렵다고 느끼게 만들기도 해. 하지만 칸딘스키나 상징주의 시인들은 너무나

닮고 싶은 것이기도 했어."

칸딘스키, 푸가

"칸딘스키는 음악의 추상성을 어떤 방식으로 회화에 적용했어요?" 지선이 물었다.

"화가인 칸딘스키는 모든 악기 소리에는 고유의 색이 있다고 주장했어. 그는 소리와 색채는 서로 비슷하게 진동한다고 했지. 부드러운 소리는 약한 진동을 일으켜서 우리에게 부드러운 색을 떠올리게 하고, 거친 소리는 이와 반대로 거친 색채를 떠오르게 한다는 거야. 따라서 악기마다 고유의 색이 나타나게 되고, 이 색들은 각각 의미하는 바가 다르다고 주장했단다. 예를 들면 플루트는 밝은 청색을 떠올리게 하고, 튜바의 강한 음색은 빨간색을 연상시킨다는 거야. 칸딘스키는 이런 색과 음에 관한 주장을 자신의 작품에 반영했지. 그리고 색채와 선, 면만으로 음악적 울림을 표현한 거야."

지선은 알 듯 말 듯 고개를 갸웃거린다.

"내가 드뷔시 음악은 '귀로 듣는 그림'이라고 표현했잖아. 그런데 칸딘스키의 그림은 '눈으로 보는 음악'이라고 할 수 있어! 그는 색과 음의 관계에 대해 피아노로 비유하면서 이야기했어. 색이란 피아노의 건반과 같다는 거야. 피아노 건반을 누르면 각각 다른 음이 울리듯이 화가가 어떤 색을 사용하느냐에 따라 다 다른 소리가 울린다는 거지. 예술가는 건

반이라는 다양한 색의 조화를 통해서 우리의 영혼을 울려야 한다고 했단다. 마치 아름다운 음악처럼 말이야."

김 교수는 지선에게 칸딘스키의 그림들을 보여주며 말을 이었다.

"칸딘스키 작품에는 음악용어를 제목으로 사용한 것이 많아. 〈즉흥〉 시리즈와 〈인상〉 시리즈, 그리고 〈구성〉 시리즈 등이 대표적인 예야. 이 시리즈들은 음악작품처럼 번호가 붙어 있어. 마치 음악에서 소나타 1번, 소나타 2번 하듯이 말이야."

열심히 그림을 보던 지선이 〈푸가〉라는 작품을 가리키며 말했다. "이 그림은 푸가라는 제목이네요!"

"맞아. 칸딘스키는 푸가나 에튀드처럼 악곡 형식을 작품 제목으로 사용함으로써 자신의 작품에서 울려퍼지는 음악을 듣고자 했지."

요즘은 '얼죽아(얼어 죽어도 아이스)'라는 말이 유행이라고 하더니 지선이 들고 온 것은 아이스커피였다. 이 한겨울에! 탄산수에 커피와 얼음을 넣고 레몬즙을 살짝 떨어뜨린 것이 꽤 상큼하다.

"스크랴빈은 어떤 예술가예요?" 지선이 물었다.

"스크랴빈은 음악가야. '러시아의 쇼팽'이라는 별명이 붙을 정도로 초기에는 서정적인 낭만주의풍의 음악을 했어. 피아노도 잘 쳤고. 칸딘스키가 회화를 음악적으로 표현하고자 하였다면, 스크랴빈은 음악으로 색채적 효과를 내고자 했지."

"그럼 스크랴빈과 칸딘스키는 서로 비슷한 생각을 가진 예술가들이네요?" 지선이 물었다.

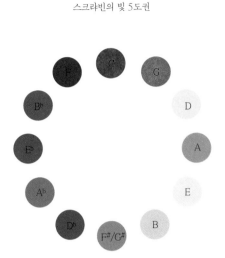

스크랴빈의 빛 5도권

음	색
도	빨강
도#	자주
레	노랑
레#	보라
미	파랑
파	짙은 빨강
파#	밝은 파랑 혹은 보라
솔	주황
솔#	보라 또는 연한 자주
라	초록
라#	분홍
시	진주빛 파랑

"그렇다고 할 수 있지. 스크랴빈도 칸딘스키와 마찬가지로 각각의 음정에 고유의 색이 있다고 믿었거든. 스크랴빈은 음향과 색채가 결합 된 공감각적 표현을 실제로 재현해 보이기 위해 악보에 'luce(빛)' 파트를 따로 적어놓기도 했어. '빛이 있는 건반(keyboard with lights)'이라는 새로운 악기를 만들어서 실제 연주에 적용했지. 이 악기는 악보에 적힌 음을 누르면 그에 해당하는 빛이 빛나도록 한 거야. 1915년 뉴욕에서 연주된 오케스트라와 색채 조명을 위한 교향곡 〈프로메테우스 Prometheus - Poem of Fire〉의 공연에서 실제 사용되었단다. 이 표는 스크랴빈의 빛 5도권인데 음정과 색의 관계를 정의해 놓은 거야."[1]

1 일반적으로 부르는 계이름인 '도레미파솔라시'는 이탈리아식 발음이다. 영어권에서는 'CDEFGAB'로 부른다. 즉, 도=C, 레=D, 미=E … 라=A, 시=B이다. #은 반음을 올린 음이다(반대로 ♭은 반음을 내린 음이다). 피아노의 검은건반을 생각하면 된다.

김 교수는 인터넷에서 당시의 연주 영상을 찾아 지선에게 보여주었다. 무대 가득 환상적으로 펼쳐지는 빛의 향연을 보면서 지선은 감탄사를 연발해 냈다.

"클림트(Gustav Klimt 1862-1918. 오스트리아)라는 화가는 〈베토벤 프리즈 Beethoven Frieze〉에서 베토벤의 〈교향곡 9번 합창(Choral)〉을 시각적으로 표현하고자 했어. 관람객들은 베토벤의 〈합창〉 교향곡과 함께 클림트의 회화를 감상하게 되지. 그러면서 음악과 회화가 만나 형성하는 공감각적 감동을 느끼게 되는 거야. 이처럼 음악과 회화와 문학 등의 예술이 각 장르의 고유성에 머물지 않고 서로 긴밀하게 통합되려는 현상은 현대로 오면서 더욱 가속화되고 있어. 그리고 이는 상징주의 문학과 드뷔시의 인상주의 음악이 있었기에 가능한 것이었지."

"드뷔시는 문학과 음악의 통합을 위해 전통에서 벗어난 새로운 음악 언어를 만들었다고 했잖아요. 그럼 그림과 음악의 통합은 어떤 방식으로 했어요?" 지선이 물었다.

"드뷔시는 낭만주의 음악가들과는 다른 방식으로 음악과 문학의 통합을 이루었다고 했잖아. 이와 마찬가지로 드뷔시는 회화에 대한 감상만을 음악으로 표현한 것이 아니야. 단순히 회화에 대한 느낌이나 감상을 표현하는 것을 넘어서, 음악으로 그림을 그리려 한 거지. 음악은 기본적으로 시간예술이잖아. 음악의 가장 본질적 요소인 멜로디는 시간의 흐름을 따라 우리에게 전달되니까. 드뷔시는 이러한 시간적 예술개념에 시각적 요소를 첨가하는 혁명적 방법을 선택했지."

지선의 얼굴이 잔뜩 궁금한 표정을 짓고 있다.

"소리로 어떻게 그림을 그릴 수 있어요?"

"화성으로 그림을 그리는 거야! 화성이 뭔지 알지?" 김 교수가 지선에게 물었다.

"음… 코드 아니에요? 기타 칠 때 사용하는 Am, C7 같은 코드요….' 지선이 약간 자신 없이 대답했다.

"맞아. 기타 코드는 여러 음이 동시에 모여 있는 거잖아. 음들의 조합에 따라 Am, C7 같은 코드 이름이 붙는 거고. 이처럼 화성(또는 화음)이란 높이가 다른 두 개 이상의 음들이 동시에 존재하는 것을 뜻해. 이 화음들이 조화롭게 들릴 수 있도록 화성법이라는 음악적 규칙이 존재한단다. 우리가 쓰는 말에 문법이 있는 것과 같은 이치야."

지선은 화성이라고 하니 왠지 까다롭게 들렸다고 말하면서 깔깔깔 웃었다.

"이론적으로는 딱히 설명할 수 없어도 우리는 음악을 들으면 대부분 끝나는 지점을 알아차릴 수 있잖아. 그것은 바로 대부분의 곡은 기능화성이라는 음악적 문법으로 작곡되기 때문이야."

"기능화성이 뭐지요?" 지선이 물었다.

"기능화성이란 각각의 화성에게 고유의 기능이 부여되는 거야. 으뜸화음, 버금딸림화음, 딸림화음 등이 대표적인 기능을 수행하지. 이 중에서 으뜸화음이 가장 중요한 역할을 해. 대부분의 음악은 으뜸화음에서 시작해서 으뜸화음으로 끝나거든. 예를 들면, 다장조의 으뜸화음은 도-미-솔로 이루어져. 따라서 다장조의 노래는 도-미-솔 중의 한 음에서

시작해서, 도-미-솔 중의 한 음으로 끝나게 돼. 어린 시절 학교에서 배웠던 동요를 적용해 보면 쉽게 이해가 갈 거야. '젓가락' 노래를 생각해 봐. 계이름이 **도**미솔 두미솔 라라라 솔/ 파파파 미미미 레레레 **도**'로 되어 있잖아. 시작이 '도', 끝나는 음도 '도'지? 이처럼 우리는 어릴 적부터 이런 기능화성으로 이루어진 음악을 교육받았지. 그래서 무의식적으로 기능화성을 당연하게 받아들이는 거야. 서양음악에서 이러한 기능화성이 성립된 것은 17세기 바로크 시대부터란다."

지선의 눈이 놀라움에 휘둥그레졌다. "그렇게 오래된 관습이었어요? 400년이네요!"

"그렇지. 드뷔시는 음으로 그림을 그리기 위해서 그렇게 오래된 관습을 과감히 무너뜨린 거야. 그러니까 다장조의 음악이 꼭 '도'에서 시작해서 '도'로 끝나지 않게 되는 거지. 더 나아가서 드뷔시는 다장조라든가, 라단조 등과 같이 장조, 단조 개념마저 무너뜨리게 돼. 드뷔시는 화성에 부여된 고유의 기능을 무시하고 대신 화성들을 물감처럼 취급했어. 마치 화가들이 팔레트 위의 물감들로 색채를 표현하듯이 자유롭게 화성들로 음악에 색을 입혀나간 거지. 아까 칸딘스키가 색으로 음악을 표현하려 했다고 했잖아. 스크랴빈은 음으로 색채를 표현하려 했고 말이야. 드뷔시는 더 나아가서 음으로 그림을 그려나간 거지."

지선은 음으로 그림을 그린다는 생각에 무척 흥미를 느낀 듯했다. 연이어 "드뷔시는 화성으로 색을 표현하는 것 외에 또 어떤 방법으로 그림을 그렸지요?"라고 물었다.

"정말 드뷔시는 알면 알수록 천재 음악가라는 생각을 떨칠 수가 없어! 그는 '음악적 원근법'을 고안해 냈단다. 회화에서 원근법이란 2차원 평면에 3차원 공간을 표현하는 거잖아. 즉, 평면 위에 거리감과 깊이감을 주어 입체적인 표현을 하는 미술 기법이지. 드뷔시는 자신의 음악에 이런 원근법적인 표현을 적용한 거야. 회화에서 색채를 그러데이션하는 것처럼 음량을 단계적으로 조절하거나 지시어 사용, 음역대를 이동하는 방법 등을 사용했지."

"정말 놀랍네요! 이런 드뷔시 음악을 막연히 감정으로만 다가가려고 했으니 지루하게만 느껴질 밖에요." 지선이 말했다.

"드뷔시는 색채감과 원근법적인 표현 외에도 선율의 윤곽으로 대상을 직접 그려내기도 했단다. 나는 이것을 '악보의 회화화'라고 부르고 싶어. 드뷔시의 피아노 모음곡인 『영상 1집』[2] 중 첫 곡인 〈물의 반영〉에서는 선율의 윤곽선이 반원형을 그리고 있어. 이는 물 위에 떨어진 나뭇잎으로 인해 생기는 파문의 형태를 그려낸 거지. 프렐류드 〈아마빛 머리의 소녀〉에서는 선율이 올라갔다 내려갔다 하고 있어. 변덕스러운 소녀의 마음을 암시하기 위해서야. 그런가 하면, 프렐류드 〈가라앉은 사원〉에서는 시작과 절정을 거쳐 끝맺음하는 전체적인 음악적 구성이 아치형으로 되어 있단다. 바로 대사원의 건축물을 그린 거야. 이런 악보의 회화화는

2 『영상 1집 Images I』(1905년) 〈물의 반영 Reflects dans l'eau〉 〈라모 예찬 Hommage à Rameau〉 〈움직임 Mouvement〉, 『영상 2집 Images II』(1907년)은 〈잎새를 스치는 종소리 Cloches à travers les feuilles〉 〈황폐한 사원 위로 내리는 달빛 Et la lune descend sur le temple qui fut〉 〈금빛 물고기 Poissons d'or〉 등 각각 세 곡으로 이루어졌다. 드뷔시의 〈영상〉시리즈는 그의 독자적인 인상주의 기법이 확립된 작품으로 평가된다.

드뷔시 음악 전반에 걸쳐 무수히 발견할 수 있어. 상징주의 시인인 말라르메가 리듬의 시각화와 시의 악보화를 실현한 것처럼, 드뷔시는 음악으로 악보의 회화화를 이루어낸 거지."

"좀 전에도 얘기했지만 드뷔시 음악은 지루하다는 생각이 들어요. 보통 클래식음악이 대중음악에 비해 어렵다고는 하지만, 드뷔시 음악은 일반적인 클래식음악과는 또 다른 어려움이 있는 것 같아요. 드뷔시가 음악으로 그림을 그리고 시를 쓰려 했다는 사실을 모르고는 이해할 수 없을 것 같아요." 어렵다는 표정을 지으며 지선이 말했다.

김 교수는 시간이 필요한 일이라고 지선을 다독여주었다. 늘상 말하는 '반복적 경험'이라는 말을 덧붙이면서….

드뷔시 음악이 어려운가요

"지금으로서는 드뷔시 음악이 어렵게 느껴져요. 그런데 드뷔시 음악은 왜 어려울까요? 말하자면 드뷔시 음악의 어려움은 전통적인 클래식 음악의 어려움과 어떤 차이가 있는 걸까요?"

김 교수는 지선의 말이 이해가 간다는 듯 빙그레 웃었다.

"자신의 감정을 단도직입적으로 전달하고자 했던 낭만주의 음악에서는 선율이 가장 중요한 요소였어. 아름답고 강력한 표현력을 지닌 선율로써 감정을 전달했지. 물론 고전주의 음악에서도 선율은 음악이 가진 가장 기본적인 요소였지만 말이야. 조금 어려운 말로 표현하자면 음악과 선율의 당위성이라고 할 수 있어. 음악과 선율은 서로 당연한 관계로 맺어졌다는 뜻이란다."

"맞아요, 우리는 '음악' 하면 먼저 멜로디를 흥얼거리게 되니까요." 지선이 당연하다는 듯이 말한다.

"하지만 드뷔시 음악에서 선율만을 따라가고자 한다면 어렵게 들릴 수도 있어. 드뷔시는 음악과 선율의 전통적인 관계에서 벗어나서 음들로 그림을 그리려 한 작곡가잖아. 그러면서 상징주의 시인들처럼 대상의 구체적인 묘사에서 벗어나서 암시만 하려고 했지. 그러다 보니 드뷔시 음악은 무엇보다 화성적 쓰임이 우선이 되었어. 그에게 선율은 일차적 요소였다기보다 화성이 쌓이면서 생겨나는 부차적 요소인 경우가 많았지."

지선은 알 듯 말 듯한 표정을 짓는다.

"낭만주의 음악을 떠올려보면 쉽게 이해할 수 있을 거야. 쇼팽이나 슈베르트 등의 음악은 선율이 너무도 아름답잖아. 우리는 그 선율을 들으면서 감동하게 되지. 이처럼 드뷔시 이전의 음악은 선율의 서정성으로 우리에게 먼저 다가오게 돼. 하지만 드뷔시 음악은 더 이상 선율의 서정성에만 의존하지 않게 되었지. 또한 전통적 화성법에서도 벗어났고. 그러다 보니 감정이입이 쉽지 않게 되고, 지루하다고 생각하기가 쉽지."

지선은 자신의 마음을 너무나 잘 알아주는 김 교수의 말에 크게 고개를 끄덕였다.

"사실 드뷔시 음악에서 선율이 따라가기가 쉽지 않은 까닭은 또 있어. 낭만주의 음악을 들어보면 선율이 길어. 특히 그 시대에는 선율의 서정성이 거의 신성시되었으니까. 선율의 음역과 감정의 표현 폭이 넓어서 감정이입도 쉽게 되는 편이지. 고전주의 음악도 마찬가지야. 고전주의의 선율은 짧고 간단해서 이해하기가 쉽거든. 그 시대의 음악은 모든 사람들에게 이해가 되는 쉬운 음악이어야 한다고 했잖아."

김 교수는 지선에게 베토벤의 〈엘리제를 위하여〉와 쇼팽의 〈녹턴〉 선율을 연주해 주었다. 지선은 이를 듣고 이해가 간다는 듯 고개를 끄덕였다.

"하지만 드뷔시의 선율은 몇 개의 짧은 단편들로 이루어진 경우가 많아. 그리고 이 단편들이 낭만주의나 고전주의 음악 선율처럼 연속적으로 흐르는 것이 아니라 주로 불규칙한 모자이크 형태로 나타나게 되지."

지선이 고개를 갸웃거리며 물었다. "선율이 모자이크 형태로 나타난다는 것이 무슨 뜻인가요?"

"혹시 회화에서 말하는 점묘화 기법이라는 말 들어봤니? 화가들이 붓 끝으로 작은 점들을 찍어서 대상을 묘사하는 것을 점묘화 기법이라고 하잖아. 드뷔시는 인상주의 화가들의 점묘화 기법을 음악에 적용했단다. 드뷔시의 선율은 화가들의 점처럼 짧은 단편들이 곡 전체에 걸쳐 퍼져 있는 경우가 많아. 짧은 선율 조각들이 모여 하나의 형태를 이루는 모자이크 형식을 취한 거지. 그런데 점묘화 기법으로 그린 그림은 가까이에서 들여다볼 때보다 멀리서 볼 때 더욱 윤곽선이 뚜렷해 보이잖아. 그것처럼 드뷔시의 선율도 지속적으로 따라가기가 힘든 거지."

알쏭달쏭한 표정을 짓는 지선을 향해 김 교수는 말을 이어갔다.

"네게 준 겨울 풍경 사진 말이야. 그 사진은 드뷔시 프렐류드 〈눈 위의 발자국〉을 염두에 두고 촬영한 거라고 했잖아. 그 곡을 들어보면 왼손의 발자국 위에 오른손의 선율이 흐르게 되어 있는데, 이 선율이 계속 나오다 말다 하거든. 바로 점묘화 기법을 사용한 좋은 예지."

CD 장으로 가서 〈눈 위의 발자국〉을 꺼내 드는 지선을 향해 김 교수는 말을 이어갔다.

"드뷔시는 구체적인 선율을 노래하기보다 살짝 암시만 하려 했다고 했지. 따라서 문학과의 결합을 피할 수 없게 되었어. 상징주의 시인들이 암시를 위해 음악적 기법을 사용했다면, 드뷔시는 이와 반대로 음악적 암시를 위해 문학적인 요소를 가져온 거야. 그래서 대부분의 드뷔시 음악은 표제를 가지고 있어. 감상자는 제목을 통해서 드뷔시가 무엇을 표현하고자 하는지에 대한 힌트를 얻는 거지. 하지만 드뷔시는 자신의 음악이 낭만주의 음악과 같은 표제음악으로 여겨지는 것을 경계했어. 자신이 붙인 제목은 단순히 '소리의 대상'이 무엇인지를 나타낼 뿐이라고 주장했지. 이 때문에 『프렐류드 곡집』에서는 일반적인 경우처럼 악보 첫머리에 제목을 적지 않고 맨 마지막에 괄호 속에 적어놓았단다."

"그러니까 '나는 이것을 암시하려 했지만, 듣는 사람은 마음대로 생각해도 좋다'라는 뜻으로 제목을 괄호 속에 넣은 것이군요. 즉, 힌트만 주겠다는 의도겠네요." 지선이 말했다.

"그렇다고 볼 수 있지. 그런데 힌트가 필요한 것은 감상자만이 아니야. 연주자들도 드뷔시 곡을 제대로 연주하기 위해서는 드뷔시가 악보 곳곳에 숨겨 놓은 힌트들을 찾아내야 하지. 그 힌트들은 제목일 수도 있고, 드뷔시가 적어놓은 지시어들일 수도 있어. 일반적으로 음악 지시어들은 '크게'라거나 '빠르게' 같은 직접적인 말들을 주로 사용하지. 하지만 드뷔시의 지시어들은 다른 작곡가들과 달리 '슬프고 후회하는 마음으로', '슬프고도 얼어붙은 풍경', '고뇌에 찬 마음으로' 등과 같은 문학

적인 향기로 가득해. 이런 수수께끼 같은 드뷔시의 지시어들을 고민하고 또 고민해서 딱 들어맞는 소리를 찾아내는 기쁨은 무엇과도 바꿀 수 없는 것이란다. 내가 한창 잘나갈 때는 (하하하) 마치 드뷔시하고 스무고개를 하는 것 같은 느낌으로 그 곡들을 해석했었지. 참 행복한 시간이었어."

김 교수가 잠깐 공상에 빠지는 것을 지선이 미소 지으며 바라보고 있다. 연주회를 할 때마다 얼마나 많은 고민에 빠지는지 잘 알기 때문이다. 지선의 시선을 느낀 김 교수는 공상에서 벗어나 말을 이어나갔다.

"드뷔시는 이처럼 전통적인 음악관에서 벗어나서 음악과 회화와 문학이 서로 얽혀 있는 새로운 예술을 제시했잖아. 원래 음악은 네 말처럼 선율을 따라가면서 공감대를 형성해 가는 예술이었지. 하지만 이제 드뷔시 음악은 그 작품이 품고 있는 이미지를 함께 인식해야 진실로 공감할 수 있는 예술이 되었어. 일반적인 음악을 들을 때와 같은 감상법으로 들으면 어렵게 들릴 수밖에 없지. 즉, 새로운 감상법이 필요해진 거야. 이제 드뷔시 음악이 왜 어렵게 느껴지는지 좀 알 것 같니? 그것만 알아도 드뷔시 음악을 들을 준비가 충분히 된 거라고 할 수 있어!"

지선은 김 교수 말대로 이제 드뷔시 음악을 들을 준비가 된 것 같다고 고개를 끄덕였다. 밤이 꽤 깊었다. 지선은 내일을 위해 할 수 없이 자리를 털고 일어나면서 김 교수에게 다음을 기약했다. 김 교수는 하나라도 더 알고 싶어 하는 지선이 기특해서 기꺼이 그러마고 약속해 주었다.

Ⅲ

예술 종합 상자

-드뷔시 프렐류드 1

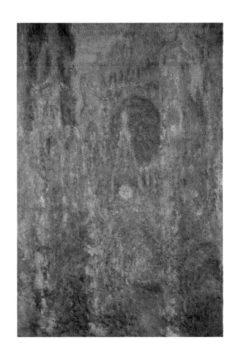

준비운동

이사한 지 얼마 되지 않은 탓에 물건을 하나 찾으려면 이 서랍 저 서랍 다 열어보는 경우가 많다. 오늘은 겨울이 가기 전에 지선과 라클레트를 해 먹기로 했다. 라클레트는 치즈를 녹여서 찐 감자와 햄 등과 같이 먹는 음식이다. 치즈를 녹이는 라클레트 판 주위에 친지들이 둘러앉아 먹는 정감 어린 음식이기도 하다. 수납장 맨 꼭대기에 들어 있던 라클레트 판을 겨우 찾아내니 마침 지선이 왔다. 양손에 잔뜩 장 본 것을 들고 들어오는 지선에게 뭘 그리 많이 사 왔냐고 물었다. 지선은 샐러드와 디저트로 먹을 애플파이를 사 왔다고 했다. 샐러드에 곁들일 간단한 오일 드레싱을 만들어 둘은 식탁에 앉았다. 지선이 "짜잔!" 하면서 와인 한 병을 꺼내 든다. 역시 치즈는 와인이 있어야 제격이다.

"언니, 드뷔시 음악은 전통적인 음악과는 다른 감상법이 필요하다고

했잖아요. 이미지를 그리면서 음악을 들으라고 했지요. 휴… 그런데 그게 생각처럼 쉽지가 않아요. 꼭 맨땅에 헤딩하는 것처럼요, 하하하….”

그렇구, 와인은 사심 있는 선물이었던 것이다. 김 교수가 와인을 좋아하는 편이라는 것을 지선이 어느새 알아버렸다!

“그러니까 구체적인 감상법을 알려달라는 말이군. 맞아, 막연히 드뷔시 음악을 들으면서 그림을 그리라는 말은 이해하기가 어려울 수 있지. 그럼 드뷔시 곡 중에서 한 곡을 골라 그 음악에 대한 적합한 감상법을 찾아볼까?”

김 교수의 말에 지선은 좋은 생각이라며 고개를 크게 끄덕였다.

“음… 어떤 곡이 좋을까….” 김 교수는 잠시 생각에 잠겼다.

“드뷔시 프렐류드가 괜찮을 것 같은데… 다양한 이야기를 담고 있을 뿐 아니라 각각의 곡이 길이가 짧아서 부담도 덜하고 말이야.”

김 교수의 결정에 지선은 기대에 찬 눈빛을 반짝인다.

“드뷔시 『프렐류드 곡집 Préludes(1910, 1913)』은 피아노를 위한 곡이야. 드뷔시의 인상주의 기법이 가장 절정에 올라 있을 때 작곡된 곡이고, 드뷔시의 대표작으로 평가되는 중요한 작품이란다. 모두 24곡인데, 1권과 2권으로 나뉘어 있어.”

“프렐류드가 뭐예요?” 지선이 물었다.

“프렐류드는 ‘전주곡(前奏曲)’으로 번역되지. 원래는 본론이라기보다 어떤 곡 앞에 붙는, 짧고 자유로운 형식의 곡을 말했어. 바로크 시대에는 자유로운 형식의 프렐류드와 이와 대조되는 엄격한 양식의 푸

가'가 짝을 이루어 연주되는 것이 유행했지. 바흐의『평균율 곡집』이 좋은 예야. 바흐의『평균율 곡집』은 모두 24곡씩 2권으로 이루어져 있어. 24곡 모두가 프렐류드와 푸가로 짝지어져 있단다."

김 교수는 샐러드에 드레싱을 뿌려 지선의 접시에 담아 주면서 말을 이어갔다.

"낭만주의 시대에 접어들면서 전주곡은 이런 도입 악곡적인 성격에서 벗어나 독립적인 장르로 취급되기 시작했어. 길이가 짧은 자유로운 형식의 곡을 전주곡이라 부르게 되었지. 사실 낭만주의 음악은 음악적 형식보다는 개인의 감정 표현이 우선시되었던 음악이잖아. 따라서 형식적인 분류가 크게 중요하지 않았어. 특별한 경우가 아니면, 작곡자들은 자신이 원하는 대로 제목을 붙였지. 환상곡이라든가, 광시곡, 즉흥곡 등으로 말이야. 뭐, 코에 걸면 코걸이고 귀에 걸면 귀걸이였던 거야."

김 교수의 말에 지선이 재미있다며 웃었다.

"쇼팽은『24 전주곡집 24 Préludes Op. 28 No. 15 (1839)』을 작곡해서 프렐류드를 독립적 장르로 만든 작곡가야. 바흐를 음악적으로 존경했던 쇼팽이 이 작품을 통해 바흐에 대한 오마주를 표한 거란다."

"왜 24곡이에요?" 지선이 궁금하다는 듯이 물었다.

"음계는 모두 몇 음으로 되어 있지?"

1 fuga. 두 개 이상의 성부가 있는 다성음악에서 한 성부에서 제시된 주제 선율을 다른 성부에서 차례로 모방해 나가는 악곡 형식을 말한다. 돌림노래를 연상하면 되는데, 물론 돌림노래와는 달리 엄격한 규칙에 의해 진행된다. 비로크 시대에 가장 인기 있는 기악곡 형식이었다.

김 교수의 물음에 지선은 조금 당황한 듯했다. "도레미파솔라시, 모두 7개 아니에요?"

지선의 당황한 표정에 김 교수의 입가에 웃음이 배어 나왔다.

"그럴까? 그럼 피아노의 검은건반은 뭘까?"

"아, 반음이 있었군요!" 김 교수의 힌트에 지선이 얼른 대답했다.

"맞았어, 반음! 보통 샵(#)이나 플랫(♭)으로 표현되지. #은 반음을 올리라는 표시이고, ♭은 반대로 반음을 내리라는 표시야. 그럼 도와 도#, 레와 레#, 등으로 생각하면 음계는 모두 12음이 되지.[2] 이 12음들은 모두 각 조를 대표하는 음이란다. '도'로 시작하면 '다장조', '레'로 시작하면 '라장조' 등이 되는 거야. 자, 그러면 모두 12개의 장조가 생기지? 그리고 마찬가지 방법으로 12개의 단조가 만들어지겠지? 그래서 장단조를 모두 합친 음계는 모두 24개가 되는 거야. 쇼팽의 『24 프렐류드』는 모든 음계를 사용해서 작곡됐기 때문에 24곡으로 구성된 거지. 물론 바흐의 『평균율 곡집』도 마찬가지고."

김 교수는 찐 감자 위에 녹인 치즈를 얹었다. 포슬포슬한 감자와 고소한 향의 치즈가 참 잘 어울린다.

"쇼팽이 『24 프렐류드』로 바흐에 대한 경의를 나타냈다고 했잖아. 드뷔시의 『프렐류드 곡집』은 쇼팽에 대한 경의의 표시로 작곡된 거란다.

2 다른 음들과 달리 미와 파, 시와 도는 반음 관계이다. 계이름에 관해서는 61쪽 참조

그래서 쇼팽의 곡처럼 모두 24곡으로 이루어졌지. 그런데 쇼팽은 바흐처럼 모든 조성을 사용해서 작곡했지만, 드뷔시의 『프렐류드 곡집』은 그렇지는 않아. 왜냐하면 드뷔시의 음악에서는 더 이상 전통적인 조성개념이 중요하지 않았으니까."

"드뷔시는 전통적인 기능화성에서 벗어나려 했다고 했잖아요." 지선이 말했다.

"그렇지! 음으로 회화적 이미지를 표현하려 한 드뷔시의 음악에서 조성은 이제 벗어버려야 할 구시대적 유물이었어. 대신 드뷔시는 다채로운 이야기들로 이 곡집을 구성했단다. 다양한 소재에서 받은 순간의 인상을 자신만의 음악언어로 멋지게 써놓은 거야."

김 교수는 지선의 잔에 와인을 따르며 말을 이었다.

"드뷔시는 인상주의 화가들에게서 많은 영향을 받았다고 했지. 그래서 드뷔시 음악의 소재는 인상주의 화가들과 비슷한 경우가 많아. 인상주의 화가들은 빛에 따른 사물의 느낌을 표현하려 했잖아. 따라서 그들에게는 '자연'이 매우 중요한 소재였어. 드뷔시도 이러한 인상주의 화가들과 마찬가지로 자연을 소재로 많은 작품을 남기고 있어. 예를 들어 드뷔시는 물을 소재로 많은 작품을 남겼거든. 교향곡 〈바다〉를 비롯해서 〈비 오는 정원〉, 〈가라앉은 사원〉, 〈돛〉, 〈물의 요정〉, 〈물의 반영〉 등이 있지. 그밖에도 〈눈 위의 발자국〉, 〈안개〉, 〈서풍이 본 것〉 등과 같이 자연을 소재로 삼은 작품이 많단다."

"드뷔시가 그런 소재들을 어떻게 음악으로 표현했는지 정말 궁금해

지네요!" 지선이 정말 궁금한 얼굴로 말했다.

『프렐류드 곡집』에서 드뷔시는 음들로 초상화를 그리는가 하면 한 편의 멋진 풍경화를 그려내기도 하지. 또 예술작품에 대한 감상을 적기도 하고 음악으로 독후감을 쓰기도 해. 〈델피의 무희들〉과 〈카노프〉 등을 들으면서 우리는 시간의 흐름에 관한 명상에 빠져들 수 있어. 〈비노의 문〉이나 〈아나카프리 언덕〉 등에서는 매혹적인 이국적 정취에 흠뻑 빠져들겠지. 때로는 바람이나 물, 안개, 눈과 같은 자연을 소재로 한 곡을 만나기도 해. 그런가 하면 우리는 〈민스트럴〉이라든가 〈괴짜 라빈 장군〉, 〈픽윅 경에 대한 예찬〉처럼 음악 외적인 장르의 예술 활동을 음악으로 다시 발견하지. 〈옹딘〉, 〈퍼크의 춤〉, 〈"요정은 예쁜 무희"〉 등에서는 꿈꾸는 동화 속 나라로 떠날 수도 있고 말이야. 보들레르의 시에서 제목을 따온 〈소리와 향기는 저녁 공기 속을 떠돌고〉, 〈아마빛 머리의 소녀〉, 〈고엽〉 등에서는 저녁의 조화와 아침의 빛, 그리고 삶과 죽음에 대한 의문을 떠올릴지도 몰라."

지선이 너무 기대감에 찼나 보다. 하마터면 물잔을 쏟을 뻔한 것이다. 둘은 깔깔거리며 웃었다.

"이렇게 다양한 소재로 이루어진 드뷔시의 음악을 진정으로 이해하기 위해서는 당시 프랑스 문학과 미술, 그리고 사회적 배경에 대해 알면 훨씬 도움이 되지. 24곡으로 이루어진 드뷔시의 전주곡들은 과연 어떤 배경과 문학적인 내용을 지닌 것일까…. 각각의 곡들에 들어맞는 이미

지들은 어떤 것들인지 궁금해졌어?"

지선은 크게 소리쳤다. "네! 빨리 들어보고 싶어요!"

김 교수는 지선의 대답에 웃으며 말했다.

"좋아, 이제 다음 장을 넘길 준비가 충분히 됐어! 준비운동 끝! 하하하…."

델피의 무희들 Danseuses de Delphes

느리고 장중하게 Lent et grave

우리의 음악여행의 첫 출발지는 그리스다. 아폴론 신전이 있는 그리스의 델프(델포이 Delphoe, 델피 Delphi)에서 이 긴 여행이 시작된다. 아폴론은 그리스 신화에서 제우스 다음으로 숭배를 받는 신이다. 태양의 신이자 의술의 신, 예언의 신으로 많은 일을 관장하는 신이다. 또한 음악의 신이기도 하다. 뮤즈들을 거느리며 리라라고 불리는 고대 그리스 악기를 항상 가지고 다녔다. 음악의 신답게 악기연주에 능란했던 아폴론은 항상 피리를 가지고 다니는 사티로스[1]와 음악시합을 벌이기도 하였다. 아폴론은 리라를 연주하여 이긴다. 우승의 대가로 아폴론은 사티로스를 산 채로 가죽을 벗기고, 그의 피리 연주를 금지하기도 했다. 그리스 시대의 대표적 악기는 리라와 아울로스라는 피리다. 리라는 아폴론의

[1] 목신. 판(Pan)이나 폰(Faune)으로도 불린다.

악기로 상징되며 아폴론 제식에서 사용되던 악기이고, 아울로스는 술의 신 디오니소스의 제전에서 사용되던 악기이다. 이에 따라 리라는 이성적이고 객관적인 음악을 상징하고, 아울로스는 감정적이며 주관적인 음악을 상징하는 악기가 되었다. 플라톤은『국가론』에서 너무 감정적인 음악은 우리의 정신을 허약하게 하므로 바람직하지 않다고 했으며, 건전하고 이성적인 음악을 들어야 한다고 주장했다. 건전한 음악이 우리의 정신과 육체를 건강하게 하고, 따라서 강한 국가를 만들 수 있다는 것이다. 서양예술사에서 지속적으로 번갈아가며 나타나는 고전주의와 낭만주의의 개념은 이처럼 그리스 시대의 리라와 아울로스에서 비롯되었다고 할 수 있다.

델프는 세계의 중심이자 신탁의 도시로 알려진 곳이다. 제우스가 독수리 두 마리를 동쪽과 서쪽으로 날려 보냈더니 세상을 한 바퀴 돌아 서로 만난 곳이 바로 델프였다고 한다. 제우스는 두 독수리가 만난 이곳을 세상의 중심으로 선포하고 자신의 아들인 아폴론이 머물 곳으로 정했다. 아폴론의 신탁은 '피티아'라고 불리는 여사제에 의해 이루어졌다. 신탁을 받기를 원하는 사람과 아폴론 사이를 연결하는 고리 역할을 하던 무녀다. 사람들은 신탁비를 내고 제단에 동물을 바친 후 피티아의 예언에 귀를 기울였다. 다양한 신분의 사람들이 신탁을 듣기 위해 델포이 신전을 찾았다. 왕을 비롯해서 그리스 철학자인 소크라테스도 신전을 찾았을 정도로 아폴론의 신탁은 막강한 권위를 가지고 있었다. 피티아는 연기 자욱한 동굴에서 신들린 상태로 예언의 말을 전했다고 한다. 그런데 1996년에 이곳의 단층에서 가스가 발견됐다. 아마도 델포이 신탁은

가스에 취한 피티아가 환각 상태에서 이루어낸 것이리라.

아폴론 신전은 기원전 650년경에 세워진 것으로 추측되는데 월계수 나무로 만들어졌던 최초의 신전은 불에 타 없어지고, 두 번째 세워진 신전은 지진으로 파괴되었다. 현재 남아 있는 신전은 기원전 330년에 완성된 세 번째 신전이다. 원래 신전에는 황금 아폴론 상을 비롯하여 500개가 넘는 조각물이 있었다고 한다. 그러나 훗날 로마 황제 네로에 의해 모두 철거되거나 약탈당하고 오늘날에는 그 흔적만이 남아 있을 뿐이다.

'대지의 자궁'을 뜻하는 델프에는 제우스가 세계의 중심이라고 표시해 놓은 바위인 '옴팔로스(omphalos, 배꼽)'가 있다. 제우스의 아버지인 크로노스는 장차 자기 아들에 의해 지하세계에 갇힌다는 신탁을 받았다. 그 저주를 피하고자 그는 자식이 태어날 때마다 모두 집어삼켜 버렸다. 크로노스의 아내 레아는 자식을 살리려는 간절한 마음으로 시어머니인 대지의 여신 가이아에게 도움을 청한다. 가이아의 계략에 따라 레아는 6번째로 태어난 제우스 대신 돌덩이를 배냇저고리에 싸서 크로노스에게 건네주었다. 크로노스는 이 돌덩이를 아이인 줄 알고 꿀꺽 삼켜 버린다. 이때 크로노스가 삼켰다가 다시 토해 놓은 돌이 바로 옴팔로스이다. 가까스로 목숨을 구한 제우스는 성인이 되어 아버지 크로노스의 배 속에 있던 형제들을 구출해 내고 그리스 신들의 세상인 올림포스 시대를 열게 되었다.

옴팔로스는 원래 '무희의 원기둥(Colonne des danseuses de Delphes)'이 떠받치고 있었다. 아름답게 조각된 아칸서스 잎 위로 옴팔로스를 받치고 있는 세 명의 무희가 조각된 작품이다. 지금은 프랑스 루브르 박물

관에 전시되어 있다. 드뷔시는 1900년 파리에서 열린 만국박람회에 전시된 이 조각품을 보고 음악적 영감을 얻었다고 한다. 음악을 관장했던 아폴론의 도시이자, 탄생을 상징하는 세계의 배꼽이 있는 델포이에 대한 인상을 음악으로 표현한 것이다. 또한 당시 유럽을 휩쓸고 있던 후기 낭만주의에 대한 도전이라는 의미도 무시할 수 없을 것이다. 그런 의미에서 이 곡을 장장 24곡에 달하는 전주곡집의 첫 곡으로 배치한 것은 대단히 상징적인 구성이라 하겠다.

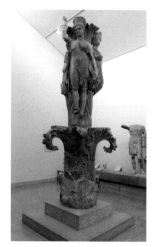

무희의 원기둥

"그리스신화는 언제 들어도 재미있어요. 그런데 이름이 너무 많아서 기억하기가 쉽지가 않아요." 김 교수가 들려주는 그리스 신화를 흥미롭게 듣고 있던 지선이 말했다.

"그런데 드뷔시는 '무희의 원기둥'을 어떤 방법으로 음악으로 그려냈지요?"

"드뷔시는 구체적인 묘사보다 암시를 하려 했다고 했잖아. 이 곡에서도 마찬가지야. 무희의 원기둥에 대한 구체적인 묘사라기보다는, 고대 조각품에서 풍겨나는 아련하면서도 엄숙한 종교적인 분위기를 암시한 거지."

김 교수의 말에 지선은 잘 이해되지 않는다는 듯한 표정으로 김 교수를 쳐다보았다.

"가만히 들어봐. 세 명의 무희가 보일 거야."

김 교수의 말에 지선이 눈을 감고 음악을 듣다가 갑자기 외쳤다. "정말 그러네요, 세 개의 다른 성부가 뚜렷이 들려요. 마치 세 명의 무희가 춤추고 있는 것처럼요!"

김 교수는 빙그레 웃으며 계속 말을 이어나갔다.

"드뷔시는 소리로만 음악을 완성한 것이 아니라 악보 자체로도 음악을 그렸다고 했지? 음표의 시각적 배치를 통해 내용을 암시하는 거 말이야. 이는 상징주의 시인들이 문자 배열을 통해 음악처럼 암시하려 한 것과 비슷한 기법이라 할 수 있단다. 이 곡에서도 악보로 그림을 그리는 기법이 나타나고 있어. 프레이즈나 음향, 음표의 모양 등의 효과를 통해서 완만히 움직이는 무희들의 춤동작을 시각화하고 있거든. 먼저, 박자를 '느리고 장중하게'라고 지시함으로써 고대 그리스의 정적인 춤동작을 암시하는 바탕을 마련했단다. 또한 음표들이 무희들의 춤동작을 그리고 있어. 잘 들어봐, 끝음들이 올라가고 있지? '파-솔-라', '솔-라 솔-라' 등으로 말이야."

지선이 신기하다는 듯이 고개를 끄덕이며 말했다. "그러네요. 마치 무희들이 무릎을 접었다 폈다 하는 것 같아요!"

"드뷔시 음악에 회화적인 색채를 부여하는 것은 화성적인 쓰임이 큰 역할을 한다고 했잖아. 그런데 화성 이외에도 음량의 미묘한 변화 역시 회화적인 요소를 부여하는 데 중요한 역할을 한단다. 일반적으로 드뷔시 음악의 음량은 매우 세심하게 계획되어 있어. 큰 소리와 작은 소리를 여러 단계로 구분해서 회화에서의 그러데이션 효과를 나타내고자 한 거

지. 특히 드뷔시는 작은 소리들을 굉장히 중요하게 생각한 작곡가였단
다. 이 곡도 전체적으로 작은 음량들로만 구성되어 있어. 가장 큰 음량인
f(세게)는 단 두 번만 나올 뿐이고, 대부분이 p(여리게), pp, ppp²의 작은
음향들로 이루어져 있지.”

“드뷔시는 왜 작은 음향들로 이 곡을 구성하고 있지요?” 지선이 물었
다.

“이런 작은 음향들을 주로 사용함으로써 심리적으로도 먼 시간적 감
각을 암시한 거야. 그로부터 아득한 고대의 신비롭고 고요한 분위기를
끌어내기 위해서 말이지.”

조용히 눈을 감고 음악을 듣던 지선이 음악이 끝난 뒤 입을 열었다.
“이 곡은 먼저 조용한 음량에 집중해야 하는군요. 그러면서 먼 과거로
시간여행을 떠나는 거죠. 그리고 세 명의 무희가 추는 춤동작을 머릿속
으로 가만히 따라가는 거예요. 그러면서 저는 그리스 신화 속 주인공이
되어 보는 거죠….”
김 교수는 지선의 표현에 감탄하면서 지선이 앞으로 자신만의 음악
감상법을 가질 희망이 보인다고 생각했다.

2 p는 여리게 연주하라는 지시어이며 p가 많을수록 더욱 여리게 연주하라는 뜻이다. f 는 강하게 연주하
라는 지시어이며 f 가 많을수록 더욱 강하게 연수하라는 뜻이다.

돛 Voiles

절제해서 Modéré

그리스의 아련한 향기에 뒤이어 드뷔시는 우리를 쓸쓸한 바닷가로 데려간다. 이곳의 바다는 사람들로 북적이는 절정기의 바다가 아닌, 고요한 침묵이 흐르는 곳이다. 흰 돛단배가 물결에 따라 한가로이 움직이고 있다. 돛을 부풀리는 바람이 불어오고, 큰 물결이 배에 부딪히고, 때로는 부드러운 물결이 살랑거리기도 하고, 미풍이 귀를 간질이고… 점차 황혼이 짙어지면서 어둠이 내리면 더 이상 바다와 하늘과 땅과 배를 구분할 수 없게 된다.

"너무 멋져요! 드뷔시는 음악으로 쓸쓸한 바닷가 풍경화를 그려냈군요. 그런데 어떻게 음으로 이런 이미지를 완성할 수 있었지요?" 지선이 감탄사를 쏟아냈다.

김 교수는 지선이 사 온 애플파이를 살짝 데워서 계핏가루를 뿌려 식탁으로 가져왔다. 겨울에는 계피향이 다정하게 느껴진다.

"악상과 음표들로 그렸지! 하하… 드뷔시 음악에서 음량이 중요한 역할을 한다고 조금 전에 얘기해 줬지? 이 곡에서도 마찬가지야. 드뷔시는 인적인 끊긴 바다를 그리기 위해 악상의 대부분을 '여리게'를 뜻하는 p와 '매우 여리게'를 뜻하는 pp로만 이루어지게 했어."

다시 음악을 들으려는 지선에게 김 교수는 말했다.

"또한 잔잔한 배의 움직임을 그려내기 위해서 소리만이 아니라 음표의 윤곽선까지도 사용하고 있단다. 예를 들어 시작 부분을 들어봐. 선율이 '솔#-파#-미-레-도'하고 내려오다가 갑자기 한 옥타브 올라간 '도-시♭'로 맺어지지? 이어서 앞의 '솔#-파#-미-레도'가 반복되고 이번에는 '시♭-라♭-파#-미'로 선율이 내려가는 것이 들리지?"

계이름이 나오자 긴장하는 지선을 향해 김 교수는 안심하라는 듯 말했다.

"계이름을 몰라도 상관없어. 그냥 선율이 올라가고 내려가는 것을 느끼면 돼. 사실 음악을 설명한다는 것은 다른 예술에 비해 조금 어려운 점이 있지. 음악은 자기만의 고유한 언어 법칙과 표기 방법이 있잖아. 이것을 일반적인 언어로 풀어내는 것이 조금 복잡하게 들릴 수 있거든. 그래서 음악 해설서를 봐도 음악에 조예가 깊지 않으면 이해하기 쉽지 않은 경우가 많단다."

김 교수의 말에 지선은 반색하며 말했다. "솔직히 음악에 대해 알고 싶어서 음악 해설이나 CD 재킷에 있는 설명서를 읽어도 무슨 말인지 잘 모

르는 경우가 많아요. 너무 전문적인 용어들로 쓰인 게 많은 것 같아요."

김 교수는 음악인의 입장에서 볼 때 지선의 말은 많이 생각해야 할 부분이라고 말했다. 그러나 기본적으로 음악이란 들어서 이해하는 예술이기 때문에 말로만 풀어내기에는 분명한 한계가 있는 것도 사실이다. 지선에게 최대한 이해하기 쉽게 설명하겠노라고 다시 한번 약속을 했다.

"자, 좀 전에 하던 이야기로 돌아가자. 앞에서 말한 그 음계들은 물결에 흔들리는 배를 그린 거야. '도-시♭'로 솟구친 배가 '시♭-라♭-파#-미'에 의해 다시 내려오는 거지. 어때, 머릿속에 물결에 좌우로 흔들리는 배가 연상되지? 악상에 따라 이 물결은 거세지기도 하고 잔잔해지기도 하지."

지선의 눈에 물결에 흔들리는 배가 어른거린다. 김 교수는 말을 이어갔다.

"드뷔시가 만국박람회에서 인도네시아의 가멜란 연주에 깊은 감명을 받았다고 이야기한 거 기억하니? 그중에서도 특히 '공(Gong)'이라는 악기가 드뷔시의 관심을 끌었단다. 공은 청동이나 놋쇠로 만든 타악기야. 우리나라의 징과 비슷하다고 보면 돼. 공이나 징은 잔향이 굉장히 오래 유지되잖아. 드뷔시 음악에는 이런 공의 소리를 묘사한 곡이 아주 많아. 공의 잔향처럼 저음부에서 긴 음이 계속 유지[1]되도록 한 거지. 이 곡에서

1 음악용어로 '페달 포인트'라고 한다.

도 잘 들어보면 저음부에서 계속 같은 소리(시♭)가 울리는 것을 알아차릴 수 있을 거야. 그런데 드뷔시는 왜 저음부에서 계속 같은 소리가 울리도록 한 걸까?"

김 교수의 물음에 지선이 열심히 생각한다. 그리고 조심스럽게 말을 꺼냈다.

"혹시 배가 묶여 있는 것이 아닐까요?"

김 교수는 지선의 대답에 기뻐하며 말을 이었다.

"정말 대단해! 맞아, 드뷔시는 긴 지속음을 통해서 닻을 내린 배를 그린 거야. 사실 전통적인 기능화성에서는 곡의 처음부터 끝까지 같은 음이 유지되는 것은 불가능한 거였어. 각각의 화성은 구성되는 음들이 나르잖아. '도미솔'로 이루어질 수도 있고, '솔시레'로 이루어지기도 하고, '레파라'로 이루어질 수도 있고 말이야."

어떤 예를 드는 게 좋을까 잠시 생각하던 김 교수가 다시 말을 이었다.

"'젓가락' 노래를 다시 한번 떠올려 보자. '젓가락' 노래는 '도미솔 도미솔 라라라 솔'로 시작해서 '파파파 미미미 레레레 도'로 끝나잖아. 그런데 만약 저음부에서 '레'라는 음이 계속 울린다고 생각해 봐. 전통적으로 음악은 으뜸화음으로 시작해서 으뜸화음으로 끝나잖아. '젓가락'의 으뜸화음은 '도미솔'화음이고. 그런데 '레'라는 음은 으뜸화음에 속하지 않지? 따라서 드뷔시처럼 곡의 처음부터 끝까지 계속 '레'음이 나온다면 필연적으로 불협화음[2]이 생길 수밖에 없어. 당연히 불협화음은 전통적

2 화음을 구성하는 음들이 서로 조화가 되지 않아 불안하고 불편한 느낌을 주는 것을 말한다. 어떤 화음이 불협화음인지는 시대마다 조금씩 다르다.

인 음악에서는 환영받지 못하는 화음이었고 말이야."

지선이 고개를 끄덕이며 말했다. "드뷔시는 닻을 내린 배를 그려내기 위해서 과감히 시♭음을 처음부터 끝까지 지속적으로 사용했군요."

지선의 말에 고개를 끄덕이며 김 교수는 말을 이어갔다.

"음으로 그림을 그리려 했던 드뷔시는 회화에서의 원근법을 음으로 표현하려 했어. 음량을 조절하거나 음역대를 옮기는 등 다양한 방법을 사용했지. 이 곡에서도 음으로 그린 원근법이 잘 표현되어 있단다."

이 곡에서는 그런 원근법이 어떤 방법으로 표현되었는지 지선이 물었다.

"마지막 부분을 한번 들어볼까? 드뷔시는 원근법을 표현하기 위해서 주제 선율의 마지막 부분을 점차 짧아지도록 하고 있어. 음… '안돼요 돼요 돼요 요 요 요…'처럼 선율이 점점 짧아지면서 소리가 점점 사라지는 거지."

지선의 웃음보가 크게 터졌다.

"물 위에서 쉼 없이 움직이던 배가 그런 방법으로 움직임이 점차 잦아들게 되지. 이 부분에 드뷔시는 '끝날 때까지 점차 진정하며 약해질 것 très apaisé et très atténué jusqu'à la fin'이라는 지시어를 적어놓았어. 이처럼 점점 짧아지는 음과 점점 줄어드는 음량으로 움직임이 잦아드는 배를 줌 아웃(zoom out)하고 있는 거지…."

김 교수는 커피를 내리러 주방으로 가면서 지선에게 휘슬러(James Abbott McNeill Whistler 1834-1903. 미국)를 아는지 물어보았다. 이름

은 들어본 듯하지만 자세히는 모르
겠다고 지선이 대답했다.

휘슬러, 파랑과 은색의 하모니

　"휘슬러는 미국에서 태어났지만
주로 파리와 런던에서 활동했던 화
가야. 인상주의 회화의 탄생지였던
파리에는 외국의 많은 예술가들이
몰려들었지. 휘슬러도 그중의 한
명이었어. 휘슬러는 인상주의 화가들과 마찬가지로 대상을 완벽히 재현
하는 것은 크게 중요하지 않다고 생각했어. 색과 톤의 조화에 관심을 기
울였지. 특히 무채색, 그중에서도 흰색을 유달리 사랑했던 최기로도 유
명해. 그래서 그의 작품은 〈회색과 검은색의 배열(1871)〉, 〈흰색의 교향
곡 No. 1: 흰색 옷을 입은 여인 (1862)〉 등과 같이 색을 주요 제목으로 삼
은 것이 많단다. 이럼으로써 자신의 작품이 어떤 대상을 구체적으로 묘
사했느냐는 관점에서 벗어날 수 있다고 생각했지."

　"그럼 휘슬러는 자신의 작품으로 무엇을 표현하고자 한 거예요?" 지
선이 물었다.

　"그는 회화란 어떤 주제를 묘사하거나 이야기를 전달하는 수단이 아
니라고 생각했어. 그림의 목적이 어떤 것을 표현해 내는 것이 아니라, 그
자체가 예술이 되어야 한다는 거지. 이를 위해 휘슬러는 의도적으로 음
악용어들을 작품 제목으로 사용했어. 칸딘스키처럼 음악이 가지는 추상
성을 닮고자 한 거야. 음악은 형태가 없잖아. 그리고 듣는 사람마다 다
다른 감정을 떠올리게 되잖아. 이처럼 사신의 그림도 음악처럼 추상성

을 가져야 한다고 생각한 거야. 〈파란색과 은색의 야상곡〉, 〈회색과 금색의 야상곡〉, 〈녹색과 장밋빛의 교향곡〉 등 음악용어를 사용해서 자신의 그림이 음악처럼 울리기를 의도했단다."

"드뷔시가 음들을 물감으로 여겨 그림을 그려나갔듯이, 휘슬러는 색들을 음표로 여겨 음악처럼 연주한 거로군요." 지선이 말했다.

"휘슬러의 작품에도 드뷔시의 〈돛〉처럼 쓸쓸한 바다를 그린 그림들이 꽤 있어."

김 교수는 지선에게 휘슬러의 〈파랑과 은색의 하모니 : 트루빌(1865)〉, 〈보라와 녹색의 변주(1871)〉, 〈회색과 초록의 교향곡 : 바다(1866)〉 등을 보여주었다. 모두 잔잔한 물결과 하늘과 바다의 경계가 모호한 쓸쓸한 바다를 그린 작품들이다. 몽환적이면서도 바다와 하늘과 땅이 모두 하나로 다가오는 분위기를 가진 휘슬러의 그림은 마치 드뷔시의 〈돛〉을 시각적으로 옮겨놓은 듯하다.

"그런데 이 곡은 드뷔시『프렐류드 곡집』중에서 가장 논란이 많은 곡이기도 하단다."

김 교수의 말에 그림을 보고 있던 지선이 어떤 논란인지 물어보았다.

"드뷔시는 이 곡의 제목을 〈voile〉이라고 적어놓았잖아. 프랑스말은 모든 명사가 남성(le) 혹은 여성(la)으로 구분되어 있단다. 예를 들면 사과(pomme)는 여성명사거든. 그래서 la pomme(라 폼)이라고 하지. 그림을 뜻하는 남성 명사 tableau는 le tableau(르 타블로)라고 한단다. 그런데

드뷔시는 voile 앞에 아무런 표시를 안 해놓았어. 문제는 voile이란 단어가 남성일 때하고 여성형으로 쓰일 때하고 뜻이 달라진다는 거야."

지선이 남성과 여성일 때 어떤 뜻을 가지느냐고 물었다.

"voile이 여성형(la voile)으로 쓰일 때는 돛이라는 뜻이야. 우리가 이 곡을 해석한 것과 같은 뜻이지. 그런데 남성형(le voile) 명사일 때는 베일, 면사포 등을 말해. 그래서 미풍에 흔들리는 베일을 쓴 은밀한 여인의 모습으로 이 곡을 해석하는 사람들도 있어."

지선은 김 교수의 생각은 어느 쪽인지 물어보았다.

"나는 음계의 사용이나 저음부의 긴 지속음이 의미하는 것, 또 음표들의 모양 등을 생각할 때 〈돛〉으로 보는 것이 맞지 않나 생각해. 하지만 중요한 것은(!), 음악에는 정답이 절대로 존재하지 않는다는 거야. 저번에도 말했듯이 음악이 가진 모호성과 암시성은 우리 모두에게 자유를 주는 거잖아. 좀 전에 말한 휘슬러 같은 화가들이나 상징주의 시인들이 가장 닮고 싶어 한 점이기도 하지. 이 곡을 바람과 물결에 흔들리는 〈돛〉으로 보든, 은근한 바람에 흔들리는 〈베일〉로 보든 듣는 사람의 느낌에 따라 다를 수 있단다. 혹은 〈돛〉도 아니고 〈베일〉도 아닐 수 있지. 이 곡의 제목은 다만 배경에 대한 암시일 뿐이니까 말이야. 드뷔시가 힌트로 남겨놓은 제목을 통해 자신만의 이미지를 만들어가는 것이 우리가 가져야 할 감상 태도라고 생각해. 그리고 이는 드뷔시가 의도한 것이라고 생각해. 똑똑이 드뷔시가 le나 la를 잊었을 리가 없잖아. 하하하."

지선은 알쏭달쏭한 표정을 지었다. 일반적인 음악과 달리 이미지를

가지고 감상하는 것도 아직 낯선데, 자신만의 이미지를 가지라는 말은 아직 이해하기가 어렵다는 것이다. 그런 지선에게 김 교수는 천천히 하면 된다고 도닥어주었다. 24개의 프렐류드를 다 듣고 나면 조금 윤곽선이 생겨날 것이라는 말도 덧붙였다.

들판에 부는 바람 Le vent dans la plaine

활기있게 Animé

김 교수와 지선은 설거지를 끝내고 커피를 한 잔씩 더 하기로 했다. 밤에 커피를 마시면 잠을 못 잔다는 사람도 많은데, 김 교수는 커피 때문에 잠을 못 자는 경우는 거의 없다. 지선은 그런 김 교수에게 언니가 워낙 잠순이라 그렇다고 놀린다.

"언니, 다음 곡은 뭐지요? '바람'이 소재로군요. 드뷔시가 음으로 어떻게 바람을 표현했을지 궁금해요."

"이 바람은 은근한 바람이야. 은밀하고 약간은 신비스러운… 그리고 풀잎을 떨게 하는 바람이지. 드뷔시는 이런 바람을 그리기 위해 처음부터 끝까지 빠르게 지속하는 아르페지오 음형을 사용했어."

"아르페지오가 뭐예요?" 지선이 물었다.

"화음(또는 화성)은 두 개 이상의 다른 음이 동시에 존재하는 거라고

했잖아. 아르페지오란, 이 음들을 동시에 누르는 것이 아니라 연속적으로 펼쳐서 연주하는 주법을 말해. 즉, 도-미-솔로 이루어진 화음이 있다면, 이를 동시에 누르는 것이 아니라, 도-미-솔-미 등으로 연주하는 거지. 그럼으로써 음악에 활기를 주거나 움직이는 효과를 얻을 수 있어. 드뷔시는 빠른 아르페지오 음형을 사용해서 불어오는 바람에 떨고 있는 풀잎을 암시하려 했단다."

지선이 얼른 음악을 들어본다. 그리고는 정말 바람에 풀잎이 흔들리는 것 같다고 감탄을 했다.

"이 곡의 제목은 드뷔시가 지은 게 아니야."

지선이 눈을 동그랗게 뜨면서 그럼 누가 지은 것이냐고 물었다.

"이 곡의 제목으로 사용된 '들판에 부는 바람'은 프랑스 극작가이자 시인인 파바르(Charles-Simon Favart 1710-1792)의 작품에서 가져온 거야. 파바르의 희곡 『변덕스러운 사랑에 빠진 니네타(Ninetta a la cour ou le caprice amoureux)』 중 '들판에 부는 바람은 숨을 멈추고…(Le vent dans la plaine suspend son haleine…)'라는 구절에서 인용한 거란다."

김 교수의 말에 지선은 그럴 수도 있겠지, 하는 표정이다.

"그런데 이 구절을 드뷔시보다 먼저 인용한 사람이 있어. 상징주의 시인 베를렌이었어. 베를렌은 『잊혀진 아리에트 Ariettes oubliées d'après Verlaine(1888)』라는 자신의 시 첫 부분에서 '들판에 부는 바람은 숨을 멈추고'라는 파바르의 시 구절을 인용했지. 드뷔시는 다시 그 구절을 이 곡의 제목으로 사용한 거야. 그럼으로써 이 곡의 표현대상은 베를렌의 시라는 것을 밝힌 거지. 드뷔시는 베를렌의 〈잊혀진 아리에트〉로 가곡집을 작

곡하기도 했거든."

"그럼 이 곡은 음으로 써내려간 시군요."

"그렇지. 물론, 회화적인 이미지를 가진 시이지."

김 교수는 베를렌에 대한 말로 이야기를 시작했다.

"저번에 말했듯이 베를렌의 장모였던 플레르비유 부인은 드뷔시의 음악적 재능을 알아본 첫 번째 음악 선생님이었지. 드뷔시는 화요회를 통해 베를렌을 알게 됐어. 그리고 평생 예술적인 영향을 주고받았단다. 요즘말로 찰떡이라고 하지. 하하하. 『잊혀진 아리에트 Ariettes oubliées d'après Verlaine(1888)』를 위시해서 베를렌의 시로 수많은 가곡을 작곡했어. 베를렌도 음악적 형식을 적용해서 시를 쓰기도 했고 말이야. 혹시 드뷔시의 〈달빛 Claire de lune(1890)〉 들어봤니?"

지선이 얼른 대답했다. "그럼요, 제가 제일 좋아하는 음악인데요! 사실 드뷔시 음악이 다 그렇게 아름답기만 한 줄 알았지 뭐예요."

"하하하…. 〈달빛〉은 아직 본격적인 인상주의 기법이 확립되기 전의 작품이거든. 그래서 아름다운 선율이 살아 있지. 드뷔시의 〈달빛〉도 베를렌의 시집 『우아한 축제 Fêtes galantes (1869)』에 포함된 〈달빛 Clair de lune〉을 음악으로 표현한 거야."

지선은 〈달빛〉 선율이 너무 아름답다고 감탄하며 베를렌의 시도 아름다운 것 같다고 말했다.

"베를렌의 시는 대부분의 상징주의 작품처럼 그렇게 난해하지는 않아. 베를렌은 근본적으로 감정적인 시를 주로 썼거든. 현재의 삶에 녹아 있는 자신의 감정을 표현했지. 그래서 일반에게 친근하게 다가가는 편

이야. 사실 베를렌의 삶은 비참했지. 자손이 귀한 집안에서 태어나 귀공자로 키워졌고 동료 시인들로부터 '시인의 왕자(prince des poètes)'라는 영예로운 호칭을 얻기도 했어. 하지만 술과 방탕에 빠진 베를렌은 평생 수많은 스캔들을 몰고 다녔어. 결국 알코올 중독에 의한 병마와 가난으로 숨을 거두었단다."

김 교수는 지선에게 〈토탈 이클립스〉라는 영화를 아느냐고 물었다. 지선은 잘 모르겠다고 고개를 저었다.

"좀 오래된 영화라 모를 수도 있겠다. 베를렌과 랭보의 이야기를 다룬 영화야. 1995년 작품인데 레오나르도 디카프리오가 랭보로 출연했어. 랭보는 프랑스 시 역사상 가장 전설적인 천재로 불리는 시인이지. 영화는 운명적인 이 두 사람의 동성애 이야기를 다루고 있어. 베를렌이 결혼하고 얼마 되지 않아 랭보라는 천재가 프랑스 문단에 혜성처럼 등장했단다. 베를렌은 랭보의 천재성에 반해 버리지. 갓 태어난 아들과 부인을 버리고 사랑의 도피를 하게 돼. 하지만 결말은 뻔하잖아. 사랑의 열정은 금방 사그라들고 둘은 질투와 방랑으로 인한 경제적인 문제 등으로 자주 싸우게 되지. 결국 베를렌은 랭보에게 헤어질 것을 선언해. 술에 취한 채 랭보와 옥신각신하던 베를렌은 랭보를 총으로 쏴 버리고 벨기에의 몽스 감옥에 갇히게 되었어. 사실 랭보는 손목에 약간 긁힌 정도의 상처밖에 입지 않았다고 해. 랭보는 나중에 고소를 취하하긴 했지만 이 사건 이후 둘은 완전히 헤어지게 되었지."

"헤어진 후 둘은 어떻게 됐어요?" 지선이 물었다.

"랭보는 베를렌과 결별한 후 〈지옥에서 보낸 한철〉이라는 시집을 남

겼어. 안타깝게도 이 시집은 랭보가 세상을 떠난 후에야 정식으로 발간될 수 있었지만 말이야. 베를렌도 회한에 찬 시를 많이 남겼어. 〈거리에 비 오듯이〉라는 베를렌의 시는 총격 사건으로 감옥에 갇혔을 때 쓴 시야. 또 〈아르튀르 랭보에게〉라는 시에서는 랭보를 신나게 욕하고 있어. '천사이며 동시에 악마인 필멸의 존재, 비록 어떤 얼빠진 글쟁이가 너를 젖비린내 나는 잡놈이라, 솜털 보숭보숭한 괴물이라, 주정뱅이 학생 녀석이라 해도…' 등등. '님이라는 글자에 점 하나만 찍으면 남'이라는 노래 가사가 그냥 나온 것은 아닌 것 같지?"

김 교수의 말에 잔뜩 심각하게 듣고 있던 지선이 까르르 웃었다.

"'그것은 도취…'라고 시작되는 베를렌의 시는 랭보와의 사건으로 감옥에 있을 때 쓴 거야. 이 시는 처음에는 '무언가(1873)'라는 제목이었는데, 나중에 『잊혀진 아리에트』라는 9편으로 된 연작시 중 첫 번째 시로 편집되었어. 시를 한번 읽어봐. 베를렌의 불안하고 우울한 심정을 느낄 수 있을 거야."

<div align="center">

잊혀진 아리에트 I[1]

폴 베를렌

들판에 부는 바람은

숨을 멈추고

–파바르

</div>

[1] 번역 : 김경란 『프랑스 상징주의』, 연세대학교 출판부, 2005.

그것은 나른한 도취

그것은 사랑 뒤의 피로

그것은 미풍의 애무에 일어나는

숲의 온 전율

그것은 회색 가지들 쪽으로 퍼져가는

작은 목소리들의 합창.

오 가녀리고 무후한 살랑거림 소리!

그것은 속삭이며 소곤거린다

그것은 물결치는 풀밭이

내뿜는 작은 외침소리 같아…

마치 굽은 물길 아래

조약돌이 소리죽여 구르는 소리 같아.

탄식소리 숨긴 채

비탄에 젖는 이 영혼,

그것은 우리의 혼, 그렇지 않니?

나의 혼, 그래, 그대의 혼이지 않니?

거기서 이 온화한 저녁 아주 나지막이

초라한 송가가 새어나오지 않니?

시를 읽은 지선은 상처받은 영혼 속에 부는 음울한 바람이 느껴지는 것 같다고 말했다. 그리고 드뷔시가 이런 느낌을 어떻게 음악으로 읊었을지 궁금해했다.

"드뷔시는 여러 음악적 장치들을 사용해서 베를렌의 시어들을 음악으로 완벽히 묘사하고 있지. 이 시를 잘 봐. 소리에 대한 묘사가 참 많지? '작은 목소리들의 합창', '가녀리고 무후한 살랑거림 소리', '속삭이며 소곤거린다', '작은 외침', '소리죽여 구르는 소리', '나지막이 초라한 송가' 등으로 말이야. 드뷔시는 이 곡에서 베를렌의 '작은' 소리들에 주목했어. 작은 울림들을 표현하기 위해서 전체적인 음량을 '여리게(p)'로 설정했어. 심지어 'ppp'의 극도로 자제된 소리까지 요구되지. 'p'라는 음량은 mp>ppp>ppp>pppp… 등의 단계가 있어. p가 많아질수록 더 여린 소리라고 이야기했지? 그런데 일반적으로는 pp만 돼도 굉장히 작은 소리야. ppp까지 가는 경우는 많지 않아. 그런데 드뷔시 음악에서는 작은 소리들의 표현이 아주 중요하다고 했잖아. 드뷔시는 주로 이런 작은 소리들을 단계적으로 씀으로써 색채의 그러데이션과 같은 표현을 했거든."

피아노로 어떻게 그런 섬세한 표현이 가능한지 지선이 놀란다.

"그래서 드뷔시가 피아노라는 악기의 표현력을 최대한으로 끌어올렸다는 평가를 받는단다. 처음에 말했듯이 '물결치는 풀밭'을 묘사하기 위해서 짧고 빠른 음표로 된 아르페지오를 사용했어. 이 아르페지오는 곡의 처음부터 끝까지 쉬지 않고 나타나지. '미풍의 애무에 일어나는 숲의 전율'은 길게 하향하는 화음들로 표현되고 있어. 이처럼 같은 형태의 화

음들이 계속 같은 방향으로 나타나는 것을 '병진행'이라고 해. 물론 전통적인 화성법에서는 엄격히 금지되었던 쓰임이지. 드뷔시는 이런 병진행을 통해 마치 바람이 풀밭을 쇄악 훑고 지나가는 것 같은 소리를 묘사했단다. 그런데 모두 4음씩으로 이루어진 이 화음들을 매끄럽게 한 선으로 연주하는 게 쉽지만은 않단다. 그야말로 바람에 풀밭의 풀들이 '쇄~악' 하고 눕듯이 한숨에 연주해야 하니까….."

지선이 인터넷을 통해 서로 다른 연주자들의 연주를 들어본다.

"이 연주자는 너무 끊어지게 연주하는데요. 바람 소리가 들리지 않아요."

김 교수는 지선이 대견하게 느껴졌다. 그렇게 다양하게 비교해 보는 것도 자신만의 연주 감상법을 만들어나가는 데 매우 중요하다고 격려해 주었다. 물론 연주자도 드뷔시의 의도를 파악하고 연주하는 것이 매우 중요하다고도 덧붙였다.

"저음부의 노래를 가만 귀 기울여 들어봐. 작은 멜로디가 들릴 거야. 그런데 그 선율은 모두 세 음(미♭-레♭-솔♭)으로만 되어 있어. 극도로 제한된 음역을 쓴 거지. 베를렌의 '초라한 송가'를 음악으로 암시한 거란다."

지선은 음악의 첫 부분부터 나오는 선율을 다시 들어보며 그렇다는 듯 고개를 끄덕였다.

"드뷔시는 이처럼 다양한 방법을 사용해서 베를렌의 시를 음악으로 써내려 갔어. 전체적으로 이 곡은 작은 음량으로만 연주되잖아. 그런데

드뷔시는 가끔 짧고 큰 음량이 갑자기 나타나도록 하고 있어. 이는 '물결 치는 풀밭이 내뿜는 작은 외침소리'를 나타내기 위한 거지. 그런데 시를 잘 봐. 베를렌은 시의 끝에서 세 번의 물음을 던지고 있지? 드뷔시는 어떻게 이 물음을 음악으로 나타냈을까?"

지선이 모르겠다는 듯이 고개를 저었다.

"보통 질문을 할 때 끝을 어떻게 하지?"

"끝을 올려서 말하잖아요." 지선이 대답했다.

"바로 그거야. 드뷔시는 베를렌의 물음을 표현하기 위해 끝을 올렸어. 마지막에 나타나는 화음은 각각 ①'시♭-도♭-솔♭-솔♮2', ②'시♭-도♭-라♭-라♮', ③'시♭-도♭-시♭3'로 이루어졌지. 그런데 이 음들을 잘 봐. 모두 끝 음이 올라가지? 세 번의 물음을 던지고 있는 거야. 게다가 이 세 번의 물음은 ①의 끝음인 솔♮, ②의 끝음인 라♮, 그리고 ③의 끝음인 시 ♭로 연결되어서 역시 상승하는 형태를 취하고 있어."

음악으로 어떻게 이렇게 표현할 생각을 했는지 정말 놀랍다고 지선은 감탄했다.

"그런데 만약 이 곡을 일반적인 경우처럼 선율만 따라가며 감상한다면 어떻겠어? 이 곡에서 멜로디는 짧고 산발적으로 나타날 뿐이잖아. 선율의 모자이크적 배치는 저번에 말해 줬지? 당연히 길을 잃고 어리둥절해지면서 드뷔시 음악은 지루하고 어렵다는 말이 저절로 나올 거야. 그

2　♮은 제자리 기호이다. ♭이나 # 등으로 반음 내리거나 반음 올린 음을 다시 제자리로 돌리라는 뜻이다. 따라서 솔♮은 솔♭에서 솔로 반음이 올라간 것이다. 라♭과 라♮의 경우도 마찬가지다.
3　이 시♭은 앞의 시♭보다 한 옥타브 올라간 음이다.

런데 이제 드뷔시가 이 곡으로 무엇을 표현하고자 했는지 알았잖아? 드뷔시가 작은 소리로 속삭이는 암시를 받아들여 봐. 은근하고도 풀잎을 눕게 하는 바람이 부는 들판 이미지를 머릿속에 그리면서 말이야. 그리고 베를렌의 '낮고 초라한 송가'를 노래해 봐. 귀를 스치는 바람결을 느낄 수 있을지도 몰라."

지선이 기지개를 켜며 말했다. "바람에 이렇게 많은 의미가 담겨 있다니 머리가 아파요, 하하…."

김 교수는 그래서 자신의 연주회 때마다 쇼팽의 〈녹턴〉을 앵콜로 연주하는 것이라고 말했다. 집으로 돌아가는 길이 조금이라도 편한 마음이 되라는 의미라고 말하며 둘은 큰 소리로 웃었다.

"소리와 향기는 저녁 공기 속을 떠돌고"

"Les sons et les parfums tournent dans l'air du soir"

절제해서 modéré

지선이 잠시 밖에 나갔다 오더니 군밤을 한 봉지 사 들고 왔다. 저녁이 모자랐느냐고 묻는 김 교수에게 지선은 배부른 것과 맛으로 먹는 것은 다르다며 군밤을 먹어보라고 권했다. 사람의 감각 중에 가장 기억에 오래 남는 것이 후각이라고 했던가. 겨울밤에 퍼지는 군밤 향에 어릴 적 기억이 떠오른다. 추운 겨울밤 언니 오빠들과 함께 군고구마와 군밤을 먹으며 수다를 떨던 그 시절이 아득하다.

"드뷔시는 베를렌의 시에 이어서 또 한 편의 시를 노래하고 있어. 이 곡은 제목에 따옴표가 붙어 있지? 보들레르(Charles Pierre Baudelaire 1821-1867. 프랑스)의 〈저녁의 조화 Harmonie du soir〉라는 시에서 한 구절을 그대로 따온 것을 강조하기 위해서야. 이 시는 『악의 꽃 Les Fleurs du Mal (1857)』이라는 보들레르의 유일한 시집에 포함된 거란다.

107

드뷔시『프렐류드 곡집』에서 가장 중요한 곡 중 하나로 꼽히지. 보들레르 시의 공감각적 표현과 드뷔시의 공감각적 표현이 만나 음악의 새로운 장을 연 곡으로 평가되거든."

"보들레르는 어떤 시인이었어요?" 지선이 물었다.

"보들레르는 상징주의를 비롯한 현대 시의 탄생에 큰 영향을 끼친 시인이야. 발레리(Ambroise Paul Valéry 1871-1945. 프랑스)는『악의 꽃』이 없었다면 상징주의 시가 나올 수 없었을 거라고 말할 정도였어. 특히 상징주의 시인들이 보들레르의 공감각적(synesthesia) 표현을 받아들이면서 현대예술의 가장 큰 특징인 예술의 종합주의가 이루어질 수 있었지."

공감각이 어떤 뜻인지 아는지 김 교수가 지선에게 물었다.

"하나의 대상에서 두 개 이상의 감각이 함께 느껴지는 것이 공감각 아니에요?" 지선이 의기양양하게 답했다. 김 교수는 지선의 대답에 웃으며 말을 이었다.

"맞아, 또는 하나의 감각에서 또 다른 감각으로 전환되는 경우를 말하기도 하지. '금빛 게으른 울음을 우는 곳'[1]이라는 시구를 들어본 적 있니? '금빛'은 시각적 감각이잖아. '울음'은 청각적 감각이고. 이렇게 시각과 청각 두 감각이 한데 어우러져 있는 것을 공감각적 표현이라고 한단다. 이 두 감각이 합쳐져 '색깔 있는 청각'으로 변하면서 더욱 강렬한 표현 효과를 내게 되지. 바로 이런 공감각적 표현을 체계화시킨 사람이 보들레르야. 보들레르는 이렇게 여러 감각들이 섞이면서 또 다른 인식의

1 정지용(1902-1950)의 <향수> 중 한 구절이다.

차원을 열 수 있다고 주장한 거지."

아직 따끈한 군밤을 까서 지선에게 주면서 김 교수는 이야기를 이어 나갔다.

"보들레르는 불행한 어린 시절을 보냈어. 보들레르의 친아버지는 그가 6살 어린 나이일 때 세상을 떠났지. 젊은 어머니는 곧 재혼을 했단다. 그런데 양아버지와 보들레르의 사이가 그리 좋지 않았다고 해. 특히 글을 쓰겠다는 보들레르를 양아버지는 이해하지 못했지. 문필가가 되려는 보들레르의 희망을 단념시키기 위해서 양아버지는 보들레르를 강제로 상선에 태워 떠돌아다니게 하기도 했어. 그러다 성년이 되어서 마음대로 행동할 수 있게 되자 보들레르는 마음껏 방탕한 생활을 하게 돼. 어머니에게 친아버지가 남긴 유산을 미리 달라고 요구하지. 그리고 거액의 유산을 2년 만에 거의 탕진하고는 비참한 보헤미안 같은 생활을 이어나갔지. 참다못한 보들레르의 어머니는 아들에게 금치산 선고를 해줄 것을 법원에 의뢰했어. 결국 46세로 생을 마감할 때까지 보들레르는 금치산자로 살아갔단다. 『악의 꽃』은 그의 유일한 시집이야."

오죽했으면 아들을 금치산자로 만들었을까, 하면서 지선은 안타까워했다.

"그런데 이 시집은 소송에 걸리기도 했단다. '공중도덕 훼손죄'라는 건데, 너무 내용이 퇴폐적이라는 거였지. 결국 보들레르와 출판사는 벌금형을 받았고 6편의 시는 삭제 명령을 받았어. 이 작품에 대한 법적인 구속이 없어진 것은 이로부터 거의 백 년이 지난 1949년이었어. 『악의

꽃』에 선고되었던 공중도덕 훼손죄가 드디어 무죄로 판결났단다. 그리고 삭제되었던 6편의 시가 다시 출판되었지."

그렇게 엄청난 스캔들의 주인공이었던 보들레르의 〈저녁의 조화〉는 어떤 시인지, 그리고 드뷔시는 이를 어떻게 음악으로 표현했는지 지선은 궁금했다.

"보들레르의 〈저녁의 조화〉는 음악의 관능적 감각과(소리, 바이올린, 왈츠), 향기(꽃, 향기, 향로), 미묘한 움직임(떨며, 저녁 공기 속을 떠돌며, 선회하며, 전율하며) 등이 모두 뒤섞여 공감각적으로 노래된단다. 드뷔시는 이 곡에서 보들레르의 시 전편에 흐르는 우울하며 몽환적이고 퇴폐적인 분위기를 음악으로 써내려 갔지. 하지만 드뷔시는 단순히 보들레르 시의 분위기만을 묘사한 게 아니야. 시의 형식과 뉘앙스를 모두 음악적 언어로 재구성했단다. 시와 음악이 융합된 진정한 공감각적 작품으로 재탄생한 거지."

지선이 궁금해하며 물었다. "드뷔시는 어떤 방법으로 시를 음악적으로 재구성했어요?"

"드뷔시는 먼저 시의 형식과 음악 형식을 똑같이 만들었어. "

지선은 보들레르 시의 형식과 드뷔시 음악의 형식이 어떻게 일치하는지 물었다.

"이 곡에서 형식은 가장 중요한 요소라고 할 수 있어. 앞서 나온 베를렌의 시(들판에 부는 바람)는 음량이나 아르페지오 리듬 등을 사용해서 음악적 표현을 이루어낸 곡이었잖아. 이 곡에서는 더 나아가 보들레르

의 시 형식을 그대로 음악에 적용했거든."

김 교수는 지선에게 보들레르의 〈저녁의 조화〉[2]를 찾아 보여줬다.

"시에는 '각운'이라는 게 있어. 시행의 끝에 같은 음이 오도록 하는 거지. 시가 가지는 음률을 강조하기 위한 거야. 영어로는 라임(rhyme)이라고 해."

"랩퍼들이 랩을 할 때 라임을 맞춘다고 하잖아요?"

"맞아, 예전부터 글을 쓰는 하나의 방법이었지. 셰익스피어도 'To be or not to be'처럼 라임을 맞췄잖아, 하하하…. 보들레르의 시는 각운이 두 개로 구성[3]되어 있어. 여기에 맞춰서 드뷔시도 두 개의 주된 화음만으로 이 곡 전체를 구성하였단다."

보들레르의 각운과 드뷔시의 화음의 일치에 대해 지선은 고개를 끄덕이지만 자신이 없는 눈치다. 그런 지선을 보며 김 교수는 설명을 이어갔다.

"보들레르의 시는 모두 4줄씩 4연으로 구성되어 있어. 그런데 잘 봐. 각 연의 2번째와 4번째 연이 다음 연에서 반복되는 형식을 취하고 있지? 드뷔시도 이 형식을 음악에 그대로 적용했단다. 먼저 드뷔시는 보들레르와 같이 이 곡을 모두 4개의 부분으로 구성했어. 그리고 보들레르 시의 반복형식을 그대로 음악에 적용했지. 즉, 새로운 부분의 시작과 앞서 나왔던 부분의 반복이 서로 얽혀지도록 한 거야."

2 번역 : 김경란 『프랑스 상징주의』, 연세대학교 출판부, 2005.
3 ~ige, ~oir 의 각운을 가진다.

저녁의 조화

보들레르

이제 다가오 네 줄기 위에 떨며
꽃송이마다 향로처럼 향기 내뿜는 시간이
소리와 향기들은 저녁 공기 속을 떠도나니
우울한 왈츠여 나른한 현기증이여!

Voici venir les temps où vibrant sur sa tige

Chaque fleur s'évapore ainsi qu'un encensoir;

Les sons et les parfums tournent dans l'air du soir;

Valse mélancolique et langoureux vertige!

꽃송이마다 향로처럼 향기 내뿜고
바이올린은 상심한 가슴인 양 전율하네
우울한 왈츠여 나른한 현기증이여!
하늘은 커다란 제단 같아 슬프고 아름답네.

Chaque fleur s'évapore ainsi qu'un encensoir;

Le violon frémit comme un cœur qu'on afflige;

Valse mélancolique et langoureux vertige!

Le ciel est triste et beau comme un grand reposoir.

바이올린은 상심한 가슴인 양 전율하네
넓고 검은 허무를 증오하는 다정한 마음이여!
하늘은 커다란 제단 같아 슬프고 아름답네.
해는 얼어붙는 제 피 속에 빠져 죽었으니…

Le violon frémit comme un cœur qu'on afflige,
Un cœur tendre, qui hait le néant vaste et noir!
Le ciel est triste et beau comme un grand reposoir;
Le soleil s'est noyé dans son sang qui se fige.

넓고 검은 허무를 증오하는 다정한 마음은
빛나던 과거의 잔해를 모두 거둬들이네!
해는 얼어붙는 제 피 속에 빠져 죽었으니…
내 속에 그대 추억 성체합처럼 빛나네!

Un cœur tendre, qui hait le néant vaste et noir,
Du passé lumineux recueille tout vestige!
Le soleil s'est noyé dans son sang qui se fige…
Ton souvenir en moi luit comme un ostensoir!

지선은 시가 쓰인 형식이 이토록 정교한 데 놀랐다면서 감탄을 금치
못했다. 사실 음악 전공자가 아니면 처음에는 이러한 형식적 조화를 잘

못 느낄 수 있지만 반복해서 듣다 보면 이해가 될 것이라고 김 교수는 말했다. 예술은 약간의 지식과 반복적 경험이 중요한 것이라고 덧붙이면서….

"드뷔시는 이처럼 시의 형식과 음악의 형식을 일치시켰을 뿐 아니라, 시어의 느낌을 살리기 위해 독특한 리듬감을 가져왔단다. 왈츠가 몇 박자지?"

김 교수의 질문에 지선은 쿵-작-작, 3박이라고 의기양양하게 말했다. 무용 전공자한테 너무 실례되는 질문을 했나 보다.

"드뷔시는 보들레르의 '왈츠'를 위해 기본 왈츠 박자인 3/4 박을 사용했지. 그런데 보들레르의 왈츠는 '우울'하고 '나른한 현기증'을 수반하는 왈츠잖아. 그래서 드뷔시는 때때로 전형적인 3박자 왈츠 리듬에서 벗어나려 해. 4/5박과 같은 변칙적인 박자를 사용하기도 하고, 4/4박 같은 왈츠와 동떨어진 박자를 취하면서 말이야. 이처럼 계속 박자가 변화하면 박자감이 모호해지게 되겠지. 그러면서 '나른한' 느낌을 암시하고자 한 거야."

"보들레르의 시를 모르고서는 이 곡을 이해하기 힘들겠어요." 지선이 말했다.

"그렇지, 보들레르 시에 나타난 몽환적이고 퇴폐적인 감성을 모르면 이 곡은 무슨 소리인지 모르기가 쉽지."

김 교수가 책장에서 화집을 찾아 지선 쪽으로 가지고 왔다.

"마네에게 1867년은 참 안 좋은 해였지. 보통 우리가 마가 끼었다고 하잖아, 하하하. 살롱전에서 매번 낙선만 하던 마네는 그해에 개인전을 열었거든. 하지만 역시 비난과 비웃음만 받았지. 마네는 낙심해서 파리를 떠나 버렸어. 그런데

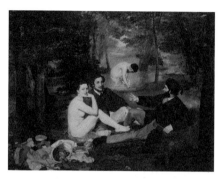

마네, 풀밭 위의 점심 식사

얼마 있지 않아 보들레르가 세상을 떠났다는 소식을 듣게 돼. 마네와 보들레르는 절친이었거든. 마네의 문제작인 〈풀밭 위의 점심 식사〉도 보들레르의 미학이 있었기에 가능한 거였어."

보들레르 미학의 어떤 점이 마네에게 영향을 끼쳤는지 지선이 물었다.

"보들레르는 아름답고 고귀한 것은 모두 계산과 이성의 결과물이라고 했어. 인간의 모든 행동과 욕망을 분석하면 추하고 무서운 것만이 남는다고 했지. 마네는 악하고 추한 곳에서 미의 전형을 발견할 수 있다는 보들레르의 미학관을 이 그림으로 표현한 거야. 전통적인 회화는 어떤 주제나 교훈을 전달하는 것이 주목적이었어. 따라서 어떤 주제를 선택하는가에서부터 작품의 우열이 가려진다고 해도 과언이 아니지. 그런데 마네의 〈풀밭 위의 점심 식사〉는 벌거벗은 여인과 신사가 등장함으로써 음란하고 퇴폐적이라는 격렬한 비난을 피할 수 없었던 거야."

"보들레르의 새로운 미학관은 문학과 회화, 음악 등 모든 예술에 영향을 끼쳤군요." 고개를 끄덕이며 지선이 말했다.

"보들레르가 세상을 떠난 날은 8월 31일이야. 대부분의 사람들이 무

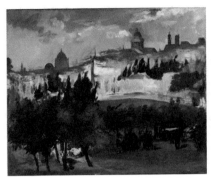
마네, 장례식

더운 파리를 떠나는 계절이었지. 이 날은 또 일요일이기도 해서 보들레르의 장례식에 참석한 사람이 그리 많지 않았다고 해. 몽파르나스 공동 묘지까지 동행했던 사람이 채 100명이 되지 않았다고 하지. 장례행렬이 묘지에 도착했을 때는 천둥 번개까지 한바탕 휘몰아쳤어. 누군가 "날씨마저 『악의 꽃』답네"라고 중얼거렸단다. 마네는 절친의 관을 메고 갔지. 그리고 쓸쓸했던 보들레르의 장례식을 그림으로 남기며 친구를 잃은 슬픔을 표현했어. 구름이 잔뜩 덮인 하늘과 몇 명 되지 않는 장례식 참석자들, 그리고 거친 붓질이 상심한 마네의 마음을 보여주는 것 같지 않니?"

지선은 이토록 짧은 곡에 어떻게 그런 아이디어들이 숨어 있었는지 정말 감탄스럽다고 말했다. 그리고 드뷔시의 음악은 가슴으로만 듣는 것이 아니라 머리로도 같이 들어야 더 깊은 감동을 느낄 수 있다는 것을 깨닫기 시작하는 것 같다는 말을 남겼다.

아나카프리 언덕 Les collines d'Anacapri

매우 절제해서, 활발하게 Très modéré, vif

카프리섬은 이탈리아 남부의 캄파니아주에 있는 섬이다. 나폴리만 입구, 소렌토반도 앞바다에 자리 잡고 있다. 아나카프리는 이 카프리섬에 있는 두 도시 중 하나이다. 카프리섬에는 신석기시대부터 인류가 거주한 흔적이 있으며 로마시대의 아우구스티누스 황제와 티베리우스 황제가 머물던 별장지가 남아 있는 유서 깊은 곳이기도 하다.

15세기에 해적을 피하여 고지에 형성되었던 마을들이, 현재의 동쪽에 있는 카프리와 서쪽의 아나카프리의 기원이 되었다. '아나 ana'라는 말은 고대 그리스어로 '위'를 뜻한다. 그래서 아나카프리는 카프리보다 좀 더 높은 지대에 있다. 섬 전체가 용암으로 덮여 있는데 특히 서쪽 아나카프리는 높이 600미터를 넘는 고지를 이루고 있다. 꿈의 섬이라 불리는 이곳은 올리브, 과일 등을 주로 생산한다. 온난한 기후와 함께 풍경이 아름다운 관광지로 유명하다. 그 아름다운 경치에 반하여 그냥 눌러 앉

아버리는 사람들도 있을 정도라고 한다. 예전 영국의 황태자비였던 다이애나가 신혼여행을 온 곳도 바로 여기다.

"와! 그렇게 아름다운 곳이라니 저도 가보고 싶네요. 드뷔시는 이 곡에서 우리를 이탈리아로 데려가는가 봐요."

오늘 지선은 김 교수를 자신의 집으로 초대했다. 지난번 라클레트에 대한 보답이라나. 특별히 김 교수가 좋아하는 양파 수프를 만들었다고 자랑이다. 앗! 양파 수프는 엄청 정성이 들어가는 음식인데…. 양파를 볶는 데만 40분이 넘어가기 때문이다. 하얗던 양파가 갈색으로 흐물흐물해질 때까지 계속 볶아야 하므로 김 교수도 특별한 날이 아니면 잘 안 하게 된다. 볶은 양파에 닭고기 육수를 부어 끓인 다음 치즈를 넣고 오븐에서 익혀야 하는 아주 번거로운 요리다. 지선의 정성이 참 고맙게 느껴졌다. 감동하는 김 교수에게 지선은 드뷔시에 대해 잘 설명해 주면 된다면서 까르르 웃었다.

"마르그리트 롱(Marguerite Long 1874-1966. 프랑스)이라는 프랑스 여류 피아니스트가 있어. 혹시 '롱-티보 국제 콩쿠르'라고 들어봤니? 연주자들의 대표적 등용문이 되는 콩쿠르야. 우리나라 피아니스트 임동혁도 이 콩쿠르 출신이지. 이 콩쿠르를 만든 사람이 마르그리트 롱이야. 바이올리니스트인 티보(Jacques Thibaud 1880-1953. 프랑스)와 함께 말이지."

"아, 마르그리트 롱과 쟈크 티보의 이름을 따서 롱-티보 콩쿠르라 했

군요?" 지선이 요리를 하느라 바삐 손을 움직이며 말했다.

"맞아. 마르그리트 롱은 드뷔시나 라벨(Maurice Joseph Ravel 1875–1937. 프랑스), 포레(Gabriel Fauré 1845–1924. 프랑스) 등 당시 새로운 음악을 추구하던 작곡자들과 매우 친밀한 관계를 맺고 있었어. 그들의 음악을 즐겨 연주했고, 음악적 해석에 대한 의견을 주고받기도 했지. 이로 인해 마르그리트 롱은 20세기 초 프랑스 피아노 음악작품에 대해 표준적인 연주해석을 확립했다는 평가를 받는 피아니스트란다. 드뷔시 음악을 가장 잘 이해했던 연주자라 해도 과언이 아니지. 연주자 측면에서 보면 작곡자로부터 직접 그 곡에 대한 해석을 들을 수 있다는 것은 참 부러운 일이야. 그래서 나는 드뷔시 음악에 대한 마르그리트 롱의 주식을 잘 챙겨보는 편이란다. 〈아나카프리 언덕〉에 대해 마르그리트 롱은, '나폴리만과 마을을 감싸는 타란텔라, 그리고 그 속에서 솟아나는 나른하고 경이로운 나폴리의 사랑 노래'라고 말하지. 또한 '열정적이면서도 달콤한, 그리고 대담한 나폴리 사나이…'라고 덧붙이기도 했어. 이처럼 이 곡은 드뷔시 작품 중 유일하게 이탈리아를 그린 곡이야. 그리고 『프렐류드 곡집』 중에서 보기 드물게 밝고 활기찬 분위기를 가진 곡이기도 하고."

"타란텔라가 뭐지요?" 열심히 식탁을 차리면서 지선이 물었다.

"타란텔라(tarantella)는 독거미를 말해. 굉장히 크고 무서운 독을 가진 거미지. 그런데 이 거미에 물리면 그 독이 다해 죽을 때까지 춤을 추어야 한다는 전설이 있어. 이때 추는 춤을 타란텔라 춤이라 했지. 여기서 유래해서 빠른 3박자의 나폴리 민속춤을 타란텔라라고 하게 되었단다.

빠르고 격렬한 춤곡이다 보니 화려하고 기교적인 특징을 가졌어. 그래서 쇼팽이나 리스트 등 많은 낭만주의 작곡가들이 타란텔라 곡을 남겼지. 드뷔시는 이 곡에서 빠르고 활기찬 타란텔라 리듬을 사용함으로써 밝고 햇살 가득한 지중해를 암시했단다."

"아! 지중해…. 말만 들어도 좋아요." 지선이 꿈꾸듯 말했다.

"이 곡은 수도원의 종소리를 연상시키는 음으로 시작돼.[1] 그리고 그 종소리 사이로 활기찬 타란텔라 춤곡이 시작되면서 유쾌한 지중해의 노래가 시작되지.[2] 이 부분에 드뷔시는 '자유로운 나폴리 가요풍으로(avec la liberté d'une chanson populaire)'라는 지시어를 적어놓았어. 남부 유럽의 자유로운 기질을 표현하고자 한 거야. 이 자유로움은 리듬으로도 이어져. 다양한 리듬이 서로 혼합된, 형식에 얽매이지 않는 대중가요가 쓰인 거지. 테너 성부에서 부드러우면서도 약간 느끼한 나폴리 대중가요가 흘러나와 이어서 이 노래를 모든 성부에서 함께 노래하면서 축제의 분위기가 더욱 고조되어 가지. 드뷔시는 거의 2-3마디 간격으로 박자가 변하도록 하면서 이 활기차고 떠들썩한 축제가 계속되도록 했단다."

음악을 듣던 지선이 반갑게 말한다. "어머 이 곡은 선율이 귀에 쏙쏙 들어와요."

"모처럼 또렷한 주제 선율이 반갑게 들리지? 다른 곡에 비해 드뷔시는 이 곡에서 선율적으로 좀 친절하지, 하하하…."

오랜만에 따라가기 쉬운 선율이 나오니 그렇긴 하다며 지선이 따라

1 이 부분은 '매우 절제해서' 연주하라는 지시어가 있다.
2 이 부분은 '활발하게' 연주하라는 지시어가 있다.

웃었다.

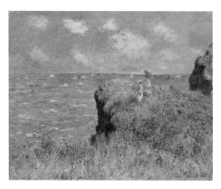

"그런데 나폴리 사람은 이탈리아의 다른 지역과는 조금 다른 성격을 가졌다고 해. 좀 게으르고, 약간의 사기꾼 기질도 있다고 하지. 하지만 낙천적이기도 해. 무엇보다도 나폴리 남자는 매우 바람둥이라

모네, 푸르빌 절벽 위의 산책

고 정평이 나 있단다. 어떤 여자든지 혼자 있는 것은 못 보고 넘어간다는 우스갯소리가 전해질 정도니 말이야. 드뷔시는 이 곡의 중간에 나오는 나폴리 노래가 굉장히 잘 생긴 나폴리 청년이 부르는 노래라고 말했어. 그 잘생긴 나폴리 바람둥이의 가벼움을 '기쁨에 넘친 가벼운(joyeux et léger)'이란 지시어를 통해 암시하고 있단다."

"잘 생긴 나폴리 청년이 부르는 사랑 노래는 어떤 느낌일까…." 꿈꾸듯 말하는 지선을 보면서 김 교수의 입가에 미소가 번졌다.

"드뷔시는 곡의 마지막에 '빛이 가득한(lumineux)'이라는 지시어를 적어놓았어. 그리고 드뷔시 음악에서는 드물게 보이는 fff의 강렬한 음향을 설정해 놓았지. 햇빛 쏟아지는 뜨거운 지중해 바다와 그 속에서 축제를 펼치는 나폴리 사람들의 이미지가 눈에 펼쳐지지 않니?"

"모처럼 밝고 활기찬 음악이네요. 지금껏 들었던 드뷔시의 다른 곡들과 달리 선율의 흐름도 따라가기 쉽고요. 바다에 반사되는 햇빛이 눈에 보이는 듯해요."

〈아나카프리 언덕〉을 처음부터 다시 들으며 지선은 비록 지중해는 아

니지만, 모네가 그린 푸르빌의 그림들이 떠오른다고 말했다. 김 교수와 지선은 모네의 그림을 보면서 정말로 드뷔시 음악의 반짝임이 모네의 바다로 옮아온 것 같다고 느꼈다.

눈 위의 발자국

슬프고도 느리게 Triste et lent

드뷔시는 그 뜨겁던 태양의 나라에서 갑자기 얼어붙은 겨울로 우리를 데려간다. 기쁨과 열기로 충만했던 날 다음은 무어라 형언할 수조차 없는 고독인 것일까…. 36마디밖에 안 되는 이 짧은 곡에서 드뷔시는 '슬프게' 라는 지시어를 몇 차례나 사용하고 있다. 어떻게 이렇게 적은 음표들로 이토록 깊은 감정을 표현할 수 있는지….

김 교수와 지선은 한 음이라도 놓칠세라 귀 기울여 음악을 듣고 있다. 작은 소리로만 이루어진 음악이 오히려 더 큰 감동을 주는 듯했다. 지선은 쨍하게 추운 겨울날의 풍경화를 본 듯하다고 감탄했다.

"내가 제일 좋아하는 곡이야." 김 교수도 한동안 겨울 풍경에 빠져 있다가 말을 꺼냈다.

"곡 시작부터 왼손에서 나타나는 음들은 눈 위를 걸어간 발자국을 그린 거야. 이 발자국에는 '슬프고 얼어붙은 풍경처럼'이라는 지시어가 붙

어 있어. 슬픈 발자국인 거지. 이 발자국은 곡의 시작부터 끝까지 변함없이 유지된단다. 우리를 살아 있는 것은 아무것도 보이지 않는 인적이 끊긴 시골길로 인도해 주지. 그 발자국 위에서 노래하는 선율은 발자국만 남기고 떠나버린 사람의 망설임을 상징해. 드뷔시는 이 망설임을 암시하기 위해서 쉼표를 많이 사용하고 있어. 그리고 선율도 짧게 되어 있고. 망설이며 맴돌다 결국 '슬프고 후회하는 마음으로' 떠나버린 그 발자국은 약한 바람 한 점에도 날아가버릴 만큼 희미해지지."[1]

지선이 열심히 차린 양파 수프를 한 숟가락 떠먹으며 김 교수는 말을 이었다. 깔끔하고 시원한 맛이 제법 괜찮다.

"음악으로 그림을 그리려 한 드뷔시는 이 곡에서 음악적인 원근법을 아주 효과적으로 사용하고 있단다. 왼손에서 나타나는 발자국 음형은 곡의 시작부터 끝까지 지속되지. 이 발자국은 떠날까 말까 망설이는 발자국 주인의 마음을 나타내듯 계속 같은 음역대에 머물고 있어. 그러다가 곡의 끝부분에서 이 발자국이 높은 음역대로 옮아가게 돼. 이로써 듣는 이에게 멀어진 거리감을 암시하는 거지. 그런데 멀어진 이 발자국은 그냥 떠나버리는 게 아니라 두 번을 반복하다 떠난단다. 망설이다 떠났음을 짐작할 수 있겠지? 그리고 마지막 왼손의 선율은 점차 하향하며 멀어져 가지. 이렇게 드뷔시는 결국은 멀리 떠나버리고 마는 발자국을 음악적 원근법으로 그려낸 거야."

1 드뷔시는 끝부분에 모렌도(morendo)라는 지시어를 사용하여 '점차 사라지도록' 연주할 것을 표시했다.

지선이 감탄사를 내뱉었다. 드뷔시 음악에 대한 감탄인지, 양파 수프가 잘 된 것에 대한 감탄인지 잘 모르겠다고 김 교수는 웃으며 생각했다.

"드뷔시는 소리뿐 아니라 악보의 시각화를 통해 자신이 표현하고자 하는 이미지를 나타냈다고 했잖아. 이 곡에서도 마찬가지야. 드뷔시는 눈 위에 남겨진 발자국을 악보로 그리고 있거든. 발자국 리듬은 '레-미', 와 '미-파'로 이루어져 있어. 이는 왼쪽 발을 떼고, 그다음 오른쪽 발이 전진하는 걸음걸이를 나타낸 거지. 이 음형으로 인해서 이 발자국은 고정된 이미지가 아니라 움직이고 있음을 표현한 거란다."

김 교수가 발자국 그림을 그려 보이자 지선이 깔깔깔 웃었다. 원래 그리는 것에는 소질이 없는 김 교수도 멋쩍게 웃었다.

"그런데 그려놓고 나니 발자국이 망설였다는 것이 더 명확해지지 않니?"

김 교수의 물음에 잠시 생각하던 지선이 대답했다.

"그러네요. 보통 발자국이라면 '레-미'와 '파-솔'로 돼야 겠지요. 그런데 이 발자국은 마치 갈까말까 망설이는 것처럼 '미'에서 머물다 앞으로 나가네요. 와! 드뷔시는 정말 천재 같아요."

지선의 감탄에 김 교수는 긍정의 웃음을 보내며 말을 이었다.

"상징주의 시인들처럼 음악으로 암시를 하려 했던 드뷔시는 매우 세심한 지시어들을 많이 적어놓았어. 『프렐류드 곡집』에서 제일 짧은 곡이지만 이 곡에도 많은 지시어들이

눈 위의 발자국

있지. 주로 '슬프고도 느리게', '슬프고 얼어붙은 풍경으로', '고통스러운 감정으로', '부드러운 감정을 가지고'라든지, '부드러우면서도 슬픈 후회를 가지고' 등과 같이 슬픈 감정을 표현하는 지시어들이야. 드뷔시는 이런 감정적인 지시어들을 주로 사용함으로써 이 곡의 성격을 결정지은 거지."

잠시 생각에 빠졌던 지선이 이윽고 입을 열었다.

"이 곡에서는 공감각적인 표현이 더 쉽게 다가오는 것 같아요. 확실히 머릿속에 그림이 그려지니까요. 그리고 문학적인 요소들도 더 명확하게 다가오는 것 같고요."

지선의 말에 김 교수는 약간 보람이 느껴지는 듯했다.

"드뷔시 음악이 어떤 건지 조금씩 이해하는 것 같은데! 맞아, 이 곡은 시각적인 요소와 청각적인 요소, 그리고 문학적인 요소들이 서로 혼합되어서 공감각적인 표현을 이끌어내는 대표적인 작품이라 할 수 있지. 드뷔시는 시리도록 슬픈 풍경화를 음악으로 그려냈잖아. 꼭 서정적인 선율만이 우리의 마음을 움직이는 것은 아니라는 것을 이 곡에서 증명해내고 있는 거란다."

지선이 주방으로 가더니 커다란 스테이크를 구워 왔다. 요즘 김 교수가 저혈압으로 고생하는 것을 알고 마음 써준 것이다. 지선은 고기의 크기에 놀라는 김 교수에게 다 먹어야 한다고 짐짓 엄포를 놓는다. 고맙다. 요즘 말로 '겉바속촉(겉은 바삭, 속은 촉촉) 식감이 제대로다. 지선의 마음을 느끼며 김 교수는 다시 말을 이었다.

"눈을 그리는 것은 그리 쉬운 작업이 아니라고 해. 흰색의 눈 위에서는 끊임없이 색채가 변하잖아. 그 변화를 나타내기가 쉽지 않기 때문이지. 하지만 모네는 친구인 르누아르와 함께 야외를 다니면서 끊임없이 빛의 반사와 변

모네, 까치

화에 대해 연구했어. 그리고 같은 사물이라도 빛의 반사나 옆에 있는 물체들에 의해 모두 다르게 비친다는 것을 발견해 냈지. 눈이 지닌 흰색도 모두 같은 흰색이 아니라는 것을 말이야. 하늘의 푸른색과 그 주위를 감싸고 있는 풍경에 따라 모두 다르게 표현되어야 한다는 것을 깨달은 거야. 그리고 마침내 눈 덮인 풍경을 재현해 내는 데 성공했단다. 모네는 〈까치〉를 비롯해서 〈옹플뢰르 근처, 눈〉, 〈눈 덮인 라바쿠르〉 등 많은 눈 그림을 남겼어. 인적이 끊긴 모네의 눈 덮인 풍경은 드뷔시의 슬픈 겨울 노래가 차갑게 얼어붙어 버린 것 같지 않니?"

김 교수와 지선은 인적 없는 드뷔시의 겨울 풍경과 모네의 그림에 빠져 잠시 침묵을 지켰다. 겨울이라는 계절이 아름답다고 느껴지는 순간이었다.

서풍이 본 것 Ce qu'a vu le vent d'ouest
활기있고 소란스럽게 Animé et tumultueux

거대한 파도가 절벽에 부딪힌다. 산 같은 파도가 집과 배들을 휩쓸어 버린다. 이 바람은 망망대해로부터 몰려오는 무시무시하고 파괴적인 바람이다. 앞선 〈돛〉이나 〈들판에 부는 바람〉에서와는 달리 이 곡에서 드뷔시는 더 이상 다정다감한 시인이나 섬세한 화가가 아니다. 오히려 파괴와 악몽으로 가득 차 있다.

"와, 드뷔시 음악이 이렇게 강렬한 것도 있군요!" 과일을 들고 오던 지선이 놀랐다.

"그렇지? 이 곡은 ppp에서부터 ff에까지 이르는 강약의 급격한 변화로 가득 찬 곡이야. 베토벤과 같은 웅장한 곡을 연주하려면 여자 피아니스트들은 남성에 비해 체력적으로 힘든 면이 있어. 드뷔시 음악은 체력적인 면에서는 힘든 점이 덜하다고 할 수 있지. 그런데 이 곡은 체력이

좀 필요한 곡이란다. 강렬한 소리들이 요구되는 곡이거든. 드뷔시『프렐류드 곡집』중에서 마지막 곡인 〈불꽃〉과 함께 연주하기에 가장 어렵기로 손꼽히는 곡이기도 해.”

“왜 하필이면 드뷔시는 서풍을 소재로 삼았을까요?” 지선이 물었다.

“그리스 로마 신화에 의하면 서풍은 봄을 몰고 오는 부드러운 바람이야. 겨우내 움츠려 있던 세상에 생기를 돌게 하고 씨앗을 자라게 하는 미풍이지. 서풍의 이름은 제피로스야. 형제로는 북풍 보레아스, 남풍 노토스, 동풍 에우로스가 있고. 또한 사랑의 신 에로스의 아버지이기도 해. 아름다움과 사랑을 상징하는 아프로디테(비너스)가 바다 거품 속에서 탄생했을 때 키프로스 해안까지 바람을 불어 밀어준 것도 제피로스지.”

“또 그리스 로마 신화 이야기네요!” 지선이 말했다.

“사실 그리스 로마 신화는 서양 문화와 예술의 가장 밑바탕을 관통하는 요소이지. 제피로스에게는 사랑하는 소년이 있었어. 이름은 히아킨토스야. 그런데 히아킨토스를 사랑하는 신은 제피로스뿐만이 아니었어. 〈델피의 무희들〉에서 만났던 신 중의 신, 아폴론도 히아킨토스를 사랑했던 거야. 두 신은 한 소년을 놓고 서로 사랑을 얻기 위해 경쟁했어. 어느 날 아폴론과 히아킨토스가 원반던지기를 하면서 같이 있는 모습을 보고 제피로스는 질투에 사로잡혔지. 제피로스는 바람을 일으켜서 아폴론이 던진 원반이 히아킨토스의 머리에 맞도록 해버렸단다. 히아킨토스는 피를 흘리며 죽었지. 슬픔에 빠진 아폴론은 히아킨토스가 흘린 피에서 꽃이 피어나도록 했어. 그 꽃이 바로 히아신스야. 그래서 히아신스의 꽃말은 슬픔, 추억이라고 한다지. 혹은 절개라고도 하고.”

꽃 이야기가 나오자 지선의 눈빛이 반짝였다. 지선은 유달리 식물을 좋아하기 때문이다. 김 교수가 거의 죽여놓은 화분을 가져다 멋지게 살려 꽃을 피우기도 할 정도다.

"일반적으로 제피로스를 봄바람이라고 하지만, 이 신화에서 나타난 것처럼 내재된 광폭성이 있지. 그래서 고대 그리스의 시인 호메로스는 서풍을 사나운 폭풍의 근원으로 지적하기도 했어."

"그럼 드뷔시는 제피로스의 사나운 성질에 초점을 맞춘 거로군요?" 지선이 말했다.

"그렇다고 볼 수 있지. 드뷔시에게 이 곡에 대한 영감을 직접적으로 불러일으킨 것은 안데르센(Hans Christian Andersen 1805-1875. 덴마크) 동화로 알려져 있어."

"안데르센이라면 〈미운 오리 새끼〉를 지은 동화작가 말이에요?" 지선이 의외라는 듯 말했다.

"맞아, 그 안데르센. 사실 내가 제일 좋아하는 동화는 안데르센의 〈인어공주〉야. 어린 나이에도 물거품으로 사라져버리는 공주가 얼마나 슬프던지…. 이야기가 옆으로 샜네, 하하하…. 안데르센의 동화 중에 『낙원의 동산 Le Jardin du Paradis(1839)』이 있어. 1907년에 프랑스에서도 번역되어 출판되었지. 드뷔시에게는 엠마라는 딸이 있었는데 슈슈라는 애칭으로 더 잘 알려졌어. 그는 요샛말로 딸바보였다고 해. 슈슈를 위해 『어린이 차지 Children's Corner(1908)』라는 피아노 모음곡을 작곡할 정도였으니까. 『낙원의 동산』은 슈슈를 위한 책이었는데 드뷔시도 재미있

130

게 읽으면서 음악으로 재탄생시킨 거란다."

지선은 안데르센 동화를 많이 읽고 컸지만 『낙원의 동산』은 어떤 내용인지 잘 모르겠다고 했다. 김 교수는 지선을 위해 간단한 줄거리를 이야기해 주었다.

"『낙원의 동산』에는 그리스 신화 속 바람의 형제들이 등장한단다. 에덴동산을 찾아 헤매던 한 왕자가 폭풍을 만나게 돼. 비바람을 피할 곳을 찾다가 우연히 어떤 오두막에 들어갔어. 그 오두막에는 늙은 할머니가 혼자 있었지. 얘기를 나누다 보니 그 노파는 '바람의 어머니'였어. 얼마 안 있어 바람의 형제들이 차례로 집으로 돌아왔단다. 먼저 러시아에서 북풍이 당도했고 아메리카를 돌고 온 서풍이 도착했지. 뒤를 이어 아프리카에서 남풍이, 중국에서 동풍이 집으로 돌아왔어. 바람의 형제들과 이야기를 나누면서 왕자는 그들과 친구가 되었어. 다음 날 아침, 왕자가 에덴동산을 찾는다는 것을 알고 동풍이 에덴동산으로 왕자를 데려갔어. 그런데 동화 속 에덴동산이 어딘지 아니?"

지선은 고개를 가로저으며 어딘지 빨리 말하라는 눈빛이다.

"하하…. 동풍이 왕자를 데려간 곳은 히말라야였어. 그곳에는 아름다운 천사들이 살고 있었단다. 천사의 여왕은 100일 동안 지혜의 나무에 다가가지 않고 견디면 왕자는 영원한 삶을 살 수 있다고 말했어. 하지만 왕자는 하루도 못 견디고 유혹에 굴복하고 말지. 그리고 마치 꿈을 꾼 것처럼 바람의 형제들이 사는 오두막에서 깨어난다는 이야기야."

"그럼 드뷔시는 이 동화를 음악으로 만든 거예요?" 지선의 물음에 김 교수가 고개를 저으며 답했다.

"그렇다기보다 드뷔시는 서풍의 성격에 집중했어. 동화에는 바람의 형제들이 각자 자신들이 본 것과 한 일들을 얘기하는 장면이 있거든. 그 중에서 드뷔시는 특별히 서풍의 이야기를 귀담아들은 거지."

책장에서 안데르센 동화집을 찾아 든 김 교수는 서풍과 바람의 어머니의 대화 한 부분을 찾아냈다.

"서쪽에서 형이 오고 있네. 난 형이 제일 좋아. 형은 바다를 강타하고 엄청난 냉기를 몰고 다니지."

"꼬마 제피루스(Zephyrus)말이야?" 왕자가 물었다.

"응, 맞아, 바로 제피루스지!" 바람의 어머니가 말했다.

"하지만 이제 더 이상 어린아이가 아니야. 옛날에는 참 예쁜 아이였는데!"

제피루스는 거친 사나이의 얼굴을 하고 있었고, 머리 위에는 아기 모자를 쓰고 있었다. 손에는 마호가니 막대기가 들려 있었는데, 틀림없이 미국의 마호가니 숲을 휩쓸어버리고 온 듯했다!

"어디서 오는 길이니?" 바람의 어머니가 물었다.

"아무도 살지 않는 숲에서요." 서풍이 말했다.

"그곳은 가시덩굴이 나무들 사이에 울타리를 두르고 있고, 구불구불한 물줄기가 풀밭 위를 가로질러 흘러가는 곳이지요. 그곳에서 인간은 아무런 존재도 아니지요."

"거기서 뭘 하다 왔니?"

"깊은 강을 바라보았어요. 그리고 그 강물이 절벽에서 떨어지고,

물보라로 변해 무지개를 만드는 광경을 지켜보았지요. 물소가 강에서 헤엄치다 오리들과 함께 물결에 떠내려가 절벽으로 떨어지는 것도 보았어요. 그 물소는 아주 멀리 떠내려갔을 것이 분명해요. 난 그게 너무 좋아서 큰바람을 뿜어냈어요. 그랬더니 마치 깨끗이 대패질을 한 듯이 고목들이 모두 휩쓸려 떠내려가 버렸어요."

"다른 일은 하지 않았니?" 노파가 물었다.

"대초원에서 공중제비 넘기도 했고, 야생마를 쓰다듬어 주기도 했고, 또 코코넛을 흔들어 떨어뜨리기도 했지요. 아, 맞다, 나 할 얘기가 있긴 한데. 하지만 알고 있는 모든 것을 다 말할 수는 없지요. 엄마도 그건 잘 아시잖아요!" 그리고는 엄마가 거의 쓰러질 정도로 등을 내리쳤다. 그는 정말 거친 소년 같았다.[1]

"이처럼 서풍은 큰바람을 뿜어내서 모든 것을 휩쓸어버리고 말지. 드뷔시는 가공되지 않은 서풍의 거친 이야기를 음악으로 표현한 거란다."

"드뷔시는 어떤 방법을 사용해서 그런 거친 서풍을 표현했어요?" 지선이 물었다.

"이 곡에서는 특히 드뷔시의 원근법적인 기법이 기가 막히게 표현됐어. 낮은 음역대에서 작은 소리로 웅얼거리던 소리가 점차 음역대를 높여가고 또 음량이 점진적으로 커지도록 했거든. 저 멀리서부터 흉폭한 서풍이 점차 가까이 다가와 마침내 모든 것을 휩쓸어버리는 풍경을 완

1 번역 : 김석란

벽히 그려낸 거지. 또 이 곡에서는 ppp에서 시작하여 점차 ff에까지 매우 폭넓게 강약이 표현돼. 이러한 강약의 폭넓고 단계적인 쓰임도 점점 다가오는 서풍을 표현하기 위한 거야. 사실 드뷔시 작품 중에서 이처럼 큰 음향을 요구하는 경우는 흔하지 않단다.”

김 교수는 지선에게 음량이 적혀 있는 악보를 보여주며 말했다.

“거친 바람의 성격을 표현하기 위해 드뷔시는 불협화음을 연속적으로 사용하고 있단다. 또한 바람의 세기를 표현하기 위해 피아노의 전 음역대를 사용하고 있어. 저음역대에서 시작해서 점차 7옥타브 이상을 넘어가는 음역대를 사용해서 ‘마치 대패질을 한 듯 다 휩쓸어버리는’ 광풍을 표현했지. 드뷔시에게서는 좀처럼 보기 쉽지 않은 표현이지.”

곡을 들어보던 지선이 이 곡은 굉장히 빠른 음표들이 많이 쓰인 것 같다고 말했다.

“맞아, 그 빠른 음표들이 쉴 새 없이 움직이면서 바람의 이동성을 표현한 거야. 그런데 대부분의 드뷔시 음악에서는 선율이 짧고 산발적으로 쓰였다고 했잖아. 이 곡에서는 다른 작품에 비해 굉장히 긴 프레이즈 윤곽선을 사용했단다. 바람의 크기와 연속성을 표현하기 위해서지.”

김 교수는 이 곡을 연주할 때 그 크고 빠른 소리를 내느라고 팔이 떨어질 뻔했다고 웃으며 말했다.

“드뷔시는 이 곡에서도 많은 지시어를 사용하고 있어. ‘활기차고 격렬하게’, ‘멀리서 구슬프게’, ‘귀에 거슬리는’, ‘불안하게’, ‘빠르고 격렬하게’ 등과 같은 지시어들을 사용해서 광풍에 떠는 불안한 심리를 암시한

거란다."

　지선은 앞에서 들었던 바람들과 이 곡의 바람이 어떻게 이렇게 다르게 표현될 수 있는지 놀라워했다. 그러면서 이 곡에서 몰아치는 바람은 거대하면서도 매우 불안을 느끼게 하는 바람 같다고 말했다.

아마빛 머리의 소녀 La Fille aux cheveux de lin

매우 고요하면서도 부드러운 표현으로
Très calme et doucement expressif

"아, 이건 굉장히 익숙한 선율인데요!" 지선이 주방에서 분주하게 움직이며 말했다. 지선은 얼마 전부터 핸드드립 커피에 푹 빠져 있다. 사실 김 교수도 예전에 커피를 직접 핸드드립으로 만들기도 했지만 생각보다 번거로워서 포기한 지 오래다. 지선은 지금 들려오는 곡이 어떤 곡인지 물었다.

"〈아마빛 머리의 소녀〉는 드뷔시『프렐류드 곡집』중에서 가장 대중적으로 널리 알려진 곡이야. 〈달빛〉만큼 유명하지. 피아노가 아닌 다른 악기로도 즐겨 연주된단다. 그래서 네 귀에도 익숙하게 들리는 걸 거야. 이 곡은 순수 그 자체야. 성숙한 금발의 여인을 그린 게 아니라, 이른 아침처럼 소박하고 솔직한 젊은 처녀의 공상을 그린 거지. 매우 수줍어하고 망설이는 소녀의 음악적 초상화란다."

지선은 드뷔시가 어떤 방법으로 그런 소녀를 묘사했는지 궁금하다고 했다.

"이 곡은 같은 제목의 시가 있어. 르콩트 드 릴(Leconte de Lisle 1818- 1894. 프랑스)이라는 프랑스 시인의 작품을 음악으로 그린 거야."

지선이 르콩트 드 릴이 어떤 시인인지 물었다.

"르콩트 드 릴은 대표적인 고답파 시인이야. 고답파란 상징주의가 나오기 전의 문학운동이라고 보면 돼. 감상적인 정서만을 일삼던 낭만주의 시에 대한 반동으로 일어난 거지. 따라서 감정보다는 형식적인 미를 중요하게 생각했어. 무감동적인 시를 추구한 거야. 고답파는 너무 형식에만 치우치고 깊이 있는 표현이 부족하다는 비판을 받으면서 점차 쇠퇴하게 돼. 그리고 다음 세대인 상징주의에게 그 자리를 넘겨주었지. 저번에 베를렌에 대해 이야기하면서 베를렌이 '시인의 왕자'라는 호칭을 받았다고 했지?"

지선이 기억난다면서 고개를 끄덕였다.

"그 호칭을 베를렌에게 넘겨준 사람이 바로 르콩트 드 릴이었단다. '시인의 왕자' 호칭을 가진 시인이 세상을 떠나면 그 호칭은 다른 시인이 물려받았거든. 빅토르 위고에게 '시인의 왕자' 호칭을 물려받았던 르콩트 드 릴이 세상을 떠나면서 베를렌이 새로운 '시인의 왕자'가 되었던 거지.[1] 운율적으로 완벽한 르콩트 드 릴의 시는 드뷔시를 위시하여 많은 작곡가들이 음악으로 재탄생시켰어. 포레의 〈불멸의 향기 Le Parfum

[1] 베를렌의 사후 '시인의 왕자'는 말라르메가 이어받았다.

impérissable〉나 라벨의 〈물레의 노래 Chanson du rouet〉 등은 모두 르콩트 드 릴의 시를 음악으로 표현한 것들이야. 이뿐 아니라 고갱의 〈야만 시집 Poèmes barbares (1896)〉이란 그림은 르콩트 드 릴의 『야만 시집』에 포함된 〈폴리네시아의 기원 La Genèse polynésienne〉을 그림으로 재현해 낸 거란다."

"당시 예술은 정말 그림과 음악, 문학 등이 모두 연관되어 있었군요" 지선이 신기해하며 말했다.

"드뷔시의 이 프렐류드도 르콩트 드 릴의 『고대시집 Poèmes antiques (1886)』에 포함된 〈아마빛 머리의 소녀 La fille aux cheveux de lin〉를 음악으로 표현한 거야. 시 제목을 그대로 사용해서 시의 신선하고도 해맑은 느낌을 고스란히 피아노로 재현해 냈지."

김 교수는 르콩트 드 릴의 시를 찾아서 지선에게 읽어주었다. 지선은 굉장히 밝고 순수한 느낌을 주는 시라고 말했다. 그러면서 드뷔시는 이런 순수한 느낌을 표현하기 위해 어떤 방법을 썼는지 궁금해했다.

아마빛 머리의 소녀[2]

르콩트 드 릴

꽃핀 개자리 풀밭에 앉아
싱그런 이 아침을 노래하는 이 누군지?

2 번역 : 김석란

그건 아마빛 머리의 소녀
앵두빛 입술의 미인이라오.

사랑스런 소녀는 밝은 여름 햇살 속에서
종달새와 노래했네.

그대 입술 신성한 빛으로 빛나니,
내 사랑 - 부드러운 입맞춤!
꽃핀 풀밭 위에서 이야기 나누지 않겠소?
긴 속눈썹과 얇은 입술의 소녀,

사랑스런 소녀는 밝은 여름 햇살 속에서
종달새와 노래했네.

안 된다고 말하지 마오, 냉정한 소녀여!
좋다고도 말하지 마오! 나는 보다 그대를 잘 이해하리니
그대의 눈을 오래 응시하며
그리고 그대의 장밋빛 입술, 오 아름다운 나의 소녀여!

사랑스런 소녀는 밝은 여름 햇살 속에서
종달새와 노래했네.

안녕 사슴들아, 안녕 산토끼들아

그리고 붉은 자고새들아! 나는 원하네

그대 아마빛 머리에 입 맞추기를,

그대의 자줏빛 입술에 닿기를!

사랑스런 소녀는 밝은 여름 햇살 속에서

종달새와 노래했네.

"순수한 소녀 이미지를 표현하기 위해 드뷔시가 가장 신경 쓴 것은 모든 것을 단순화시키는 거였어. 리듬이나 화성 등이 다른 음악에 비해 단순하고 또 소박하게 이루어져 있지. 무엇보다도 네가 느낀 것처럼 멜로디가 귀에 쏙 들어와서 더욱 이해하기가 쉽단다. 그런데 처음에 나오는 주제 선율이 전부 검은건반으로만 이루어진 것 아니?"

지선은 신기한 듯 눈을 크게 뜨고 말했다. "아, 그래서 멜로디가 귀에 쏙 들어오긴 하지만 좀 색다른 느낌이 들었군요. 약간 신비롭게 들렸거든요."

"정확히 들었어! 어릴 때 피아노로 장난하듯 치던 '고양이 왈츠'가 주로 검은건반으로만 된 거였잖아."

"그러네요! 〈젓가락 행진곡〉하고 〈고양이 왈츠〉를 치면서 놀았지요. 그런데 그때도 〈고양이 왈츠〉는 조금 색다른 음계라고 느꼈었어요." 지선이 반갑게 말했다.

"왜냐하면 검은건반으로만 이루어진 음악은 우리 귀에 익숙한 조성

음악 체계에서 벗어났기 때문이야. 드뷔시는 이 곡에서 〈고양이 왈츠〉처럼 뭔가 색다른 느낌을 나타낸 거지. 쉬운 선율이지만 어쩐지 낯선 세계의 느낌으로 말이야.”

“그럼 이 곡은 시의 느낌을 음악으로 재현해 낸 것인가요? 〈소리와 향기는 저녁 공기 속을 떠돌고〉나 〈들판에 부는 바람〉 등은 시의 형식을 음악에 그대로 적용하거나, 시어들을 음악적으로 일치시키는 방법을 사용했잖아요.” 지선이 그전에 들었던 음악을 기억하는 것이 참 대견스러웠다.

“이 곡에서도 마찬가지로 시와 음악은 같은 형식을 취한단다.” 김 교수가 웃으며 말했다.

“시는 모두 4부분으로 이루어져 있지? 그리고 ‘사랑스런 소녀는 밝은 여름 햇살 속에서 종달새와 노래했네’가 각 부분을 나누는 역할을 하고 있어. 드뷔시의 곡도 이와 마찬가지로 4부분으로 나뉜단다. 그리고 각 부분의 끝마다 같은 리듬형을 써서 ‘사랑스런 소녀는 밝은 여름 햇살 속에서 종달새와 노래했네’의 역할을 하도록 했지. 또한 형식적인 미를 중요시한 르콩트 드 릴의 시처럼 드뷔시는 각 부분의 끝마다 ‘cédez(느려지면서)’라는 지시어를 사용해서 시에서처럼 확실한 연의 구분을 지었어.”

지선이 궁금하다는 듯 물었다. “느려지는 것이 어떤 역할을 하는 건데요?”

“음악이 끝날 때는 어떻게 끝나지? 일반적으로 박자대로 끝나는 것이 아니라 조금 느려지면서 끝나지 않니?”

잠시 노래를 흥얼거려 보던 지선이 그렇다면서 고개를 끄덕였다.

"드뷔시는 곡의 4부분으로 나뉘는 곳마다 느려지라는 지시어를 사용해서 확실한 종지감[3]을 주었단다. 사실 드뷔시 음악이 어렵게 느껴지는 이유 가운데 하나가 언제 끝나는지 종잡을 수 없기 때문이잖아. 그런데 이 곡에서는 확실한 종지감을 자주 들려주고 있어. 이는 시의 형식을 음악적 형식과 일치시키기 위한 것이지. 그뿐만 아니라 곡을 최대한 복잡하지 않고 단순하게 느껴지도록 한단다."

"종지를 자주 하면 곡이 쉽게 느껴지나요?"

"그렇지. 글을 생각해 봐. 문장이 길면 어렵게 느껴지는 거와 같지. 프레이즈가 짧고 종지감이 자주 들수록 음악이 더 쉽게 이해되니까. 이처럼 드뷔시가 곡을 단순화시킨 것은 좀 전에 이야기한 것처럼 순수한 소녀를 암시하기 위한 장치란다."

"우리가 소녀일 때 어땠지?" 느닷없는 김 교수의 말에 지선이 까르르 웃었다.

"맞아, 그렇게 잘 웃었지. 또 부끄러움도 많이 탔었고…. 지금은 무서울 게 없지만 말이야, 하하하. 이럴까 저럴까 변덕도 심했고…."

지선이 호기심에 가득 찬 음성으로 말했다. "드뷔시가 그런 걸 음악으로 표현했다고요?"

"먼저 주제 선율을 들어봐. 이 주제 선율은 '레시솔 미솔시/ 레시솔

3 박자나 화성을 사용하여 악곡의 끝이나 중도에서 끝맺는 느낌을 주는 것을 말한다.

미솔시솔/ 솔미솔 파미레'[4]로 이루어져 있어. 그런데 어떠니? '레시솔'하고 내려왔다가 '미솔시' 하고 올라가지? 그뿐이 아니야. 그걸 또 반복하잖니. 이렇게 하강과 상행의 형태를 반복적으로 취하면서 드뷔시는 이럴까 저럴까 하는 소녀의 망설임을 그린 거야."

김 교수의 말에 음악으로 이런 표현을 했다는 것이 신기하다는 표정을 지선이 지어 보였다.

"그뿐이 아니야, 드뷔시가 소녀의 망설임을 그려낸 것은…. 주제 선율을 다시 들어봐. '레시솔 미솔시/ 레시솔 미솔시솔/ 솔미솔 파미레'에서 끝 음인 '레'가 길게 이어지지? 그러면서 어떤 느낌이 들지? 프레이즈가 끝난 듯한 느낌이 오지? 우리는 이처럼 여기서 한 프레이즈가 끝나고 새로운 프레이즈가 시작하는 것을 기대하지. 그런데 드뷔시는 이 '레'를 프레이즈의 끝 음인 동시에 다음 프레이즈의 시작 음으로 설정해 놓았어. 그러더니 '레미솔' 단 세 음만으로 프레이즈가 끝나버려. 예기치 않은 끝남이지. 사실 연주가 중에도 이런 방식의 프레이즈 처리에 신경 쓰지 않고 그냥 습관적으로 긴 음인 '레'를 프레이즈 끝음으로 처리하는 경우가 많단다. 그건 '아버지 가방에 들어가셨다'처럼 띄어쓰기가 엉망인 글과 마찬가지야. 이렇게 서로 맞물리는 프레이즈 쓰임은 이 곡 전반에 걸쳐 나타나고 있어. 변덕스럽고 망설이는 소녀의 마음을 그려내기 위함이지."

고개를 끄덕이며 음악을 듣고 있는 지선에게 김 교수는 커피를 한 잔

4 '파'를 제외하고 모두 ♭이 붙는 음들이므로 ♭을 생략했다.

더 청했다. 지선은 커피가 맛있게 내려졌다는 말에 기뻐하며 또 한 잔을 내려 가져왔다. 친구가 쿠바 여행을 갔다 오면서 선물한 것이라는데 커피에서 초콜릿향이 나는 것 같지 않냐면서 좋아한다. 커피향을 맡는 김 교수를 보며 지선은 말했다.

"〈아마빛 머리의 소녀〉는 드뷔시의 다른 음악과는 확실히 차이가 있어요. 드뷔시 음악에서는 드물게 아름다운 선율이 들리고 확실한 종지감을 느낄 수도 있고요. 그리고 아주 간단한 곡이라는 느낌이 들 정도로 크게 어렵지도 않아요. 아마 그래서 대중적 인기를 끄는 데 성공했나 봐요."

"그런데 이 곡은 단순하고 쉽기는 하지만 뭔가 약간 낯선 느낌도 있고 신비스럽게 느껴지지? 드뷔시는 단순함 속에서도 약간의 장치들을 해놨기 때문이야. 예를 들면 맨 처음 나오는 주제가 모두 검은건반으로 이루어져 있다고 했잖아. 그 주제는 굉장히 단순하지만 검은건반으로만 이루어져 있기 때문에 우리에게 낯선 느낌을 주게 되지. 그리고 네가 말한 것처럼 이 곡은 확실한 종지감을 주는 곡이지만, 종지감을 느끼는 부분에서 프레이즈가 완전히 끝나지 않고 곧바로 다음으로 이어지게 되어 있잖아. 즉, 아까 내가 말한 서로 맞물리는 프레이즈의 쓰임 말이야. 보통 음악은 종지에서 일단락하고 새로운 프레이즈가 시작하는 것과는 차이가 나지. 그래서 이 곡은 다른 드뷔시 음악보다 좀 더 친근하게 느껴지지만, 동시에 드뷔시만의 특징을 고스란히 가지고 있는 거야."

"맞아요, 저도 이 곡이 비교적 듣기 쉽다고 생각했지만, 뭔가 낯선 느

낌이 있었거든요." 지선이 말했다. 그리고 이 곡을 들으면 순수하면서도 부끄러워하고 또 망설이는 소녀의 모습이 그려진 한 폭의 음악적 초상 화를 보는 듯하다고 덧붙였다.

끊어진 세레나데 La sérénade interrompue

조금 활기차게 Modérément animé

공기가 탁한 탓인지 요즘은 감기에 자주 걸리고 잘 낫지도 않는다. 지선이 며칠 전부터 감기에 걸려 콜록콜록하더니 몸져누웠다는 전화를 받았다. 김 교수는 뱅쇼를 만들어 병문안을 가기로 했다. 뱅쇼는 프랑스 말로 뜨거운 와인이라는 뜻이다. 우리나라 사람들은 감기에 걸리면 소주에 고춧가루를 타서 마시라는 말이 있듯이 프랑스 사람들은 감기에 걸리면 뱅쇼를 마시라고 한다. 꼭 감기에 걸리지 않았더라도 추운 겨울날에는 따끈한 뱅쇼가 잘 어울린다. 냄비에 먹다 남은 레드와인을 넣고 흑설탕을 잔뜩 넣는다. 그리고 럼주 약간과 레몬, 계피를 넣고 약 20분 푹 끓이면 끝이다. 취향에 따라 오렌지나 사과 등을 추가하기도 한다. 럭셔리한(?) 이름에 비해 만드는 법이 너무 간단해서 민망할 정도다. 지선은 김 교수의 뱅쇼에 거의 감동해서 눈물이 떨어지기 직전이다.

"언니, 우리 저번에 프렐류드 몇 번까지 들었지요?"

가족과 떨어져 살면 가장 서러울 때가 아플 때와 생일이다. 지선은 김 교수의 방문에 부쩍 기운을 차린 것 같다. 따끈한 뱅쇼를 홀짝이며 음악 얘기를 하자고 조른다. 그런 지선이 귀여워서 김 교수는 빙그레 웃으며 말했다.

"'끊어진 세레나데' 들을 차례야. 『프렐류드 곡집』 1권 중 아홉 번째 곡이지."

"세레나데는 어떤 거예요?" 지선이 물었다.

"세레나데는 저녁의 음악이야. 주로 밤에 연인의 창가에서 부르는 낭만적인 사랑 노래지. 거리에서 부르는 노래이다 보니 대게 기티니 류트[1]로 반주를 해. 노래가 마음에 들면 창문을 열고 사랑을 속삭이게 되지."

"아, 그러고 보니 생각나는 광고가 있어요! 감기약 광고였어요. 한 남자가 어떤 이층집 창문 밑에서 멋지게 노래를 부르고 있어요. 그런데 갑자기 창문이 열리더니 남자 머리 위로 찬물이 쏟아져내리지요. 찬물 세례를 받은 남성은 재채기를 하게 되고, 이어서 '감기 조심하세요'라는 광고 멘트가 나오지요. 어릴 적 광고인데도 아직도 기억이 날 정도로 무척 재미있다고 느꼈어요."

김 교수도 그 광고를 기억한다고 맞장구를 치며 둘은 깔깔거리고 웃었다.

"드뷔시 음악 속 주인공이 그 광고 속 남자와 똑 닮았단다. 드뷔시 음악

1 Lute. 16-18세기 유럽에서 악기의 왕으로 여겨질 정도로 인기 있는 악기였다. 기타와 비슷하게 생겼는데 뒷면이 볼록하게 되어 있다. 독주도 가능하고 반주용으로도 알맞은 만능 악기였다.

속 주인공은 노래하면서 계속 방해를 받아. 누군가가 창문을 '탁' 하고 닫아버린다든지, 혹은 멀리서 부르는 합창 소리가 끼어드는 등으로 말이야. 좀체 세레나데를 계속 이어나갈 수 없는 상황이 생기는 거지."

"아, 그래서 제목이 〈끊어진 세레나데〉군요. 노래가 계속되지 못한다는 뜻으로요." 지선이 알았다는 듯이 고개를 끄덕이며 말했다.

"맞아, 우리의 주인공은 화를 내보기도 하지만 그 모든 상황에도 굴하지 않고 노래를 이어가려는 노력을 포기하지 않지. 드뷔시는 자신이 설정한 상황 속에서 난처해하는 그에 대해 '너무 불쌍한 남자야…'라며 가여워했다고 해."

"자신이 그런 상황을 설정해 놓고 가엾다고 하다니, 드뷔시도 꽤 유머가 있었나 보네요." 지선이 말했다.

"그렇지? 네 말대로 이 곡은 드뷔시의 재치 있는 유머가 마음껏 표현된 곡이야. 음악으로 풍경화를 그리고 시를 쓰던 드뷔시는, 이 곡에서는 한 편의 연극무대를 완성하고 있지. 등장인물은 세레나데를 부르는 주인공과 그가 사랑하는 여인, 그리고 주인공의 노래를 싫어하는 이웃집 사람과 길 저편에서 노래 부르고 있는 군중이란다. 세레나데가 성공하지 못하는 이유가 무엇일까. 여인은 그 남자를 사랑하지 않는 걸까… 혹은 밤의 정적을 깨는 것이 못마땅한 이웃의 방해 때문일까… 그는 결국 세레나데를 끝까지 부를 수 있을까… 많은 것이 궁금해지는 음악이지."

지선도 결말이 궁금한 모양이다. 어서 곡에 관해 설명해 달라며 김 교수를 재촉했다.

"이 곡은 배경이 스페인이야. 스페인의 대표적 악기인 기타와 민속춤인 호타[2], 그리고 스페인 민속 노래 양식인 코플라[3]가 등장해. 드뷔시는 곡의 첫머리에 '기타와 같이(quasi guitarra)'라는 지시어를 적어놓았어. 이 곡이 스페인풍이라는 것을 암시하기 위해서지. 그리고 호타 리듬을 연상시키는 빠른(조금 활기차게) 3박자의 스타카토[4]를 사용해서 스페인의 대표적 악기인 기타 소리를 묘사했단다."

"스페인풍으로 작곡한 특별한 이유가 있어요?" 지선이 물었다.

"한때 프랑스에서는 스페인 열풍이 분 적이 있었어. 빅토르 위고(Victor Marie Hugo 1802-1885. 프랑스)가 그 바람을 시작했지."

"빅토르 위고라면 〈노트르담 드 파리〉를 지은 작가 말이지요? 그 사람이 어쨌길래요?"

"빅토르 위고는 가장 유명하고 가장 대중적인 프랑스 작가로 꼽히지. 네가 말한 〈노트르담 드 파리〉 이외에도 〈레미제라블〉, 〈장발장〉 등으로 우리에게도 친숙한 작가고 말이야. 위고의 작품 중에 〈에르나니 Hernani(1830)〉라는 희곡이 있어. 위고는 이 작품으로 새로운 낭만주의 희곡의 탄생을 선언했어. 젊은 위고는 이제 낡은 고전주의의 규범은 깨져야 하고, 낭만주의라는 새로운 세대의 새로운 미학을 추구해야 한다고 한 거야. 당연히 고전주의자들은 격렬하게 비난했지. 이 사건은 훗날

2 jota. 스페인 북부지방의 민속무용과 그 민요. 음악은 빠른 3박자이며, 남녀가 한 쌍으로 된 여러 쌍이 캐스터네츠, 기타, 탬버린 등의 반주로 춤을 춘다.
3 스페인 민요형식. A-B-C-B 등으로 반복되는 형식을 가졌다.
4 staccato. 음표를 원래 음가보다 짧게 연주하는 것을 가리키는 용어다. 주로 음표의 윗부분에 점을 찍어 표시한다.

프랑스 문학사에 '에르나니 전투(bataille d'Hernani)'라고 표현될 정도로 대단한 사건이었어. 연극이 개막도 하기 전부터 사람들의 입에 오르내리게 됐거든. 바로 이 〈에르나니〉[5]의 배경이 스페인이야. 16세기 스페인 내란이 이 작품의 소재거든. 그러면서 사람들은 자연히 스페인에 관심을 가지게 되었어."

지선은 빅토르 위고가 〈아마빛 머리의 소녀〉 작가인 르콩트 드 릴에게 '시인의 왕자' 호칭을 물려준 작가 아니냐고 물었다.

"맞아, 저번에 그 얘기 했었지! 나폴레옹 3세[6]가 스페인 출신의 황후(Eugénie de Montijo 1826-1920)를 맞이하면서 파리의 스페인풍은 더욱 강조됐지. 황후의 미모와 더불어서 패션까지 파리 시민 전체가 스페인에 열광하게 된 거야."

"그런데 드뷔시의 세레나데는 어떻게 끊겨요?" 고개를 끄덕이며 듣고 있던 지선이 물었다.

"드뷔시는 노래 도중에 갑자기 큰 소리가 나게 하거나 합창 소리 등으로 노래를 방해하지. 좀 전에 말했듯이 이 곡은 한 편의 연극을 보는 듯해. 주인공 남자가 연인의 창밖에서 기타 줄을 고르며 워밍업을 한 뒤 본격적으로 노래를 시작하지. 그런데 얼마 안 가 갑자기 어디선가 '쾅' 하고 창문을 닫는 소리가 나면서 노래가 끊겨버려. 우리 소심한 주인공

5 〈에르나니〉는 베르디에 의해 오페라로도 만들어졌다.
6 프랑스 문화의 황금기인 '벨 에포크(아름다운 시절)'를 이끌었으며, 살롱전에서 낙선한 작품들을 모아 '낙선전'을 열도록 허락했다.

은 다시 조심스럽게 줄을 고르고 작은 소리로 노래를 시작해. 이번에는 아까보다는 조금 길게 노래를 할 수 있지. 드디어 본격적으로 감정을 잡아가려는데 또 다른 방해가 나타난단다. 저 멀리서 축제의 밤을 끝내고 돌아가는 사람들의 노랫소리가 들려오는 거야. 우리의 주인공은 막 화를 내, 하하하. 드뷔시는 '분노한 rageur'이라는 지시어를 사용하고 있거든. 이윽고 사람들의 노랫소리가 사라지면서 분노한 주인공은 다시금 마음을 되잡고 노래를 하지. 이 상황들이 스페인 민속 노래 양식인 코플라 형식에 따라 진행된단다."[7]

지선은 그 불행한 주인공이 세레나데를 끝까지 불렀느냐고 물었다.

"성공했는지는 모르겠어. 하하…. 왜냐하면 사랑하는 여인이 창문을 열고 답을 해주는 장면까지는 그려지지 않았거든. 드뷔시는 곡의 마지막에 '점점 멀어지면서 en s'éloignant'라는 지시어를 적어놓았어. 그리고 pp의 작은 소리를 설정했지. 세레나데를 열심히 부르고 있는 광경을 줌 아웃하면서 열린 결말을 의도한 거라고 볼 수 있겠지."

지선은 주인공 남자가 너무 불쌍하다면서도 깔깔 웃었다. 몸도 아픈데 기분을 돋우기에 적절한 곡이었다고 김 교수는 생각했다.

"이 그림 좀 봐, 마네의 〈스페인 가수〉라는 작품이야. 마네가 처음으로 대중에게 알려지게 된 그림이지. 이 그림도 제2 제정 시대에 파리에서 유행했던 스페인풍을 소재로 한 거야."

7 세레나데(B)의 중간중간에 방해 요소(A, C)들이 등장하는 형식이다.

마네, 스페인 가수

"어, 그런데 이 가수는 왼손잡이군요. 보통 기타를 잡는 방향과 반대네요."

"아무래도 손 모양 같은 걸 봐도 이 사람이 전문 악사라는 느낌은 안 든다, 그치? 그런데 남자의 표정이 무척 재미있게 표현되어 있지 않니?"

지선은 김 교수의 말에 연주가 방해되어 아쉽고도 놀란 듯한 표정이라고 말했다. 그러면서 거듭 방해받는 세레나데를 부르는 드뷔시 프렐류드의 주인공을 보는 듯하다고 덧붙였다.

가라앉은 사원 La cathédrale engloutie

깊은 고요함으로 Profondément calme

뱅쇼와 유머가 넘친 음악 덕분인지 지선의 기분은 한결 나아져 있었다. 김 교수는 내친김에 지선에게 야채죽을 끓여주기로 했다. 정작 김 교수 본인은 죽을 좋아하지 않지만 끓이기는 잘한다. 냉장고를 열어보니 양파와 당근 그리고 시금치가 조금 남아 있다. 먼저 양파와 당근을 잘게 다졌다. 그사이 불린 쌀과 함께 볶다가 물을 부어 끓이면 된다. 그리고 마지막에 시금치를 넣어주면 싱싱한 시금치의 식감을 느낄 수 있다. 얼마 안 되는 재료로 훌륭한 죽이 탄생할 것 같다. 죽을 저으며 김 교수는 지선에게 프랑스 브르타뉴 지방에 전해지는 전설을 들려주었다.

"그라들롱 왕은 요즘말로 딸바보였어. 왕은 딸을 위해 바다 위 섬에 이스(Ys) 시를 건설했단다. 넓은 길과 화려한 궁전, 그리고 웅장한 성당으로 위용을 떨치며 세상에서 가장 아름답고 강력한 도시가 되었단다.

항구는 청동으로 된 수문으로 굳게 잠그고 그 열쇠는 왕만이 보관하고 있었지. 그런데 왕의 사랑을 듬뿍 받기만 했던 공주는 사치와 쾌락으로 나날을 보냈어. 매일 밤 다른 남자들을 섬으로 끌어들였단다. 그리고 다음 날 아침이면 그 남자들을 죽여서 바다에 던져버렸지. 그러던 어느 날 아주 잘 생긴 왕자가 섬으로 왔어. 공주는 이 왕자를 보자마자 사랑에 빠져버렸지. 그런데 이 왕자는 사실 악마가 변장한 거였어. 그것을 알 리 없는 공주는 악마의 꼬임에 넘어가게 돼. 왕이 잠든 틈을 타서 수문을 여는 열쇠를 훔쳐낸 거야. 열쇠를 건네받은 왕자는 수문을 열어버리지. 그러자 바닷물이 밀려 들어와서 이스의 모든 사람이 바다에 빠져 죽고 말았어. 물에 빠진 공주도 죽어서 사이렌이라는 요정이 되었어. 달 밝은 밤이면 긴 금발 머리를 빗어 내리며 어부들을 유혹한다고 해. 오늘날에도 조용하고 안개 낀 아침이면 이스가 있던 바닷가 근처에서는 가라앉은 섬의 성당에서 울리는 종소리를 들을 수 있다고 하지. 그리고 사람들은 언젠가는 가라앉은 도시가 예전의 아름다운 모습 그대로 떠오를 것이라고 믿고 있단다."

김 교수가 이야기를 끝내자 지선은 놀라는 표정을 지으며 그 이야기를 드뷔시가 음악으로 그려낸 거냐고 물었다.

"맞아. 이 이야기는 르낭(Joseph Ernest Renan 1823-1892)이라는 프랑스 작가의 『유년 시절의 추억(Souvenirs d'enfance et Jeunesse)』에 나오는 프랑스 브르타뉴 지방의 전설이야. 드뷔시는 이 전설을 음악으로 표현해 낸 거지. 이 곡은 드뷔시 프렐류드 중에서 가장 많이 연주되는 곡

이란다. 그리고『프렐류드 곡집』1권에서 최대 걸작으로 꼽히는 곡이야."

지선은 드뷔시가 그 전설을 어떻게 음악으로 표현했는지 궁금하다고 말했다.

"드뷔시는 이야기 전체를 묘사했다기보다는 가라앉았던 사원이 점차 물 위로 떠 올랐다가 다시 서서히 바다 밑으로 가라앉는 광경을 그리고 있어. 르낭의 전설을 우리에게 암시하는 거지. 드뷔시는 음표로 그림을 그리는 악보의 회화화를 추구했다고 했잖아. 이 곡에서 악보의 회화화는 굉장히 큰 효과를 발휘한단다. 모든 프레이즈들의 윤곽선이 마치 대사원의 건축물을 상징하듯이 아치형으로 이루어져 있거든. 그뿐 아니라 전체적인 곡의 구성까지 대성당의 윤곽을 닮아 있지."

프레이즈가 아치형으로 이루어지는 것은 상상할 수 있지만, 어떻게 전체적인 구성까지 아치형으로 될 수 있는 건지 지선이 궁금해하며 물었다.

"이 곡은 크게 세 부분으로 나눌 수 있어. 첫째 부분은 아직 모습을 드러내지 않는 사원이야. 안개 속에서 종소리만이 은은히 울려 퍼지면서 자신의 존재감을 드러내는 거지. 따라서 모든 악상이 pp로만 이루어져 있어. 이어지는 두 번째 부분은 이 곡의 클라이맥스야. 안개가 서서히 걷히면서 점차 대사원이 물 위로 떠 오르지. 마침내 대사원은 당당한 위용을 드러내면서 크고 작은 종소리와 오르간 코랄이 거대한 음향으로 울려 퍼진단다. 이 부분이 가장 경건한 장면을 연출하는 부분이야. 이어지는 마지막 부분은 물 위로 떠올랐던 대사원이 다시 서서히 물속으로 가라앉는 장면이지. 음향도 첫 부분처럼 pp로 되어 있어. 이젠 원근법은 얘

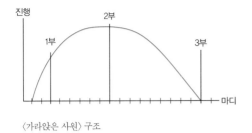

파트	마디	간격
파트 Ⅰ	1-15 마디	15마디
파트 Ⅱ	16-46마디	31마디
파트 Ⅲ	47-89마디	43마디

〈가라앉은 사원〉 구조

기하지 않아도 짐작이 되지?"

김 교수의 물음에 지선은 드뷔시가 그린 원근법이 느껴진다고 말했다. 작은 음향으로 시작해서 점점 큰 음향으로 진행하다가 다시 작은 소리로 끝나니까, 바닷속 깊이 가라앉은 사원이 점차 물 위로 떠올랐다가 다시 가라앉는 성당이 그려진다고 했다. 김 교수는 지선에게 잘 이해했다고 말하면서 그림을 그려 보였다.

"잘 봐. 첫째 부분과 두 번째 클라이맥스 부분, 그리고 세 번째 사원이 다시 물속으로 가라앉는 것을 그린 거야. 어때, 내가 그림을 잘 못 그려서 그렇긴 하지만 대사원의 지붕 모양 같지?"

김 교수의 그림을 보고 지선은 까르르 웃으며 고개를 끄덕였다. 그런 지선을 보면서 김 교수는 질문을 던졌다.

"황금비율이란 말 들어봤어?"

지선은 가장 아름다운 비율을 말하는 것 아니냐고 대답했다.

"맞아, 무엇이든지 정 가운데 있는 것보다 가운데서 약간 벗어나 있을 때 더 아름답게 느껴진다고 하잖아. 황금비율은 고대 그리스의 수학자인 피타고라스에 의해 만들어진 거야. 피타고라스는 물체가 1 : 1.618의

비율일 때 가장 아름답고 조화롭게 느껴진다고 주장했어. 그래서 그리스 시대에는 작은 술잔에서부터 신전에 이르기까지 거의 모든 것이 황금비율로 만들어졌다고 해. 아테네의 파르테논 신전이나 밀로의 비너스상도 황금비율에 의해 만들어졌지. 황금비율은 지금 우리 주변에서도 많이 찾아볼 수 있단다. 우리가 쓰는 신용카드나 컴퓨터 모니터 등도 거의 황금비율에 맞게 만들어졌으니까."

지선은 이 곡과 황금비율이 어떤 관계에 있느냐고 물었다.

"이 곡은 모두 89마디로 이루어져 있어. 만약 이 곡의 가장 가운데에서 클라이맥스가 설정되었다면 그 부분은 44마디(혹은 45마디) 부근이 되어야겠지. 그런데 드뷔시는 클라이맥스 부분의 위치에 황금비율을 적용했어. 그래서 곡의 가장 정점이 가운데가 아니라 그보다 약간 앞쪽인 35마디 부근에 오도록 한 거야. 실제로 이 곡 중에서 가장 큰 음향이 울리며 웅장하게 표현된 부분이 28마디에서 39마디란다."

지선은 생각만 해도 머리가 아픈데 어떻게 이것을 음악에 적용해 작곡했는지 놀랄 따름이라고 감탄했다.

"중간 부분을 들어봐. 이 부분은 가라앉았던 사원이 조금씩 파도 위로 모습을 드러내는 부분이야. 드뷔시는 왼손으로 물결을 그리면서 그 위로 대사원이 조금씩 모습을 보이도록 했어. 처음에는 '파#-솔#-레#-솔#-파#'[1]의 음들로 물결 위로 오르락내리락하는 사원의 지붕을 그렸지. 이 음들은 '파#-솔#-미♭', '시♭-도-파', '시♭-도-솔' 등으로 점

1 '레#'을 중심으로 파#-솔#-레#(상행), 레#-솔#-파#(하행)의 형태를 취한다.

차 높은 음역대로 올라가게 돼. 동시에 음량도 점차 커지고 말이야. 이렇게 점차 높아지는 음역대와 커지는 음량을 통해 물속에 가라앉아 있던 사원이 점차 실체를 드러내는 것을 그려냈어. 파도치는 물결 위로 대사원의 지붕이 올라갔다 내려갔다 하면서 점점 솟구쳐 오르는 모습이지."

음악을 듣던 지선은 점점 대사원이 눈앞에 떠오르는 것 같다고 했다.

"그렇지! 마치 전설 속에서 사람들이 언젠가는 대사원이 떠오를 것으로 믿었던 것처럼 말이야. 하지만 드뷔시의 사원은 자신의 신비스러운 모습을 정말 잠깐만 보일 뿐 다시 서서히 바닷속으로 가라앉아 버리지."

지선은 왠지 이 곡을 들으니 모네의 〈루앙 대성당〉이 연상된다고 했다. 성당의 모습을 구체적으로 그렸다기보다 흐릿한 선과 색채만으로 표현된 모네의 그림이 드뷔시 음악과 잘 어울린다고 김 교수도 생각했다. 지선이 약을 먹고 잠자리에 드는 것까지 보고 김 교수는 집으로 돌아갈 채비를 했다.

퍼크의 춤 La danse de Puck

변덕스럽고 가볍게 Capricieux et léger

셰익스피어(William Shakespeare 1564~1616. 영국)의『한여름 밤의 꿈 A Midsummer Night's Dream』에는 여러 요정이 등장한다. 이 중에 오베론은 요정 나라의 왕으로, 왕비는 티타니아다. 그러나 이 둘은 만나기만 하면 서로 싸운다. 그 이유는 티타니아가 데리고 있던 한 소년 때문이었다. 소년이 마음에 든 왕은 왕비에게 자신의 시종으로 쓰도록 그 소년을 달라고 하였다. 그러나 왕비는 이를 거절하였다. 화가 난 오베론은 티타니아에게 복수를 하겠다고 결심한다. 그리고는 이 곡의 주인공인 요정 퍼크를 불러서 자신을 도울 것을 명령한다.

공기처럼 가벼운 몸을 가진 퍼크는 모든 이들에게 사랑받는 귀여운 요정이다. 하지만 사람들을 골탕 먹이는 엉뚱한 장난꾸러기이기도 하다. 목장에 있는 젖소의 젖을 몽땅 짜 버리기도 하고, 맷돌이 저절로 돌게 해서 여자들을 놀라게 하고, 맥주 컵에 뛰어들어서 맥주 거품을 덮어

씌우는 등, 온갖 장난이 취미인 악동이다.

복수의 의지에 불탄 오베론은 장난꾸러기 퍼크에게 '사랑의 꽃'을 가져 오도록 명령한다. 이 꽃은 여느 꽃과는 달리 신비한 힘을 가진 꽃이다. 그 꽃의 즙을 짜서 잠자는 사람의 눈꺼풀에 바르면 그 사람이 눈을 뜬 뒤에 가 장 처음 보는 사람을 열렬히 사랑하게 만드는 힘을 가진 꽃이다. 오베론은 왕비가 잠들기를 기다렸다가 이 꽃 즙을 왕비의 눈에 발랐다. 잠에서 깨어 난 왕비는 당나귀 머리를 한 바보를 처음으로 보게 되고 무작정 사랑에 빠 지게 되었다. 오베론은 왕비를 한참이나 놀린 후에 제안했다. 왕비가 데리 고 있는 소년을 자신에게 주면 마법을 풀어주겠다고 한 것이다. 하는 수 없 이 왕비는 허락하게 된다. 오랫동안 원하던 소년을 얻은 왕은 티타니아를 마법에서 풀어주었고, 왕과 왕비는 화해하고 사이좋게 살게 되었다.

김 교수의 이야기를 재미있게 듣던 지선은 드뷔시가 이 곡을 작곡하 게 된 계기가 궁금하다고 했다.

"드뷔시는 『뉴 템플 셰익스피어(New Temple Shakespeare)』라는 셰 익스피어 전집을 가지고 있었다고 해. 드뷔시가 소장했던 책에는 래컴 (Arthur Rackham 1867~1939. 영국)의 삽화가 곁들여져 있었단다. 래컴 은 당시 매우 유명한 삽화가였어. 다채로운 색상과 섬세한 표현으로 자 신만의 독특한 분위기를 가지고 있었지. 주로 요정이나 신화, 우화 등에 등장하는 캐릭터들을 즐겨 묘사했어. 래컴의 작품은 동화책을 읽는 어 린이들뿐 아니라 어른들에게도 인기가 있었어. 당시 많은 예술가들에게 영감의 원천이 되기도 했단다. 드뷔시도 래컴의 작품을 무척 좋아했는

데,『프렐류드 곡집』에서만도 네 곡이 래컴의 작품에서 영감을 받은 거라고 해."[1]

드뷔시는 다방면으로 굉장히 유식한 것 같다고 지선이 말했다. 그런 지선에게 김 교수는 "그러니까 드뷔시 음악을 이해하기 위해서는 우리도 유식해져야 할 필요가 있지"라고 웃으면서 말했다.

"그런데 드뷔시는 장난꾸러기 요정 퍼크를 어떻게 그렸어요?" 지선이 물었다.

"드뷔시는 이 곡에서 부점리듬을 굉장히 많이 사용하고 있단다. 드뷔시는 곡의 첫머리에 두 주인공의 주제를 제시하고 있어. 먼저 퍼크의 주제기 나오고, 이이시 지음부에서 오베론의 주제가 나와. 이 두 주제는 모두 부점리듬으로 되어 있어. 작고 가벼운 요정 퍼크의 주제는 두 음씩 묶여서 끊어지는 부점 음형을 사용하였고, p의 작은 음향으로 표현되었어. 그리고 요정의 왕 오베론은 퍼크의 주제와 대조되도록 했지. 퍼크의 주제처럼 부점형이지만 mf의 음향이야. 퍼크보다 더 큰 소리를 설정한 거지. 그리고 퍼크보다 긴 음가의 음표를 사용해서 오베론과 퍼크의 서로 다른 몸집과 성격을 암시했어."

지선이 곡의 첫 부분에 등장하는 퍼크와 오베론의 주제를 들어보고 정말 그렇다는 듯 고개를 끄덕이며 말했다. "작고 짧은 음들로 작고 가벼운 퍼크를 그렸고, 크고 긴 음가의 음들로 퍼크보다 크고 위엄 있는 왕을 암시한 거네요!"

1 프렐류드 1권 11번 <퍼크의 춤>, 프렐류드 2권 1번 <안개>, 프렐류드 2권 4번 <"요정은 예쁜 무희">,프렐류드 2권 8번 <옹딘>은 모두 래컴의 작품에서 영감을 받아 작곡한 것이다.

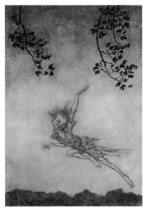

래컴, 퍼크

"그렇지! 짧게 끊어지는 퍼크의 부점 음형들은 마치 퍼크가 팔짝팔짝 뛰어가는 모습을 보는 듯해. 장난꾸러기 요정 퍼크가 오베론의 명령으로 '사랑의 꽃'을 찾으러 가면서 앞으로 벌어질 재미있는 장난에 즐거워하는 모습을 말이야. 드뷔시는 이 곡에서 부점뿐 아니라 트릴[2]이나 스타카토, 트레몰로[3]를 빈번하게 사용하고 있어. 가볍고 빠른 퍼크의 몸짓을 나타내기 위한 거지."

갑자기 지선이 일어나더니 퍼크의 리듬에 맞추어 팔짝팔짝 뛰었다. 그리고 둘은 웃음보를 터뜨렸다.

2 trill. 주로 2도 차이 나는 음을 매우 빨리 연주하는 것을 말한다. 예를 들면 '도-레-도-레'처럼 같은 패턴의 음을 매우 빨리 계속 연주하는 것이다. 긴 음가로 쓰인 음을 지속시키거나 장식적인 효과, 또는 곡에 활기를 불어넣기 위해 쓰인다.

3 tremolo. 음정 차이가 나는 음이나 화음을 빨리 규칙적으로 번갈아 가며 연타하는 것을 말한다. 트릴이 주로 2도 차이 나는 음들로 연주되는 반면에 트레몰로는 보통 2도 이상 차이 나는 음이나 화음들로 구성된다.

"드뷔시는 퍼크의 작고 가벼움을 나타내기 위해서 전체적인 음량을 p와 pp로 작게 설정했어. 그리고 때때로 급작스러운 강한 악센트를 사용해서 퍼크의 변덕스럽고 재빠른 움직임을 그리고 있지. 기나긴 한여름 밤은 마침내 오베론의 뿔나팔 소리로 끝나게 돼. 그리고 퍼크는 갑자기 휘리릭 날아가 버리고 말지. 마치 꿈처럼 말이야. 드뷔시는 이 마지막 부분에 '재빠르고 도망치듯이 rapide et fuyant'라는 지시어를 써놓았어."

무용을 전공한 지선은 마치 자신이 퍼크가 된 듯이 멀리 사라지는 몸동작을 그려보았다. 그 모습을 보며 김 교수는 말을 이었다.

"음악적 원근법이 여기서도 사용되고 있어. 드뷔시는 마지막 부분에 박지 변화를 통해서 점차 멀어지는 무대를 그리고 있거든. 두 번에 걸쳐서 '느려질 것(retenu)', '더욱 느려질 것(plus retenu)'이라는 지시어를 적어놓았어. 그러면서 퍼크의 몸짓과 오베론의 뿔나팔 소리가 점차 멀어짐을 암시한 거지. 마침내 퍼크는 순식간에 사라지게 돼. 마치 무대 위의 조명이 '꽉' 하고 꺼지듯이 말이야."

김 교수가 CD를 찾기 시작했다. 이윽고 김 교수는 멘델스존의 음반을 맨 꼭대기에서 찾아냈다.

"이 음악 알지? 멘델스존(Felix Mendelssohn 1809-1847. 독일)의 〈결혼행진곡〉이야. 보통 우리나라에서 하는 결혼식을 가보면 신부가 입장할 때에는 바그너의 오페라『로엔그린 Lohengrin』에 나오는 〈혼례의 합창〉이 연주되고, 결혼식이 끝나고 신랑 신부가 행진할 때에는 멘델스존의 이 곡이 연주되잖아. 멘델스존의 〈결혼행진곡〉은 셰익스피어의『한

여름 밤의 꿈』 상연 때 사용하기 위한 연극 음악이었어. 퍼크의 장난으로 두 쌍의 연인들이 여러 가지 사건에 휘말리잖아. 드디어 원래 사랑하던 제 짝을 찾아 결혼하는 장면에서 연주되었던 곡이야.”

지선은 자신의 결혼식에서는 바그너의 〈혼례의 합창〉을 사용하고 싶지 않다고 했다. 김 교수가 이유를 물으니 비극으로 끝난 작품이기 때문이라며 멋쩍게 웃었다.

“윌리엄 블레이크(William Blake 1757-1827. 영국)라는 영국 시인이 있어. 시인이면서 동시에 화가였지. 블레이크는 자신의 작품에 대부분 직접 삽화를 그려 넣었어. 주로 풍부한 상상력에 기초한 환상적인 소재들을 즐겨 사용했지. 그의 작품 중에 셰익스피어의『한여름 밤의 꿈』을 소재로 한 작품이 있어. 오베론과 티타니아와 퍼크가 춤을 추고 있는 것을 그린 그림이야.”

블레이크의 그림을 본 지선은 이 그림에서는 퍼크의 가벼움이 드뷔시의 음악만큼 느껴지지 않는다고 말했다. 내심 같은 생각을 하고 있던 김 교수는 지선이 점차 드뷔시 음악에 빠져드는 것을 알아챘다. 사실 드뷔시 음악은 지선처럼 처음에는 뭐가 뭔지 종잡을 수 없어 하기 일쑤다. 하지만 드뷔시 음악의 감상법을 알고 나면 그 지적인 선율과 섬세함, 때때로 번뜩

블레이크, 요정들과 춤추는 오베론과 티타니아와 퍼크

이는 세련된 유머 등으로 인해 그 매력에 푹 빠지게 되는 것도 사실이다.

민스트럴 Minstrels

절제해서 Modéré

　퇴근길에 김 교수는 지선의 스튜디오에 들렀다. 같이 저녁이나 먹자고 전화를 한 터였다. 지선은 아직 수업 중이다. 이리저리 둘러보던 김 교수는 마침 재즈 CD가 눈에 띄길래 집어 들었다. 넓고 쾌적한 지선의 스튜디오 안에 찰리 파커의 색소폰 소리가 흐느끼듯 퍼진다. 찰리 파커는 비밥이라는 새로운 재즈를 창조하여 당시 재즈 뮤지션들 사이에서는 신으로 추앙될 정도였다. 그러나 술과 마약으로 몸이 망가져 35세라는 이른 나이에 생을 마감했다. 내친김에 김 교수는 지선을 기다리는 동안 파커의 일생을 그린 〈버드〉라는 영화를 보기로 했다. 영화가 시작된 지 20분쯤 됐을까 지선이 수업을 마치고 나왔다. 둘은 근처 닭갈비집으로 향했다. 세계적인 레스토랑 안내서에 실렸다는 이야기를 듣고 한번 가보기로 한 것이다. 꽤 이른 시간인데도 식당 안은 벌써 손님들로 꽉 차 있었다. 운 좋게 자리를 잡고 두 사람은 닭갈비와 메밀 전병을 주문했다.

"언니, 그동안 진도가 꽤 나갔어요." 지선이 즐거운 듯이 말했다.

"어떤 진도?" 김 교수의 물음에 드뷔시『프렐류드 곡집』1권이 이제 마지막 한 곡만 남았다고 지선이 대답했다.

"그렇군. 오늘 그럼 책거리를 해야겠는데!" 김 교수도 기분 좋게 대답했다.

『프렐류드 곡집』1권의 마지막 곡은 〈민스트럴〉이다. 민스트럴이란 원래 중세에 활약한 음유시인을 말하지만,『프렐류드 곡집』의 마지막을 장식하는 이 곡에서는 19세기 초부터 미국에서 유행했던 새로운 쇼의 형식을 뜻한다.

"중세 민스트럴은 어떤 사람들이었어요?" 지선이 물었다.

"'민스트럴'이란 말은 라틴어의 미니스트렐루스(ministrellus)에서 나온 말이야. '봉사하는 사람'이라는 뜻이지. 처음에는 중세 음유시인을 뜻하는 말이었는데, 점차 음악가나 가수, 시인, 대중연예인들까지도 민스트럴이라 부르게 됐어."

"중세 음유시인들은 어떤 활동을 했는데요?"

"중세 시대의 예능인이라고나 할까? 음유시인들은 자신의 시를 낭송하면서 노래를 부르고 짧은 연극을 공연하기도 했지. 이들은 중세 시대 음악 발전과 전파에 큰 영향을 끼친 사람들이었어. 그뿐만 아니라 각 지방과 나라를 돌아다니면서 소식을 전하는 일도 했단다. 음유시인들은 지방마다 부르는 이름이 달랐어. 예를 들면 남부 프랑스에서 주로 활약하던 음유시인들을 '트루바두르'라 불렀고, 북부 프랑스 지역은 '트루베르', 독일에서는 '민네징거'나 '마이스터징거'라고 불렀지."

"각 지방을 돌아다니면서 활동을 했으니까 음악의 전파에 큰 영향을 끼친 것은 이해가 가요. 그런데 중세 음악의 발전에는 어떤 영향을 끼쳤지요?" 지선이 물었다.

"그걸 알기 위해서는 중세 시대의 특수한 상황을 먼저 이해해야 해. 중세 시대는 모든 것이 신이 중심이 되는 시대였어. 인간의 활동은 모두 신을 위한 것이어야 했지. 음악도 예외는 아니었단다. 원칙적으로 음악은 인간의 즐거움을 위해 존재하는 것이 아니라, 신을 경배하고 신에게 영광을 돌리기 위한 것이었어. 따라서 중세 시대의 음악은 교회가 이끌었지. 즉, 중세의 공식적인 음악은 교회음악이야. 그런데 교회음악은 기본적으로 노래로만 이루어졌단다. 악기연주는 원칙적으로 금지된 거지. 가사가 없는 기악음악은 무엇을 말하는지 그 뜻이 명확하지 않잖아. 그래서 기악음악을 '악마의 음악'이라고까지 하면서 배척했단다. 하지만 교회 밖을 벗어나면 상황은 달라졌지. 사람들은 즐겁게 춤을 추거나 노래할 때 교회와는 다른 음악을 했어. 보다 더 감정 표현이 자유롭고 즐거운 음악이었지. 이렇게 교회음악과 구분되던 음악을 세속음악이라고 불러. 음유시인들은 바로 세속음악을 하는 사람들이었단다."

중세에는 가사가 있는 음악만이 진정한 음악이었다는 말에 지선이 뜻밖이라는 듯한 표정을 지으며 물었다. "음유시인은 어떤 사람들이었어요?"

"음유시인은 비교적 신분이 높은 사람들이었어. 중세의 기사계급들 중에도 음유시인이 있었거든. 이들은 주로 작사나 작곡, 시 낭송을 했어. 하지만 기악반주는 종글뢰르(jongleur)라는 사람들에게 맡기는 경우가

대부분이었단다."

"음유시인과 종글뢰르는 다른 사람들이었어요?" 지선이 물었다.

"예전 우리나라의 남사당패와 비슷하다고나 할까. 종글뢰르는 마을과 마을을 떠돌면서 묘기도 부리고, 악기연주도 하고, 춤도 추는 재주꾼들이었어. 이들은 교회에서 예배보는 것도 금지될 정도로 사회적으로 천대받던 집단이었단다. 당시 악마의 음악으로 여겨지던 기악음악은 겉으로 드러내놓고 좋아할 수 없는 음악이었다고 했잖아. 그래서 기악음악은 주로 비천한 신분이었던 종글뢰르들이 도맡았지. 하지만 바로 이들에 의해 중세 시대 세속음악은 발전되고 전파될 수 있었던 거야. 교회음악에 비해 세속음악은 덜 중요하게 취급되었기 때문에 세속음악은 문헌으로 남아 있는 경우가 극히 드물거든. 그런데 음유시인과 종글뢰르들에 의해서 세속음악의 레퍼토리가 구전되고 전파될 수 있었단다."

"그러니까 그 시대에는 교회음악만이 대접을 받았군요." 지선이 고개를 끄덕이며 말했다.

"겉으로만 그랬지! 진정한 음악은 교회음악이고 기악음악은 천대받았다고 했지만, 그건 겉모습뿐이었어. 사실 귀족들이나 심지어 성직자들까지도 종글뢰르의 공연을 즐겨 봤거든. 이중적 태도를 보였던 거지. 마음에 드는 종글뢰르를 자신의 전속 악사로 삼는 경우도 생겼단다. 그러면서 경제적인 뒷받침은 물론이고 신분도 보장해 주었던 거야. 이처럼 신분이 격상된 종글뢰르들을 민스트럴이라고 불렀단다."

지선이 흥미롭다는 듯이 말했다. "그러니까 민스트럴은 쉽게 말해서 출세한 종글뢰르를 말하는 거군요."

"맞아, 그런데 드뷔시 곡에서 나오는 민스트럴은 의미가 달라."

팬 위에 놓인 닭갈비가 눌어붙지 않도록 지선이 열심히 뒤집고 있다. 사장님 말씀에 의하면 잘 뒤집어주는 것이 매우 중요하단다. 야채가 먹음직스럽게 큼지막하게 썰어져 있고 밑반찬도 깔끔해 보여서 일단은 마음에 들었다.

"좀 전에 드뷔시가 작곡한 민스트럴은 미국에서 유행했던 새로운 쇼의 형식이라고 했지요?" 지선이 김 교수에게 닭갈비를 덜어주며 물었다.

"그렇지. 주로 흑인 노예들과 일하던 백인 노동자 계층을 대상으로 한 쇼였어. 코미디풍의 쇼지. 민스트럴쇼의 출연진은 백인이었어. 백인들이 마치 흑인처럼 검게 분장하고 흑인 옷을 입고 나와 춤을 추고 노래를 불렀어. 이 쇼에서 연주되던 음악은 나중에 재즈가 탄생하는 데 결정적인 역할을 하게 된단다."[1]

지선이 닭갈비가 맛있다고 탄성을 지르며 물었다. "민스트럴쇼에서는 어떤 음악을 연주했는데요?"

"백인의 악기와 흑인의 리듬이 만났다고 할까. 흑인들은 백인의 음악을 자신들만의 독특한 리듬과 섞어서 연주했어. 그러면서 랙타임이란 음악이 생겼단다. 랙타임이란 기존과 다른 새로운 리듬 연주 스타일을 말하는데 당김음(Syncopation)이 많이 쓰이는 음악이야."

"당김음이 뭐지요?" 지선이 열심히 닭갈비를 뒤집으며 물었다. 지선

1 『김 교수의 예술 수업』(김석란, 올림). 5장 참조

덕분에 아주 먹음직스럽게 잘 볶아지는 것 같다.

"음… 당김음은 강박과 약박이 바뀌는 리듬을 말해. 어떻게 설명을 할까…" 당김음을 쉽게 설명할 방법을 고민하던 김 교수는 잠시 후 말을 이었다.

"음악 시간에 2/4박자는 강-약이라고 배웠지? 3/4박자는 강-약-약이고. 이렇게 규칙적으로 들어가는 강박의 위치가 바뀌는 경우가 생기는 거야. 쉼표가 온다거나 앞 마디의 음이 다음 마디로 연결되어 있을 때 주로 나타나는 현상이지. '쿵''짝'을 넣어서 생각해 보자. '쿵'은 강박이라 하고 '짝'은 약박이라고 생각해 봐. 원래는 '쿵-짝, 쿵-짝' 해야 하는데, 두 번째 '쿵'에 쉼표기 있어서 쉰다고 기정하자. 그러면 '쿵-짝, 쉬고-쿵'이 되는 거야. 원래 '쿵'이 되어야 할 자리에 쉼표가 있으니까 그 '쿵'이 다음 박으로 넘어가는 거지. 이렇게 강약의 관계가 뒤바뀌는 것을 당김음이라고 해. 당김음을 사용하면 규칙적인 리듬에서 벗어나게 되니까 음악에 다양성과 활기를 불어넣어 주게 돼. 이런 당김음을 주로 사용하던 랙타임은 방금 말했듯이 재즈의 탄생에 결정적인 역할을 했단다."

열심히 이야기하며 먹다 보니 어느새 식당 안은 사람들로 꽉 차 있고 밖에는 자리가 나기를 기다리는 줄이 길게 늘어서 있다. 김 교수와 지선은 다른 사람들을 위해 자리를 정리하고 밖으로 나왔다. 어두워진 하늘이 요즘 보기 드물게 예쁜 파란색으로 물들어 있었다. 골목을 걸어 나오니 기찻길이 지나가는 옆으로 작은 찻집이 있었다. 둘은 그곳에서 차 한 잔을 마시며 계속 이야기를 나누기로 했다.

"드뷔시의 〈민스트럴〉은 그럼 재즈적인 요소가 들어 있겠네요?" 지선이 국화차를 주문하며 말했다. 김 교수는 커피를 시켰다.

"그렇지. 당김음이 많이 쓰인 곡이란다."

"그런데 드뷔시는 왜 재즈적인 요소를 자신의 음악에 사용한 거지요?" 지선이 물었다.

"당시 예술가들은 전통에서 벗어나 새로운 것을 찾는 데 전력을 다하고 있었잖아. 인상주의 음악도 그렇게 탄생한 거고. 그런 그들에게 재즈는 완전히 새로운 리듬이었거든. 그래서 드뷔시뿐만 아니라 당시 많은 음악가들이 재즈를 음악에 끌어 왔지. 당시 파리에는 미국에서 건너온 흑인 음악가들이 많았어. 그들은 인종차별이 그래도 조금 덜한 유럽으로 피난 온 거지. 그러면서 이들이 연주하는 아메리카식 카페가 새로운 유행이 됐어. 당시 예술가들의 집합지였던 '물랭루주'나 '검은 고양이' 같은 카바레들이 생긴 것도 이즈음이지. 이런 카바레에서 캉캉 춤이 등장했고, 여자들도 자유롭게 카바레를 드나들며 자유연애를 하기 시작했어. 드뷔시의 〈민스트럴〉은 바로 이런 당시의 재즈카페의 풍경을 음악으로 그린 거란다."

"당김음 리듬이 많이 쓰인 것 외에 또 어떤 방식으로 재즈카페의 풍경을 그려냈어요?" 국화차를 따르며 지선이 말했다. 향긋한 국화 냄새가 피어올라 기분이 상쾌하다.

"이 곡은 재즈 빅밴드를 구성하는 여러 악기들의 소리를 묘사하고 있

단다. 첫 부분은 콘트라베이스가 피치카토[2]로 연주되는 거야. 이어서 트럼펫이 큰 소리를 내뿜기도 하고, 드럼이 솔로를 맡기도 하지. 이 모든 것들이 당김음 리듬을 타고 흐르면서 다양한 리듬과 소리를 느끼는 즐거움을 선사하지. 흑인들이 특유의 스윙감을 가지고 흔들흔들 몸을 흔들면서 연주하는 모습이 눈에 선하게 그려지는 곡이란다."

지선은 이어폰을 끼고 곡을 찾아 들어보더니 말을 이었다.

"이 곡이 재즈 밴드 연주를 그린 것이라는 걸 모르고 들었더라면 무슨 소리인지 잘 알 수 없었을 거예요. 지금 들리는 것이 어떤 악기일까를 생각하고, 음악이 연주되는 뮤직홀 분위기를 상상하면서 들으니까 정말 그곳에 있는 듯한 착각에 빠질 것 같아요."

"이 프렐류드는 정말이지 걱정이라고는 하나도 찾아볼 수 없는 유쾌하고 유머러스한 곡이야. 드뷔시는 시작부터 그 점을 강조했지. 예민하지만 유머를 가지고(nerveux et avec humour) 연주하라거나 놀리면서(moquer) 하라고 지시어를 적어놓았거든."

김 교수의 말에 지선이 정말 그렇다는 듯 고개를 끄덕였다.

"드뷔시가 활동하던 시기에 '물랭루주'나 '검은 고양이' 같은 카바레들이 유행의 중심지가 되었다고 했잖아. 화가들도 이런 카바레 분위기를 화폭에 담기를 즐겼지. 특히 로트레크(Henri De Toulouse-Lautrec 1864-1901. 프랑스)는 파리의 화려한 밤과 물랭루주의 여인들을 그리면

2 pizzicato. 보통 활을 그어 연주하는 현악기를 활 대신 손가락으로 뜯어서 연주하는 방법이다.

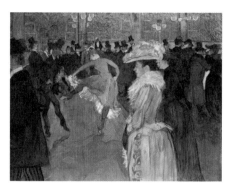
로트레크, 물랭루주에서의 춤

서 몽마르트르의 유명인사가 되었단다."

지선은 로트레크가 밤의 여인들을 즐겨 그린 까닭을 물었다.

"로트레크는 명성 높은 백작의 아들로 태어났지만 유전적인 문제 때문에 키가 크지 않는 소인증을 앓았어. 그는 불구인 자신의 모습을 보고 실망하는 아버지에게 큰 상처를 입었지. 그런 아버지에 대한 반항으로 소외계층이었던 카바레의 무용수와 가수, 매춘부들에게 연민과 위로를 느꼈는지도 몰라. 그는 물랭루주의 포스터를 그려서 생계를 이어가기도 했고, 무용수와 가수들을 모델로 많은 그림을 남겼어. 로트레크의 그림으로 당시 파리의 카페 문화를 오늘날 우리도 생생하게 느낄 수 있는 거지."

처음에는 드뷔시 음악을 들으면서 막막하기만 했는데, 이제 조금씩 드뷔시 음악을 듣는 방법을 알게 된 것 같다고 지선은 좋아했다. 하지만 아직도 열심히 집중해야 이해가 가는 것도 사실이라고도 했다. 그런 지선에게 김 교수는 자꾸 듣다 보면 편하게 들릴 날이 올 거라고 말해 주었다. 예술은 약간의 지식과 반복된 경험이 도움이 될 때가 많다는 말을 다시 한번 강조하였다.

헤어지면서 지선은 프렐류드 2권에 대해서도 기대하고 있다고 웃으

며 말을 꺼냈다. 김 교수는 어차피 각오한 바였다고 같이 웃으며 대답
했다.

IV

예술 종합 상자

-드뷔시 프렐류드 2

안개 Brouillards

절제해서 Modéré

　　오랜만의 기차여행이다. 며칠 전 친구가 봄꽃 사진을 보내왔다. 남쪽에는 벌써 꽃이 피었다고 꽃구경 오라는 초대장이었다. 김 교수와 지선은 그 핑계로 모처럼 시간을 내기로 한 것이다. 그래 봤자 두 시간 남짓한 거리지만 여행이라는 설렘이 두 사람을 기분 좋게 한다. 기차 안에서 이 이야기 저 이야기로 수다를 떨다 지선이 드뷔시 이야기를 꺼냈다. 그러고 보니 지선을 본 지 꽤 오랜만이다. 그동안 지선은 드뷔시 음악을 열심히 들었다고 했다. 들으면 들을수록 음악의 이미지가 점점 선명하게 다가왔다고도 했다. 그런 지선에게 김 교수가 그림 하나를 인터넷에서 찾아 보여주었다.

　　"모네 그림 같은데요?" 지선은 그림을 보고 말했다.
　　"모네의 〈안개 속의 베테이유〉라는 작품이야. 모네의 작품은 세 시기

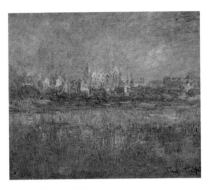
모네, 안개 속의 베테이유

로 나누어 볼 수 있어. 첫 번째 시기는 아르장퇴유(Argenteuil)에 머물던 시기야. 파리 북서쪽 외곽에 위치한 조그만 도시지. 센강을 끼고 있는 아름다운 전원 마을이었어. 모네는 이곳에 약 5년간 머물면서 계절마다 변하는 센강의 주변 풍경을 그리며 본격적인 인상주의 양식을 개척해 냈지. 〈아르장퇴유의 개양귀비가 핀 들판〉, 〈아르장퇴유의 가을〉, 〈아르장퇴유의 눈 풍경〉 등 걸작들이 쏟아진 시기란다. 이 시기는 모네가 인상주의를 이끄는 대표적인 화가로서 명성을 얻으면서 어느 정도 경제적으로도 안정된 삶을 누리던 시기였어."

"모네는 왜 아르장퇴유를 떠나게 되었지요?" 지선이 물었다.

"경제적으로 어려워졌기 때문이야. 부유한 미술품 수집가이자 모네의 중요한 후원자였던 에르네스트 오슈데(Ernest Hoschedé)가 갑자기 파산해 버렸거든. 더구나 파산한 오슈데가 사라져버린 후 오갈 데가 없어진 오슈데의 아내 알리스(Alice Hoschedé)가 여섯 명의 아이들을 데리고 모네에게 찾아왔어. 경제적으로 쪼들리게 된 모네는 아르장퇴유보다 파리에서 약 60km 더 떨어진 시골로 이사하게 돼. 바로 이 그림이 그려진 베테이유라는 곳이야. 이곳에서 모네는 센강이 굽이치는 마을 풍경과 교회 등 많은 작품을 남겼어."

지선은 그렇게 어려운 상황에서도 그림에 대한 열정을 놓지 않았던 모네에게 감탄하면서 다음 이야기를 재촉했다.

"모네는 부인인 카미유가 세상을 뜬 후에 알리스와 결혼하게 되지. 그리고 알리스와 6명의 아이들, 그리고 자신의 아이 2명과 함께 마지막 안식처인 지베르니에 정착했어. 지베르니는 파리 북서쪽으로 약 75km 정도 떨어진 곳인데, 지금은 모네의 집으로 유명한 관광지가 되었어."

김 교수는 유학시절 가봤던 지베르니에 대한 기억을 떠올렸다. 한참 드뷔시 음악을 이해하려고 고민하던 시절이었다. 혹시나 어떤 실마리가 떠오를 수 있지 않을까 하는 생각으로 지베르니를 방문했었다. 그림에서 보던 수련이 가득한 연못과 다리를 실제로 보는 신기함도 컸지만, 무엇보다 김 교수를 사로잡은 것은 정원이었다. 한여름 뜨거운 햇살 아래 놓인 정원은 사람의 손이 간 듯 안 간 듯 그냥 자연 그 자체로 다가왔다. 그러면서도 눈에 보이지 않는 어떤 일관된 흐름을 느끼면서 김 교수는 자신의 음악에 대해 많은 생각을 하게 되었던 잊을 수 없는 장소이다.

"알리스의 딸 중에 블랑슈는 나중에 모네의 아들과 결혼했어. 모네의 의붓딸이자 며느리가 된 거지. 블랑슈는 남편이 죽자 모네의 조수가 되어서 지베르니를 지켰어. 백내장으로 시력을 잃어 가는 모네를 격려해서 그림을 그리도록 했을 뿐 아니라, 모네가 사망한 후에도 죽을 때까지 지베르니를 관리했단다."

김 교수는 지베르니에 꼭 다시 한번 가보고 싶다고 말했다. 지선도 고개를 끄덕이며 같이 가자고 하였다.

"인상주의 화가들에게 안개는 매우 매력적인 소재였지. 모네는 〈런

던, 안개 속에 비치는 햇살 아래 국회의사당〉이나 〈건초더미, 옅은 안개 속의 태양〉 등 안개를 소재로 해서 많은 그림을 그렸어. 그중에서도 드 뷔시는 〈안개 속의 베테이유〉를 가장 좋아했다고 해. 힘든 시기임에도 불구하고 훌륭한 작품들을 많이 남긴 모네에 대한 존경심일 수도 있지."

김 교수의 말에 지선은 베테이유에서 모네가 어떤 힘든 일을 겪었는 지 물었다.

"모네는 극심한 경제난 때문에 베테이유로 이사를 했다고 했잖아. 더구나 모네는 베테이유에서 사랑하는 아내 카미유를 잃었지. 이곳에서 카미유는 둘째 아들을 낳고 32세라는 젊은 나이에 세상을 떠났어. 카미유는 모네의 연인이자 아내이고, 수많은 모네 그림의 모델이었단다. 카미유가 등장하는 그림이 50점이 넘지. 〈양산을 든 여인〉은 모네 그림 중에서도 대중적으로 가장 잘 알려진 작품이잖아. 이 그림의 모델이 바로 카미유와 큰아들 장이란다."

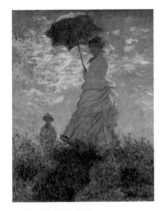
모네, 양산을 든 여인

모네, 임종을 맞은 카미유

지선도 카미유가 등장하는 그림을 자주 본 듯하다고 하면서 그렇게 빨리 세상을 떠났는지는 몰랐다고 말했다.

"모네는 카미유가 죽는 순간을 그림으로 남겼단다. 〈임종을 맞은 카미유〉는 카미유가 숨을 거두는 순간을 화폭에 담은 건데, 당시 사람들로부터 비난을 받기도 했지. 어떻게 죽어가는 사람을 앞에 두고 그림을 그릴 생각을 할 수 있느냐는 거였어. 모네는 사람이 죽어가면서 시시각각 달라지는 얼굴색의 변화를 본능적으로 추적하고 있었다고 나중에 고백했어. 슬픔보다도 화가의 본능이 먼저 떠올랐던 거지."

그래도 그렇지, 어떻게 사랑하는 아내가 죽어가는데 그림을 그릴 생각을 하느냐며 지선이 입을 삐죽거렸다. 김 교수는 귤을 하나 까서 지선에게 건네며 예술가를 일반인의 잣대로만 생각할 수는 없다고 달래주었다.

"저번에 〈퍼크의 춤〉 이야기할 때 래컴에 대해서 말한 적 있지? 유명한 삽화가였다고 말이야. 래컴의 그림 대다수는 어린이들을 위한 것이었지만 어른들도 좋아했다고 했잖아. 드뷔시도 그중 한 명이었어. 래컴은 주로 동화 속의 난장이나 요정, 거인들을 괴기하고 환상적으로 그렸지. 〈잭과 콩나무〉, 〈개구리 왕자〉, 〈눈의 여왕〉 등 많은 동화 속 주인공들이 래컴의 손으로 모습을 드러냈단다. 래컴의 그림 중에 〈안개〉라는 그림이 있어. 이 그림 뒷면에는 래컴이 직접 남긴 글이 적혀 있어. 친구가 파티에 초대했는데 안개 때문에 꼼짝을 할 수 없다고 말이야. 초대에 응하지 못한 미안함과 아쉬운 마음을 그림으로 남긴 거지. 드뷔시의 〈안개〉는 모네의 그림과 래컴의 그림에서 영감을 얻어 탄생한 거야."

래컴, 안개

래컴의 그림을 보던 지선은 모네의 안개보다 좀 더 환상적이면서도 두려운 느낌이 든다고 말했다.

"안개는 우리에게 어떤 느낌을 줄까?"

"음… 앞이 잘 안 보이니까 조금 두려움도 있을 거고, 또 거리 감각도 없을 것 같은데요" 지선의 말에 김 교수가 고개를 끄덕였다.

"맞아, 드뷔시는 네가 말한 것처럼 안개 속에서 느끼게 되는 상실된 거리 감각, 두려움, 그리고 안개 속에서 저 멀리 보이는 불빛 등을 그리고자 했어. 형체 없는 안개가 가져오는 공허한 감각을 음악으로 나타낸 거지."

창밖은 눈이 오려는 듯 잔뜩 흐려 있었다. 안개를 이야기하려니까 날씨도 받쳐준다면서 지선이 웃었다.

"안개는 무언가 꿈속에 있는 듯한 비현실감을 불러일으키잖아. 드뷔시는 이런 모호하고 비현실적인 안개 속 분위기를 나타내기 위해서 정말 획기적인 방법을 사용했단다."

김 교수의 말에 지선의 눈이 반짝였다. 어떤 방법을 사용했길래 획기적이라고 할까 하는 궁금증이 얼굴에 쓰였다.

"드뷔시는 주요 부분에 왼손은 흰건반을, 오른손은 검은건반만을 사용하도록 했단다. 저번에 드뷔시의 화성에 대해 말해 준 적 있지? 화성을 화가들의 물감처럼 취급했기 때문에 전통적인 화성법칙에서 벗어났

다고 말이야. 따라서 장단조 개념에서부터도 멀어지게 되었지. 이 곡은 왼손과 오른손을 각각 흰건반과 검은건반만을 누르도록 함으로써 장단조 개념에서 멀어진 정도가 아니라, 아예 이 곡이 장조인지 단조인지조차 짐작할 수 없게끔 되었단다. 전통적인 조성음악에서는 상상도 못 할 일이지. 드뷔시는 이렇게 확실한 조성감을 피함으로써 공허하면서도 환상적인 분위기를 성공적으로 암시했지.”

지선은 〈아마빛 머리의 소녀〉에서 주제 선율이 검은건반으로만 이루어졌던 것을 기억해 냈다. 그 선율처럼 이 곡도 낯선 분위기가 느껴진다고 말했다.

“음악으로 그림을 그리려 했던 드뷔시에게는 선율보다는 화성이 더 중요했다고 했지? 이 곡도 바로 그래. 보통 음악에서처럼 선율이 발전하고 반복하는 과정을 거치는 게 아니라 단편적인 선율이 짧게 등장할 뿐이지. 네가 잘 아는 노래를 하나 생각해 봐. 대부분의 노래는 선율이 등장하고(A), 그 선율이 발전해서 새로운 요소가 나오고(B), 다시 앞부분의 선율이 재등장(A 또는 A′)하면서 끝나는 형식을 취하거든.”

김 교수의 말에 지선이 ‘깊은 산 속 옹달샘’을 흥얼거려보더니 맞다고 고개를 끄덕였다.

“그런데 드뷔시의 단편적인 선율들은 어떻게 발전할지 모른 채 곡 여기저기에 흩어져 있어. 바로 안개 속에서 거리감과 방향을 잃고 헤매는 이미지를 암시하기 위한 거지. 이것은 저번에 말한 것처럼 인상주의 화가들의 점묘화 기법을 음악에 적용한 좋은 예지”

잔뜩 찌푸려 있던 하늘이 드디어 가느다란 빗방울을 뿌리기 시작했다. 눈이 아니라서 조금 아쉽다고 지선이 말했다.

"드뷔시 음악 중에는 물과 비를 묘사한 것이 많다고 얘기한 적 있지? 〈물의 반영〉이라든가 〈비 오는 정원〉같은 곡 말이야. 그런데 안개는 작은 물방울들이 대기 중에 떠 있는 거잖아. 드뷔시는 이걸 어떻게 음악으로 그렸을까?"

김 교수의 말에 지선이 궁금하다는 얼굴을 했다.

"안개를 형성하는 물방울 입자와 비나 호수의 물방울 입자는 분명 다르잖아. 드뷔시는 그 차이를 이 곡에서 표현하고 있단다. 안개의 작은 물방울 입자를 나타내기 위해서 전체적으로 테누토 스타카토를 사용했지. 스타카토는 음을 길게 늘이는 게 아니라 짧게 끊어서 연주하는 주법이야. 테누토 스타카토는 일반적인 스타카토보다는 좀 더 길게 연주하라는 거고. 따라서 테누토 스타카토는 음이 연결되지는 않지만 그렇다고 스타카토처럼 짧게 끊어지는 것도 아닌 거지. 드뷔시는 이처럼 테누토 스타카토를 사용해서 빗방울과는 다른 부드러운 안개 속 물방울의 촉감을 표현한 거란다."

기차 안에서의 시간은 참 빨리 갔다. 지선과 이야기를 하다 보니 어느새 내릴 역이 다음으로 다가와 있었다. 창밖을 보니 안개 같은 비가 대기를 채우고 있었다.

고엽 Feuilles mortes
느리고 우울하게 Lent et mélancolique

김 교수의 어머니는 요리를 참 잘하셨다. 명절이 되면 온갖 전은 물론이고 식혜와 수정과, 인절미를 만들고 땅콩이나 잣 등으로 강정을 만들어내셨다. 아버지를 비롯한 온 집안 식구들이 어머니를 도우며 떠들썩한 명절을 보내곤 했었다. 지금은 돌아가셔서 어머니가 해주는 음식을 먹을 수 없지만, 가끔 김 교수는 어릴 적 어깨너머로 보았던 기억을 되살려 어머니의 단골 메뉴를 흉내 내본다. 오늘은 그중에서 파전을 해보기로 했다. 어머니의 파전은 보통 파전과 달리 찹쌀가루 반죽을 사용한다. 기름을 두른 팬에 씻어서 물기를 뺀 쪽파를 가지런히 놓는다. 그 위로 온갖 해물을 얹는다. 마지막으로 찹쌀가루 풀을 한 번 더 부어주면 된다. 어머니는 반죽에 고춧가루를 약간 넣어 불그스름한 색을 내곤 하셨다. 찹쌀풀 반죽이라 뒤집을 때가 어렵다. 김 교수는 모험을 하지 않고 안전하게 접시를 사용해서 뒤집기로 했다. 마침 지선이 얼굴에 함박웃음을

지으며 들어왔다.

"언니, 오늘은 어떤 음악을 들려주실 거예요?" 둘이서 큼지막한 파전을 두 장이나 해치우고 난 뒤 지선이 물었다. 금강산도 식후경이란 말이 참 명언이라는 생각이 들었다.

"오늘은 『프렐류드 곡집』 2권의 두 번째 곡인 〈고엽〉을 들을 차례군."

"아, 가을이군요! 그럼 드뷔시는 이번에 가을 풍경화를 그린 건가요?" 지선이 물었다.

"드뷔시는 이 곡으로 가을 풍경화를 그렸을 뿐 아니라 시도 썼지. 무레이(Gabriel Mourey 1865-1943. 프랑스)라는 시인이 있어. 드뷔시는 말라르메나 베를렌 등 많은 시인과 절친한 사이였다고 했잖아. 무레이와도 우정을 주고받았단다. 무레이는 시인일 뿐 아니라 소설, 극작, 예술 비평 등 다양한 분야에서 명성을 얻었던 작가야. 1889년에 만난 이후 드뷔시와 무레이는 서로의 예술세계에 직접적으로 깊은 영향을 주고받았지. 드뷔시가 그의 시를 읽고 음악을 작곡하였다면, 무레이는 드뷔시의 영향을 받아 자신의 시에 음악적인 형식을 도입했거든. 드뷔시는 무레이의 작품으로 많은 곡을 작곡했는데, 그중에서 가장 널리 알려진 곡이 〈시링크스 Syrinx(1913)〉라는 플루트 독주곡이야. 무레이의 시극인 〈프시케 Psyché〉를 위해 작곡된 거지. 〈시링크스〉는 원래 제목이 〈판의 피리 Flûte de Pan〉였어. '판'은 다른 말로 '폰'으로도 불려. 반은 사람이고 반은 짐승의 모습을 하고 있지. 뭐 생각나는 거 없어?"

김 교수의 물음에 지선은 말라르메의 시에 음악을 붙인 드뷔시의 〈목

신의 오후〉가 바로 판 이야기 아니냐고 말했다.

"맞아! 판은 항상 피리를 불고 다녔다고 했지. 그런데 판이 항상 피리를 부는 이유를 아니?"

김 교수의 물음에 지선은 잘 모르겠다고 대답했다.

"판은 모습도 괴물 같았지만 성격도 아주 안 좋았어. 변덕스러운 성격에다 걸핏하면 화를 냈다고 해. 특히 낮잠을 방해하는 것은 아주 위험한 일이었다고 하지."

지선은 〈목신의 오후〉가 바로 낮잠을 자면서 비몽사몽 하는 것을 그린 것 아니냐며 웃었다.

"하하하… 맞아. 판은 게다가 여자를 너무 밝혔지. 하루는 숲속에서 아름다운 숲의 요정을 보게 돼. 판은 그 요정을 쫓아갔지. 요정은 괴물 같은 판이 무서워서 있는 힘을 다해 도망쳤어. 하지만 강이 가로막혀서 더는 도망칠 수 없게 되자 숲의 요정은 강의 요정에게 도움을 요청했어. 그 순간 숲의 요정은 갈대로 변해 버렸단다. 판이 아쉬워하면서 한숨을 내쉬고 돌아가려 하는데 그 갈대가 바람에 흔들리면서 너무나 아름다운 소리를 내는 거야. 판은 그 갈대로 피리를 만들고 그때부터 항상 지니고 다니게 되었어. 그리고 숲의 요정의 이름을 따서 그 피리를 시링크스라고 불렀단다. 드뷔시의 〈시링크스〉는 〈목신의 오후〉에 나오는 플루트 주제 선율과 더불어 목신을 그려낸 대표적인 곡이지. 또 플루트 연주자들에게 매우 사랑받는 곡이기도 해."

그리스 신화에 푹 빠져 있던 지선이 이윽고 드뷔시의 〈고엽〉과 무레

이의 시는 어떤 연관성이 있느냐고 물었다.

"드뷔시의 영향으로 무레이는 자신의 시에 음악적 형식을 사용했다고 했잖아.『흩어진 목소리 Voix éparses(1883)』는 대표적인 예라고 할 수 있어. 무레이의『흩어진 목소리』는 매우 음악적인 형식을 띠고 있단다. 시의 제목으로 음악용어를 사용했고, 또한 음악처럼 3악장 형식으로 나뉘어 있거든."

시를 어떻게 3악장으로 만들었는지 지선이 물었다.

"『흩어진 목소리』는 크게 3부분으로 되어 있단다. 첫 번째 부분은 〈아다지오 Adagios〉라는 제목이고, 두 번째 부분은 〈고엽 Feuilles mortes〉, 그리고 마지막 부분은 〈꿈꾸는 스케치 Croquis rêves〉로 되어 있지. 〈아다지오〉에는 모두 45편의 시들이 수록되어 있어. 이 시집에서 가장 많은 시들로 이루어진 부분이지. 〈고엽〉에는 10편의 시들이 들어 있고, 마지막 〈꿈꾸는 스케치〉는 모두 19편의 시로 이루어졌어. 그런데 '아다지오'라는 말 들어본 적 있어?"

김 교수의 물음에 지선은 음악용어 아니냐고 대답했다.

"맞아, 느리게 연주하라는 지시어이지. 좀 더 정확하게 말하자면 '편안하고 깊은 마음을 가지고' 연주하라는 뜻이야. 무레이는 시의 제목으로 〈아다지오〉라는 음악용어를 사용해서 45편의 시들의 느낌을 암시한 거란다. 그러나 이뿐이 아니야. 좀 전에 이 시는 음악처럼 3악장 형식으로 되어 있다고 했잖아. 무레이의『흩어진 목소리』의 1부 〈아다지오〉와 2부 〈고엽〉의 시들은 모두 진지하고 우울한 분위기의 시들이지. 그런데 3부 〈꿈꾸는 스케치〉는 이와는 대조적으로 이 시집 중 가장 밝은 분위기

의 시로 이루어졌어. 바로 음악의 악장 형식을 도입한 거야."

지선은 3부가 앞과 달리 밝은 분위기의 시로 이루어져 있는 것이 음악과 어떤 연관성이 있는지 물었다.

"기악곡은 보통 여러 악장으로 나누어져 있는 경우가 많잖아. 주로 3~4악장으로 이루어지지. 이때 가장 중요하게 취급되는 것이 1악장이고, 2악장은 조금 느린 박자로 이루어지는 악장이야.[1] 마지막 악장은 가장 밝고 경쾌하게 끝나는 것이 일반적이야. 물론 예외도 있지만 말이야. 무레이는 음악에서 1악장에 해당하는 〈아다지오〉에 45편의 시를 배치해서 가장 중요한 악장으로 취급했지. 그리고 마지막 부분에 가장 밝은 시들을 배치함으로써 음악의 악장 형식을 시에 적용한 거란다."

"무레이는 음악용어를 제목으로 사용하기도 하고, 자신의 시를 음악적 형식에 따라 구성했군요. 3악장으로 나누어 구성한 거라든가, 마지막 부분을 음악과 같이 밝은 분위기로 끝맺는 등으로요."

일목요연하게 정리하는 지선을 보고 김 교수는 참 기특한 학생이라고 웃으며 말했다.

"드뷔시가 이 곡을 쓴 것은 무레이의 『흩어진 목소리』를 읽고 나서야. 드뷔시는 이 시집 중에서 2부 〈고엽〉의 분위기를 음악으로 표현하려 했지. 제목도 똑같이 하고 있잖아. 이 중에서도 특히 1번과 7번 시가 노래하는 가을날의 쓸쓸함과 허망함을 음악으로 읊어 냈단다."

1 4악장으로 이루어진 음악일 경우, 보통 3악장은 가볍고 짧은 성격을 가지면서 느린 2악장과 마지막 4악장을 이어주는 다리 역할을 한다.

흩어진 목소리[2]

가브리엘 무레이

I

날아가버린 행복, 열에 들뜬 도취,

사라진 꿈들, 과거의 일들,

운명이 옛날에 지워버렸던 이 모든 것,

모두가 그대 속에 있네, 매혹의 숲이여!

먼 지평선으로 울려퍼지는 소리 속에,

그대의 커다란 가지들이 내는 장엄한 소리 속에,

인간의 희망과 탄식과 흐느낌이

웅성거리며 끝없이 신음하는 소리 들리네.

나는 느꼈다 말로 할 수 없는, 더할 수 없는 너의 매혹을.

네 목소리 속에 나는 무한의 소리 들었으매,

광막한 내 꿈 속에서, 오 숲이여, 나는 찬양하였다

너를 움직이게 하는 손이 내린 크나큰 마력에 대해!

2 번역: 김석란

VII

숲은 신음하고 있었다. 우울하고 차가운

가을바람을 맞으며. 잎 떨어진 나무들은

늙고 더러운 나무둥치 위에서 침울하게 떨고 있었다.

단조로운 한탄소리 비통하게 메아리치고.

그리고 밤은 빨리 내리고 있었다, 미광도 없는 하늘 아래.

어두워진 지평선을 검은 수의처럼 감싸면서.

황량한 숲에서는 흐릿하고 창백한 모습으로

그림자들이 어렴풋이 흔들리ㄱ 있었다.

부드럽게 서로 얽힌 채 달아나면서…

옛날 서로 사랑했던 모든 사람의 영혼들은

과거의 도취에 대해 속죄받은 후에

먼 천국의 푸른 하늘을 향하여 날아가고 있으므로.

"드뷔시는 이 곡에 대해 단풍잎이 떨어지는 광경을 그린 거라고 했어. 이는 마치 화려한 나무의 장례식과 같다고 했지. 또한 '느리고 우울하게'라는 지시어를 통해 이 곡의 분위기를 명백히 밝히고 있단다. 사실 드뷔시는 이 곡을 쓸 무렵 음악적으로는 높은 성공을 거두었지만 암으로 고통받고 있었어. 거의 10년 동안 투병한 후 1918년에 세상을 떠나게 되지. 그래서 이 곡은 죽음에 대한 예감이 강하게 표현된 곡이야.『프렐류드 곡집』1권의 〈눈 위의 발자국〉만큼이나 깊은 감정 표현이 돋보이

는 곡이지."

지선은 드뷔시가 나무의 장례식을 어떻게 표현했는지 궁금하다고
했다.

"드뷔시는 시를 음악으로 표현한 다른 곡들과 마찬가지로 이 곡에서
도 무레이의 시어를 충실하게 음악적 회화로 그려내고 있어. 예를 들면
'나무들의 화려한 장례식을'을 표현하기 위해 불협화음을 위시해서 다
양한 음계의 화성을 사용하고 있지. 이런 다양한 화성들로 화려한 색채
적 효과를 내기 위해서야. 팔레트 위에 물감색이 많아야 다양한 색을 표
현할 수 있는 것과 같지."

지선이 고개를 끄덕였다.

"또한 드뷔시는 무레이의 시에 나타난 절대적 슬픔을 노래하기 위해
서 매우 작은 음향을 사용하고 있어. 전체적인 음량이 ppp와 같은 작은
음량으로 되어 있단다. 가장 큰 음이 p를 넘지 않고 단지 두 번의 순간적
인 mf³만이 출현할 뿐이지. 이 mf는 '신음하고 침울하게 떠는 가을 숲속
의 비통하게 메아리치는 한탄 소리'를 상징하는 거야. 하지만 이 한탄 소
리는 급격히 '매우 작아지면서(molto dim)' '미광도 없는 하늘 아래 빨
리 밤이 내리는' 광경을 그리지.

지선이 음악을 듣는 동안 김 교수는 식탁을 정리했다. 설거지를 하려
고 팔을 걷어붙이는데 지선이 자기가 하겠다며 김 교수를 밀어냈다. 제

3 mf는 f보다 작은 소리이다. mf<f<ff<fff… 등으로 음량이 증가한다.

법 설거지 양이 많았는데 지선은 어느새 끝내고 커피까지 내려 왔다.

"드뷔시는 선율의 윤곽선으로 대상을 암시하는 악보의 회화화를 추구했다고 했잖아. 이 곡을 잘 들어봐. 잎이 떨어지는 모습을 볼 수 있단다."

지선이 깜짝 놀라며 드뷔시가 어떤 방법으로 나뭇잎이 떨어지는 모습을 음악으로 그려냈는지 물었다.

"낙엽은 어떤 모양으로 떨어지지?"

김 교수의 갑작스러운 물음에 지선이 머뭇거렸다.

"낙엽이 갑자기 일직선으로 똑 하고 떨어지지는 않잖아?"

김 교수의 말에 비로소 지선이 질문의 뜻을 알아채고 고개를 끄덕였다.

"보통 나뭇잎이 떨어질 때는 동글동글 포물선을 그리면서 떨어지잖아. 당연히 드뷔시가 이를 놓칠 리가 없지! 이 곡에서 음표들은 마치 낙엽이 작은 포물선을 그리며 떨어지는 듯한 모습으로 이루어져 있어. 나뭇잎들은 바람결에 따라 조그만 원들을 그리면서 하강하는 거지."

지선은 나뭇잎들이 원을 그리면서 떨어지는 것을 어떻게 표현했는지 신기해했다.

"곡을 잘 들어봐. 선율들이 모두 원을 그리고 있어. 처음에 등장하는 주제부터 그런 형태를 취하고 있지. 주제 선율은 '파#-미-도#-레-시-파#'로 이루어져 있어. 이 선율은 내려오다(파#-미-도#) 다시 올라가는 (레-시) 형태를 취하고 있는데, 이는 바로 바람에 흔들리며 떨어지는 낙엽의 모습을 그린 거야. 그리고 이어지는 '도#-라-솔(하향)-솔#-라(상

향)-파-도#(하향)-레-레#-미(상향)-도-라(하향)'의 선율로 이루어진 낙엽은 앞의 낙엽보다 더 작은 원을 그리며 떨어지지. 저번에도 말했지만 계이름을 알 필요는 없어. 선율을 들으면서 올라갔다 내려갔다 하는 것을 그리기만 하면 된단다."

요즘은 시대가 좋아져서 음악을 손쉽게 들을 수 있는 것은 물론이고 악보가 동시에 제공되기도 한다. 지선은 악보를 잘 볼 줄은 모르지만 음표가 그려진 모양만으로도 낙엽이 떨어지는 것을 떠올릴 수 있다고 신기해했다.

"또 있어! 드뷔시는 떨어지는 나뭇잎을 그리기 위해 전체적으로 상행하는 선율보다는 하행하는 모습의 선율을 사용하고 있어. 이 선율들은 단선율보다 유니슨[4]으로 노래되거나 복선율[5]로 나타나는 경우가 많아. 여러 성부로 노래가 된다는 뜻이지. 이는 여러 장의 나뭇잎들이 우수수 떨어지는 광경을 그리는 거란다."

지선은 이렇게 많은 것을 의도하면서 음악이 만들어지는지 몰랐다고 감탄했다.

"어때, 이 곡을 들으면서 빨갛고 노란 단풍잎이 우수수 떨어지는 광경이 그려지니? 그리고 지는 낙엽이 주는 쓸쓸하고 허무함을 느낀다면 이 곡을 완벽히 감상한 거라 할 수 있지."

4 unison. 두 사람 이상의 목소리나 두 개 이상의 악기가 모두 같은 멜로디를 노래하거나 연주하는 것을 말한다.
5 두 개 이상의 선율을 노래하거나 연주하는 것을 말한다.

〈고엽〉 탓일까 아니면 어머니 메뉴 탓일까, 김 교수는 유달리 오늘 돌아가신 어머니가 그리워진다. 그래서 다음 만남에도 어머니의 메뉴를 요리해 주겠다고 지선과 약속했다.

비노의 문 La Puerta del Vino

하바네라 풍으로 Mouvement de Habanera

요즘은 건강 때문에 잘 마시지 않지만 김 교수는 와인을 좋아하는 편이다. 와인과 함께 사람들과 어울리고, 또 그들과 같이 이야기를 나누는 그런 분위기를 즐긴다는 표현이 더 적합할 듯하다. 오늘은 지선과 와인에 얽힌 음악 이야기를 할 참이다. 와인 한 병을 준비하고 김 교수는 지선이 오기를 기다렸다.

"〈비노의 문〉! 제목이 어려운데요? 프랑스 말이에요?" 지선이 손을 닦고 자리에 앉으며 물었다.

"'비노(Vino)'는 스페인 말이야. 와인을 뜻하지. '푸에르타(Puerta)'는 문, 입구를 뜻하고. 그래서 번역하자면 '포도주의 문'이야." 고개를 끄덕이는 지선을 보며 김 교수는 물었다. "알함브라궁 알지?"

지선이 언젠가 꼭 가보고 싶은 곳 목록에 있는 곳이라고 대답했다.

"드뷔시가 제목으로 쓴 〈비노의 문〉은 알함브라궁에 있는 문이란다. 스페인 그라나다에 있지. '알함브라(Alhambra)'는 아랍어로 '붉은 성'을 뜻해. 성곽에 사용한 벽돌에 철분이 함유되어 있어서 붉은빛을 띠기 때문에 그런 이름이 붙여졌다고 해. 혹자는 저녁 노을에 성 전체가 붉게 물드는 모습 때문에 지어진 이름이라고 하기도 하고."

"왜 스페인에 있는 궁에 아랍어가 쓰였어요?" 지선이 물었다.

"알함브라궁은 아랍인이 지은 건축물이거든. 약 800년간 스페인을 통치했던 이슬람 세력이 기독교 세계에 남겨놓은 하나의 거대한 예술작품이라고 할 수 있지. 기독교 세력이 스페인을 되찾은 후에도 보존될 정도로 아름다운 건축물이란다. 그라나다의 술탄 무함마드 1세가 1238년에 짓기 시작해서 100년이 넘는 세월을 거쳐 완성되었어. 스페인에 점령될 때까지 22명의 왕이 거쳐가면서 일부가 파괴되기도 하고 다시 세워지기도 했거든. 현재 이 궁전의 대부분은 14세기 때 모습이라고 하지. 1492년에 스페인 군대에 쫓겨나던 무함마드 12세 보압딜이 이 궁을 보면서 아쉬움에 눈물을 흘렸다고 해. 그래서 이 궁은 '무어인의 탄식'이라는 별명이 붙여졌단다."

"얼마나 아름다우면 종교가 다른 적의 유산을 보존했을까요!" 지선이 감탄했다.

"지금은 유네스코 세계문화유산에 등록되어 수많은 사람이 관광하는 곳이지만 사실 그전에는 집시들과 거지들이 모여 살던 곳이라고 해. 알함브라궁이 본격적으로 알려진 것은 어빙(Washington Irving 1783-1859. 미국)이라는 미국 작가에 의해서였어. 어빙은 〈알함브라 이야기

Tales of The Alhambra(1832)〉라는 수필집에서 그라나다와 알함브라궁의 아름다움을 극찬했단다. 이때부터 알함브라가 사람들의 입에 오르내리게 되었지. 그라나다와 알함브라궁에는 종교나 문화의 차이, 역사적인 사건들이 숱하게 얽혀 있기 때문에 많은 예술가들이 영감을 얻는 곳이란다."

"〈알함브라 궁전의 추억 Recuerdos de la Alhambra〉이라는 음악을 들어 본 적 있어요." 지선이 말했다.

"유명한 기타곡이지. 우수가 깃든 서정적인 선율이 사람의 마음을 사로잡잖아. 스페인 출신인 기타리스트 겸 작곡가인 타레가(Francisco Tárrega 1852-1909. 스페인)가 사랑하는 여인에게 보내는 노래란다. 타레가는 사랑하는 여인에게 사랑을 고백했지만 거절당한 후 스페인 여기저기를 떠돌며 상심한 마음을 달래려고 했지. 그러다가 알함브라궁에 머물면서 이 곡을 작곡한 거야. 슬픈 사연을 가졌지만 최고의 작품으로 인정받는 곡이지."

"드뷔시가 알함브라궁을 소재로 곡을 쓰게 된 계기는 무엇인가요?" 지선이 물었다.

"마뉴엘 드 파야(Manuel de Falla 1876-1946. 스페인)라는 작곡가가 있어. 스페인의 대표적인 민족주의 음악 작곡가야. 민족주의(국민주의) 음악에 대해서는 처음에 이야기해 준 적 있지?"[1]

1 본서의 II. 〈귀로 듣는 그림〉 중 "프랑스 음악의 자존심을 지키다" 참조

지선은 기억한다며 고개를 크게 끄덕였다.

"파야는 20살 무렵부터 파리에서 음악공부를 했어. 그러면서 드뷔시나 라벨 등 당시 현대음악을 하던 작곡가들과 친하게 지냈지. 그래서 파야의 음악은 일반적인 민족주의 음악과는 조금 다르게 느껴지기도 해. 보통 민족주의 음악은 소재나 리듬, 선율 등을 민속적인 요소로 사용한다고 했잖아. 파야는 여기에서 더 나아가 드뷔시처럼 음악에 색채감을 부여하려 했단다. 즉, 민족주의 음악에 인상주의 음악 기법을 도입한 거야. 〈스페인 정원의 밤 Noches en los jardines de España(1915)〉은 오케스트라와 피아노를 위한 곡인데 스페인 안달루시아 지방 특유의 리듬과 인상주의적인 색채가 어우러진 신비롭고도 아름다운 곡이란다. 이외에도 파야는 발레음악, 오페라, 가곡 등 여러 장르의 음악을 폭넓게 작곡했어. 그래서 스페인 음악의 지평을 넓혔을 뿐 아니라, 민족주의 음악을 진정한 예술의 경지로 끌어올린 사람으로 평가되지."

"그러니까 파야라는 스페인 작곡가는 드뷔시의 영향으로 인상주의적인 색채의 민족주의 음악을 한 거로군요." 지선이 말했다.

"맞아! 어느 날 파야가 드뷔시에게 엽서 한 장을 보냈어. 그런데 그 엽서에 바로 비노의 문이 그려져 있었지. 우리의 똑똑한 드뷔시가 그걸 그냥 지나칠 리 없잖아. 바로 그 엽서에서 받은 스페인에 대한 인상을 음악으로 그렸지. 그리고 스페인이라는 것을 강조하기 위해서 제목도 스페인어로 지었고."

비노의 문

"그런데 왜 〈포도주의 문〉[2]이에요, 그 문과 포도주가 무슨 관련이 있어요?" 지선이 물었다.

"옛날에 알함브라궁 근처에 사는 주민들은 이 문 앞에서 술을 마셨다고 해. 그러면 주세가 면제되었대. 면세구역인 거지, 하하하…. 〈포도주의 문〉이라는 이름은 그래서 생긴 거야."

"그럼 드뷔시는 이 문을 어떻게 음악으로 그렸어요?" 지선도 재미있다는 듯 웃으며 물었다.

"드뷔시는 이 곡에서 비노의 문 자체를 묘사한 건 아니야. 음악으로 암시를 하고 상징을 하려 한 음악가답게 스페인에 대한 전반적인 느낌을 암시하는 데 주력하고 있지. 알함브라궁은 그라나다를 한눈에 볼 수 있는 구릉 위에 세워져 있어. 드뷔시는 이 구릉 꼭대기에 서서 술과 노래, 기타와 춤, 술 취해 떠드는 소리 등 왁자지껄한 스페인 시장 풍경을 그려낸 거야."

"〈끊어진 세레나데〉도 스페인 풍의 곡이라고 했지요? 그 곡에는 기타

2 여기에는 다른 의견이 있기도 하다. 원래 이름은 '붉은 문', 또는 '알함브라로 가는 문'이라는 뜻을 가진 'Bib al-hamra'였다고 한다. 그런데 이 말이 '포도주의 문'을 뜻하는 'Bib al-jamra'로 잘못 전해졌다는 주장이 있다.

와 스페인 민속리듬 등이 쓰여졌다고 했는데, 〈비노의 문〉은 어떤 방법으로 스페인 분위기를 묘사했어요?" 지선이 물었다.

"드뷔시는 곡의 첫머리에 '하바네라 풍으로'라는 지시어를 써놓았어. 하바네라란 보통 빠르기의 2/4박자 리듬을 말해. 19세기 쿠바에서 생겨났지. 스페인 이민자들의 음악과 아프리카에서 건너온 흑인의 리듬이 합쳐진 거란다. 나중에 아르헨티나에서 탱고가 탄생하는 데 큰 역할을 했지.[3] 재즈가 당시 음악가들에게 매우 흥미 있게 받아들여졌다고 했잖아. 하바네라 리듬도 마찬가지였어. 작곡가들은 너도나도 이 특이한 리듬을 받아들였지. 비제(Georges Bizet 1838-1875. 프랑스)도 오페라 〈카르멘 Carmen(1875)〉에서 하바네라 리듬을 사용했어. 주인공인 집시여인 카르멘이 순진한 청년 돈 호세를 유혹하면서 부르는 아리아 '사랑은 잡히지 않는 한 마리 새(L'amour est un oiseau rebelle)'는 클래식 음악에서 가장 성공적으로 사용된 하바네라 리듬이라 할 수 있어."

지선이 비제의 노래를 들어보더니 '아, 이거…' 하는 표정을 지었다. 원래 유명한 노래이니까. 이처럼 자신이 미처 깨닫지 못하고 있지만 이미 알고 있는 클래식 선율이 많다고 김 교수가 말했다.

"하바네라 리듬을 사용한 것 외에도 드뷔시는 이 곡에서 스페인의 플라멩코(flamenco) 분위기를 재현하고 있어."

무용을 전공한 지선은 플라멩코 이야기가 나오자 반갑다는 듯 얼굴

3 『김 교수의 예술수업』(김석란, 올림) 6장 참조

이 환해졌다.

"잘 알다시피 플라멩코는 스페인 남부 안달루시아 지방의 전통적인 공연예술이잖아. 민요와 춤, 그리고 기타가 일체가 되는 민족예술이지. 기타 주법 중에 스트로크(stroke) 주법이라는 것이 있어. 이것은 기타 줄을 하나하나 울리는 것이 아니라 여섯 개의 줄을 한꺼번에 드르륵 올려치거나 내려치는 방법이야. 플라멩코에서는 빠른 스트로크 주법을 주로 사용하지. 드뷔시는 이 곡에서 이런 기타의 스트로크 주법을 피아노로 재현하고 있어. 때로는 강렬하게, 때로는 pp의 여린 소리로 말이야. 그런데 플라멩코는 기타 이외에도 캐스터네츠를 사용하기도 하고, 박수를 치고, 발을 구르기도 하잖아. 이 곡의 첫머리에 나오는 거친 f부분이[4] 바로 발 구르기와 손뼉을 묘사한 거란다."

"하바네라 리듬과 플라멩코가 어우러진 정열적인 스페인의 분위기를 그려냈군요." 지선이 말했다.

"이 곡의 가장 큰 매력은 감미로움과 거친 성격이 대조되는 거야. 드뷔시는 '극단적인 격렬함과 열정적인 감미로움이 순간적으로 대조되도록(avec de brusques oppositions d'extrême violence et de passionée douceur)'이라는 지시어를 적어놓았어. 그리고 이 곡에 대해 '큰 나무 그림자로 덮인 문과 햇빛이 넘치는 길을 대조적으로 표현해 보고 싶었다'고 했지. 이런 대조적인 느낌은 이 곡의 곳곳에서 발견돼. 빛과 어둠, 무

4 드뷔시는 이 부분에 '거칠게 âpre'라는 지시어를 적어놓았다.

어인의 세계와 스페인의 세계[5], 남자와 여자, 거침과 달콤함의 대조 등이지. 이 대조들은 지시어나 갑작스러운 음량의 변화, 대조되는 음계의 사용 등으로 표현된단다.”

김 교수는 아까 지선이 말했던 『프렐류드 곡집』 1권의 〈끊어진 세레나데〉를 다시 한번 들어보라고 했다.

“스페인의 떠들썩함과 열정을 묘사한 이 곡에 비해 〈끊어진 세레나데〉는 스페인적인 요소를 빌어 연극의 한 장면을 표현한 곡이잖아. 이처럼 비슷한 요소를 가진 곡들의 차이점을 비교해 가며 듣는 것도 흥미로운 감상법이거든.”

김 교수가 갑자기 생각난 듯 지선에게 사진을 한 장 보여주었다.

“비노의 문 바로 옆 건물 벽에는 드뷔시를 기념하는 타일이 붙어 있단다. 드뷔시가 〈비노의 문〉을 작곡한 것에 대한 감사의 표시로 1984년에 만들어진 것이라고 해.”

지선은 언젠가 알함브라궁을 가볼 기회가 생기면 비노의 문과 드뷔

알함브라 궁 벽에 붙은 드뷔시 〈비노의 문〉 기념 타일

5 특히 이 대조를 위해 처음에 나오는 주제 선율이 아라비아 음계로 되어 있다. 서양음계의 다장조가 ‘도-레-미-파-솔-라-시’인 것과 달리 아라비아 음계의 다장조는 ‘도-레-미-파-파#-솔#-시b’로 이루어진다.

시 기념 타일을 꼭 찾아보겠다고 했다. 김 교수는 그 문 옆에서 드뷔시를

생각하면서 와인을 한잔 마셔보는 것도 좋을 것이라고 웃으며 말했다.

"요정은 예쁜 무희"

"Les fées sont d'exquises danseuses"

민첩하고 가볍게 Rapide et léger

"어릴 때 제일 재미있게 읽었던 동화가 뭐야?" 지선과 마트에서 저녁 거리를 사며 김 교수가 물었다.

"음… 저는 『이상한 나라의 앨리스』랑 『오즈의 마법사』를 참 재미있게 읽었어요."

"그래? 『피터 팬 Peter Pan』은 안 좋아했어?"

"『피터 팬』도 재미있게 읽었지요. 특히 거기 나오는 팅커벨이 저는 너무 좋았어요. 금빛 요정가루를 뿌리면서 날아다니잖아요. 옛날에 어떤 사람이 저를 팅커벨이라는 애칭으로 부르기도 했어요, 하하하" 지선이 볼을 발갛게 상기시키며 말했다.

"오늘은 『피터 팬』 이야기야. 기대하셔. 하하…"

김 교수와 지선은 간단히 샐러드를 만들어 먹었다. 둘 다 요즘 너무

많이 먹는 경향이 있다면서 반성의 의미로 샐러드를 먹기로 한 것이다. 오징어와 새우를 살짝 데치고 올리브 오일에 소금과 후추, 겨자를 약간 넣은 후 레몬을 듬뿍 뿌려서 야채와 섞었다.

"오늘은 어떤 음악이길래『피터 팬』이 등장해요?"

저녁을 끝내고 정리까지 다 한 다음에 지선이 차를 가지고 오며 말을 꺼냈다.

"피터 팬이 처음부터 어린이들을 대상으로 한 이야기가 아니라는 것을 아니? 배리(James Matthew Barrie 1860-1937. 영국)에 의해 탄생한 피터 팬은 처음에는『작은 하얀 새 The Little White Bird(1902)』라는 어른을 대상으로 한 소설 속에 삽입된 에피소드였어. 배리의 소설 속에서 아이들은 작은 흰 새로 태어나지. 아기 때는 날 수 있지만 커가면서 점차 그 기억을 잃게 된단다. 그런데 피터 팬은 자신이 날 수 있다는 것을 알게 되고 켄싱턴 공원까지 날아가지. 그곳에서 새들과 요정들과 즐겁게 지내던 피터 팬은 그만 집으로 돌아가는 시기를 놓쳐버린다는 이야기야."

재미있게 이야기를 듣던 지선은 일반적으로 우리가 알고 있는 피터 팬은 어떻게 만들어졌는지 물었다.

"『작은 하얀 새』속의 에피소드가 1904년에『피터 팬: 자라지 않는 아이 Peter Pan : or, The Boy Who Wouldn't Grow up(1904)』라는 제목의 연극으로 재탄생했어. 어린이들을 대상으로 한 크리스마스 연극으로 상연되면서 폭발적인 인기를 얻게 되었단다. 이 인기가 1906년에 〈켄싱턴 공원의 피터 팬(Peter Pan in Kensington Gardens)〉이라는 소

설로 이어졌지. 일반적으로 우리가 아는 피터 팬 이야기는 1911년에 나온 『피터와 웬디 (Peter and Wendy』 이야기야. 이 이야기는 디즈니 만화로도 제작되었을 뿐 아니라, 피터 팬의 탄생을 그린 〈네버랜드를 찾아서 Finding Neverland(2005)〉라는 영화도 만들어졌지."

래컴, 거미줄 위의 요정

영화를 검색해 보던 지선이 조니 뎁을 위시해서 케이트 윈슬렛, 더스틴 호프만, 줄리 크리스티 등 쟁쟁한 배우들이 출연했다면서 놀라워했다.

"고데(Robert Godet 1866-1950. 스위스)는 파리에서 활동하던 음악평론가야. 드뷔시와는 평생 친구로 지냈지. 1889년에 열렸던 파리 만국박람회에서 드뷔시는 인도네시아 가믈란에 매료되었다고 했잖아. 그때 동행했던 사람도 고데야. 고데가 드뷔시의 딸 슈슈에게 크리스마스 선물로 좀 전에 말한 『켄싱턴 공원의 피터 팬』 동화책을 선물했단다. 이 책에는 저번에도 말한 래컴의 그림이 실려 있었어."

김 교수는 지선에게 래컴의 그림을 찾아서 보여주었다.

"잘 봐. 거미줄 위에서 작은 요정이 춤추고, 거미는 첼로를 켜고, 귀뚜라미는 클라리넷을 불고 있지. 이 그림과 함께 적혀 있던 '요정은 예쁜 무희'라는 글 구절이 드뷔시의 눈에 확 띄었어. 이 구절이 너무 마음에 들었던 드뷔시는 그 글을 그대로 가져와서 곡의 제목으로 삼았지. 『프렐

류드 곡집』1권 중에 보들레르의 시 구절을 그대로 가지고 와서 작곡한 곡이 있었지? 〈"소리와 향기는 저녁 공기 속을 떠돌고"〉라는 곡 말이야. 드뷔시는 보들레르의 시 구절을 그대로 가져왔음을 밝히려고 따옴표를 사용했잖아. 〈"요정은 예쁜 무희"〉도 그와 마찬가지로 따옴표를 사용해서 책의 글귀를 그대로 가져왔음을 밝히고 있단다."

지선은 작고 가벼운 요정을 어떻게 표현했을지 궁금하다고 했다.

"드뷔시『프렐류드 곡집』에서는 요정이 많이 나와.[1] 우리나라는 요정 문화권이 아니지만 서양 이야기에서는 많은 요정이 등장해. 그러다 보니 그 모양이나 성격도 제각각이지. 착한 요정도 있고 남을 못살게 구는 나쁜 요정도 있고, 사람과 같은 모양으로 상상되는 요정이 있기도 하고, 아주 작아서 거의 눈에 띄지도 않는 요정 등으로 말이야. 이 곡에서 드뷔시는 그런 많은 요정 중에서도 깃털같이 작고 가벼운 요정을 그리고 있단다. 〈퍼크의 춤〉에서 퍼크는 장난꾸러기 요정이잖아. 장난을 치려면 민첩하고 활동적이어야 하겠지. 그래서 퍼크는 두 음씩 묶인 부점리듬을 주로 사용했고 갑작스러운 악센트 등으로 그려졌단다."

이 곡에 나오는 요정은 어떻게 그려졌는지 지선이 물었다.

"〈피터 팬〉의 팅커벨을 머릿속에 그려보렴."

"드뷔시는 팅커벨을 어떻게 그렸어요?" 지선이 좋아하는 팅커벨이 나오자 눈을 반짝이며 물었다.

"디즈니 만화에서는 팅커벨을 작은 여자아이 모습으로 그렸잖아. 그

1 1권 11번 〈퍼크의 춤〉, 2권 4번 〈"요정은 예쁜 무희"〉, 2권 8번 〈옹딘〉은 모두 요정을 소재로 한 곡이다.

런데 원작에는 너무 작아서 눈에 보이지도 않는 작은 요정으로 나와. 빛으로만 표현될 정도로 아주 작은 존재지. 벨이라는 이름이 붙은 것은 팅커벨의 말소리가 우리 사람들에게는 작은 종소리로 들리기 때문이야. 자, 이제 이 곡의 요정은 어떨지 조금 상상이 되니? 퍼크와 같이 씩씩하고 장난꾸러기 요정이 아니야. 눈에 보이지 않을 정도로 아주 작고, 날갯짓을 하며 날아다니고, 반짝반짝 요정가루를 흩날리는 요정이란다."

지선은 눈을 감고 요정의 모습을 그렸다. 그리고 빨리 음악을 들려달라고 김 교수를 재촉했다.

"드뷔시는 거미줄 위에서 춤추는 요정의 가벼운 움직임을 표현하기 위해서 굉장히 짧은 음가의 음표들로만 곡을 만들었단다.[2] 또한 트릴과 트레몰로를 사용해서 요정의 가벼운 날갯짓을 묘사했지. 트릴과 트레몰로에 대해서는 지난번 〈퍼크의 춤〉에서 이야기해 줬지?"

지선이 고개를 끄덕이며 둘 다 아주 빨리 음들을 연타하는 연주법이라고 말했다.

"맞아. 이외에도 드뷔시는 전체적인 음량을 아주 작게 설정했어. 가장 큰소리가 mf인데, 그나마도 4번밖에 등장하지 않아. 전체적으로 ppp, pp 등의 극도로 작은 소리들로만 이루어졌지. 바로 깃털처럼 가벼운 요정을 그리기 위해서란다. 작은 소리로 연주하는 것이 사실 큰 소리를 내는 것보다 어렵다고 했잖아. 더구나 드뷔시의 작은 소리들은 여러 단계

2 곡 전체를 통해 가장 긴 음이 점4분음표이며, 대부분 32분음표와 16분음표 등의 짧은 음표들로 이루어져 있다.

로 나뉘어 있기 때문에 그 예민한 차이를 표현해 내는 것이 참 어렵단다. 이 곡이 바로 그런 대표적인 예라고 할 수 있어. 만약 크고 둔탁한 소리로 연주한다면, 눈에 보이지도 않을 정도로 작은 요정의 느낌과는 거리가 멀 테니까 말이야."

김 교수의 말에 요정이 쿵쾅거리면 진짜 웃길 것 같다고 지선이 웃었다. 그리고 연주자들이 이런 요정의 가벼운 몸짓을 잘 표현하는지 관심을 가지고 들으면 좋을 것 같다고 말했다.

"드뷔시는 이처럼 곡 전반에 걸쳐서 짧고 민첩한 음들을 사용했어. 그리고 이 음들은 거의 스타카토로 되어 있단다. 무거운 발걸음의 음표는 어디서도 찾아볼 수 없지. 그러면서 작고 영롱한 소리로 요정의 움직임을 그려낸 거야. 참, 퍼크 이야기 하면서 오베론은 요정나라의 왕이라고 말해 줬지? 그 오베론이 여기에서도 등장해. 오베론의 뿔나팔 소리는 잠자던 숲을 깨우잖아. 이 곡 마지막 부분에서도 오베론의 뿔나팔 소리가 울려 퍼져. 그렇게 아침이 오면 우리의 작은 요정은 날아가버리지."

지선은 오베론의 뿔나팔로 요정이 퇴장하게끔 한 드뷔시의 생각이 참 영리하다고 웃었다.

"동화 속 요정은 날개를 파닥이며 공중에서 춤추다가 부드러운 목소리로 노래하지. 한동안 꿈도 꾸다가 아침을 알리는 뿔나팔 소리에 갑자기 휘리릭하고 날아가버리고 말아. 그리고 뿔나팔의 잔향만 우리 귓가에 남았단다."

지선은 눈을 감고 동화 속 세계에 빠졌다. 지선이 그 꿈에서 깰까 봐 다 끝난 음악을 김 교수는 조심조심 다시 재생시켰다.

브뤼에르 Bruyères

고요하게 calme

생각해 보면 저녁을 그리 적게 먹은 것도 아닌데 지선과 김 교수는 뭔가 허전함을 느꼈다. 지선이 군고구마를 사 오겠다면서 나간 사이 김 교수는 책장을 살피다가 『폭풍의 언덕』[1]을 집어 들었다. 히스가 무성한 황량한 언덕 위에 세워진 집이 담고 있는 처절한 사랑이야기는 김 교수의 십대 시절을 온통 사로잡았더랬다. 주인공 히스클리프는 마침내 복수에 성공하지만, 사랑하는 캐서린의 영혼을 찾아 밤낮없이 헤매다 쓸쓸히 숨을 거두고 마는 이야기가 사춘기 소녀를 열병에 빠지게 한 것이다.

"언니, 뭐 하고 있었어요?"

지선이 들어오며 생각에 빠져 있던 김 교수를 깨웠다. 둘은 늦은 밤

1 <Wuthering Heights(1847)>. 에밀리 브론테(Emily Brontë 1818-1848. 영국)

군고구마를 먹으며 실패한 다이어트에 대해
깔깔거리며 웃었다.

"히스(heath)라는 식물 알지?"

지선은 식물을 참 잘 키우는 재주가 있다.
그리고 식물에 대해서 굉장히 박식하다.

"그럼요! 황무지에서 자라는 작은 관목이
잖아요. 마치 융단처럼 땅을 뒤덮으면서 낮
게 자라는 식물이에요. 주로 분홍색이나 보
라색 작은 꽃이 피지요. 가끔가다 흰색 꽃도

브뤼에르

있는데, 스코틀랜드에서는 하얀색 히스꽃이 행운을 가져다준다는 밀이
있어요." 지선이 히스에 대해 정확하게 설명했다.

김 교수는 방금 보고 있던『폭풍의 언덕』을 가리키며 말했다.

"히스클리프가 헤매던 그 언덕에도 히스가 무성하게 자라 있었지. 히
스를 프랑스에서는 '브뤼에르'라고 한단다. 주로 프랑스 브르타뉴 지역
에서 많이 볼 수 있어. 바로 오늘 들을 드뷔시『프렐류드 곡집』2권 5번
곡의 제목이기도 해."

"드뷔시가 히스를 소재로 어떤 그림을 그렸을지 궁금해지는데요."

이제 음악을 들으면서 '그렸다'라는 표현을 하는 지선이 김 교수는 대
견하다고 느꼈다. 음악을 감상하는 폭이 점점 넓어지는 것 같아 보람도
느껴진다.

"드뷔시는 브뤼에르(히스)를 소재로 해서 한 폭의 시골 풍경화를 그
려냈어. 모네나 르누아르 같은 인상주의 화가들은 프랑스 시골의 햇살

을 즐겨 표현했잖아. 그래서 이들의 그림을 야외회화라고 부르기도 하지. 당시 파리에는 전원생활이 유행했단다. 드뷔시의 〈브뤼에르〉도 바로 그런 전원생활에 대한 동경을 그린 거야. 복잡하고 세련된 도시가 아니라 약간은 거친 듯한 자연 그대로의 모습을 말이야. 황무지에서 자라나는 소박한 꽃들, 때때로 찾아오는 궂은 날씨, 밀려오는 큰 구름과 천둥소리, 새소리, 산 정상에서 바라보는 바다 등에 대한 느낌을 그렸단다. 전혀 과장되거나 인위적인 서정성이 아니라 매우 단순한 편안함으로 이루어진 곡이야."

지선은 식물 이야기가 나오니 부쩍 흥미를 느끼는 듯했다.

"브뤼에르는 주로 프랑스 브르타뉴 지역에서 많이 볼 수 있다고 했잖아. 드뷔시는 고대 켈트족의 민요선율을 사용해서 이 곡의 배경이 브르타뉴 지역임을 상징하고 있단다."

지선은 켈트족과 브르타뉴 지역이 어떤 연관성을 가졌는지 물었다.

"켈트족(Celts)은 한때는 라틴족과 게르만족과 더불어 유럽의 3대 민족으로 불릴 정도로 강성한 민족이었어. 로마의 팽창으로 인해 기원후에는 역사의 전면에서 퇴장하게 되었지만 말이야. 켈트족은 원래 지금의 독일 지역에 살았는데 기원전 8세기 무렵부터 남쪽으로 내려오기 시작했어. 갈리아와 브리타니아 지역에 살던 켈트족이 프랑스와 영국의 조상이 되었지. 이들은 로마에 쳐들어가 약탈을 하는 등 수백 년 동안 로마인들을 위협했어. BC 279년에는 그리스의 델피(델프)를 침입하기도 했단다."

지선이 반가움에 눈을 크게 뜨고 말했다. "델피는 저번에 〈델피의 무희들〉에서 나왔었잖아요? 아폴론 신전이 있는 곳이지요!"

김 교수는 빙그레 웃으며 말을 이었다.

"맞아, 잘 기억하고 있구나. 로마 영토 내의 켈트족들은 기원전 2세기경 완전히 정복당하고 말아. 지금은 아일랜드, 스코틀랜드, 웨일스, 북아일랜드, 프랑스의 브르타뉴 지역에서 소수민족으로 남아 있어. '아스테릭스'는 프랑스인의 조상인 갈리아족의 특징을 그려낸 캐릭터인데 만화와 영화로도 제작되어서 인기를 끌었지. 땋은 머리에 귀여운 배불뚝이 모습으로 말이야."

지선은 아스테릭스 캐릭터를 본 적이 있다고 고개를 끄덕이며 켈드족의 음악은 어떤 특징을 가졌는지 물었다.

"켈트족의 민속음악은 꾸밈음이 많지 않은 단조로운 선율로 노래된단다. 서양의 장단음계와는 달리 '도-레-미-솔-라'로 구성된 5음음계로 이루어지지. 켈트 선율을 가져온 이 곡도 '미♭-파-솔-시♭-도 '로 이루어진 5음음계가 사용되었어. 그래서 약간 낯설면서도 신비한 분위기를 자아낸단다."

지선은 드뷔시가 그린 자연은 어떨지 무척 궁금하다고 말했다.

"인공적이지 않은 자연 그대로의 모습을 표현하기 위해서 드뷔시는 음악적으로 여러 가지 장치를 사용했어. 평화로운 전원생활을 표현하기 위해 드뷔시는 이 곡을 굉장히 간단하게 구성했단다. 〈아마빛 머리의 소녀〉에서도 순진무구한 소녀를 그리기 위해 곡을 쉽고 단순하게 만들었

다고 했잖아. 이 곡도 마찬가지야. 그래서 드뷔시는 이 곡을 3부분 양식으로 만들었어."

지선은 3부분 양식이 어떤 것인지 물었다.

"3부분 양식은 음악 형식 중에서 가장 기본적이고 단순한 양식이야. 시작 부분(제시부 A)이 있고 새로운 요소가 나오는 부분(B), 그리고 마지막으로 앞부분을 반복하는 (재현부 A 또는 A'[2]) 형식이지. 대부분의 노래는 거의 이런 3부분 양식으로 되어 있고, 짧고 간단한 기악곡도 3부분 양식이 많단다."

김 교수의 말에 지선이 〈루돌프 사슴코〉를 흥얼거려 보더니 정말 그렇다고 고개를 끄덕였다.

"또한 곡의 짜임도 빈 공간이 많이 느껴질 만큼 여백이 많아. 주로 길게 지속되는 음표들을 사용한 거지. 실제로 악보를 봐도 흰 여백이 많이 보인단다. 〈서풍이 본 것〉이나 얼마 전에 들었던 〈"요정은 예쁜 무희"〉처럼 빠르고 �꽉 찬 음표들로 이루어진 음악과는 달리 편안한 휴식감을 느끼게 해주지."

김 교수가 악보를 보여주자 지선은 정말 악보에 여백이 많다고 고개를 끄덕였다.

"그런데 이 곡에는 또 다른 특징이 숨어 있어."

지선이 호기심에 눈을 반짝이며 어떤 특징이 숨겨져 있는지 물었다.

2 앞의 A부분을 똑같이 반복할 수도 있지만 약간 변화를 주어서 반복한 경우 A' 로 표기한다.

"드뷔시는 목가적인 분위기를 그리기 위해 음으로 여러 가지 자연의 소리를 흉내 내고 있단다! 새가 지저귀는 소리나 천둥치는 소리, 바람 소리 등을 음으로 그려냈어. 들으면서 어디서 새소리가 들리는지 한번 찾아봐."

지선이 새소리를 찾으려고 집중해서 음악을 듣는 모습을 보며 김 교수는 말을 이어나갔다.

"켈트 민요에서 따온, 처음에 등장하는 주제 선율[3] 이후에 중반부에서 나타나는 선율[4]은 바람을 그린 거란다. 마르그리트 롱에 대해 말한 적 있지? 드뷔시 음악 해석에 표준을 세웠다고 평가받는 피아니스트라고 말이야. 마르그리트 롱은 이 곡에 대해 드뷔시는 숲 한가운데서 바다 내음을 맡고 있다고 했어. 그리고 그 바다 향기는 바람이 불면서 브뤼에르 꽃향기와 서로 뒤섞여 공기 속을 떠돌고 있다고 말이야. 드뷔시는 이 부분에 '즐겁게 (joyeux)'라는 지시어를 적어놓았어. 〈눈 위의 발자국〉에서 봤던 슬프고 외로운 자연이 아니라 기분 좋은 전원생활을 암시한 거지."

김 교수의 말에 지선은 비슷한 소재의 곡들을 서로 비교하며 듣는 것도 참 흥미로울 것 같다고 말했다.

"드뷔시의 원근법은 이 곡에서도 잘 나타나고 있어. 마지막 부분[5]에서 다시 나타나는 주제 선율은 처음의 주제 선율이 한 옥타브 위로 옮아

3 3부분 중 A부분이다.
4 3부분 중 B부분이다.
5 3부분 중 A′부분이다.

가서 노래되고 있어. 멀어진 느낌을 주기 위해서야. 이 주제 선율은 '안 돼요-돼요-돼요-요-요…' 하면서 점점 짧아진단다. 음량도 mf-p-più p[6]-pp로 단계적으로 줄어들면서 색채의 그러데이션 효과를 얻고 있어."

지선이 까르르 웃으며 말했다. "〈돛〉의 끝부분도 '안돼요-돼요-돼요-요-요…' 하면서 장면이 줌 아웃(zoom out)된다고 했잖아요, 하하…"

"맞아, 그 장면과 같은 효과야. 점점 짧아지는 음과 점점 줄어드는 음량은 점차 멀어지는 풍경을 암시하지. 이어서 왼손의 저 아래 음역대에서 들려오는 소리는 멀리서 들리는 천둥소리를 암시하는 거야. 이 천둥소리는 pp로 '무겁지 않게(sans lourdeur)' 연주하라고 지시되어 있어. 즉, 가까이에서 몰아치는 폭우가 아니라 저 멀리서 희미하게 들리는 천둥이라는 사실을 나타낸 거야. 평화로운 전원생활에 방해받지 않을 만큼의 자연현상임을 상징한 거지. 어때, 해질녘 바다가 내려다보이는 히스가 무성한 언덕 위에 서 있는 것 같지 않니? 저 멀리 하늘에는 먹구름이 드리워 있고 말이야."

지선은 이렇게 간단하고 짧은 곡이 어떻게 그런 많은 표현들을 담아낼 수 있는지 놀랍다고 감탄했다. 그리고 음악을 들으면서 새소리, 바람 소리, 천둥소리, 해 지는 광경 등을 꼭 찾아보겠다고 김 교수에게 약속했다.

6 più p는 '더 여리게' 연주하라는 뜻이다. p와 pp사이의 음량을 의미한다.

괴짜 라빈 장군 Général Lavine - Eccentric
케익워크 리듬 스타일로
Dans le style et le mouvement d'un Cake-walk

"드뷔시는 시를 음악으로 재탄생시키기고 음악으로 그림도 그렸잖아. 그뿐만 아니라 당시 유행하던 공연의 등장인물을 음악적 캐리커처로 그리기도 했어."

김 교수의 말에 저녁 먹은 접시를 치우던 지선이 오늘은 어떤 곡일지 궁금하다고 말했다.

"오늘 들을 곡은 〈민스트럴〉하고 비슷한 곡이야."

지선은 〈민스트럴〉이 당시 파리에서 유행하던 재즈카페의 분위기를 그린 곡이었다고 기억했다. 오늘 들을 곡의 제목을 보더니 지선이 고개를 갸웃거리며 물었다.

"라빈 장군? 괴짜? 드뷔시는 이 사람을 음악으로 표현한 건가요? 이 사람이 누군데요?"

라빈 장군

"사실 라빈 장군은 군인이 아니야. 어릿광대였어. 주로 군인 복장을 하고 무대에 섰기 때문에 장군이라는 별명이 붙은 거지. 당시 미국 보드빌 쇼에서 가장 인기 있던 희극배우였어. 주로 군대를 소재로 한 슬랩스틱 코미디를 했다고 해."

"보드빌 쇼가 뭐지요? 민스트럴 쇼와 다른 건가요?" 지선이 물었다.

"보드빌(vaudeville)은 일종의 버라이어티 쇼라고 할 수 있어. 노래와 춤, 연극 등이 있는 오락 연예를 의미해. 1900년대 초부터 1930년대까지 미국에서 대성황을 누린 공연이란다. 어릿광대나 난쟁이가 출연하고 또 동물 묘기도 보이는 등 풍부한 볼거리와 쉬운 내용으로 구성된 쇼야. 건전한 내용으로 이루어졌기 때문에 가족 단위의 관객을 유치하면서 당시 최고의 인기를 누릴 수 있었지."[1]

"그럼 민스트럴 쇼 이후에 나타난 건가요?" 지선이 물었다.

"맞아, 민스트럴 쇼는 1910년대가 되면서 점차 인기가 사그라지기 시작했어. 여러 가지 이유가 있겠지만, 무엇보다 흑인을 희화화했다는 비난을 피할 수 없었기 때문이야. 그 자리를 건전한 내용의 버라이어티 쇼인 보드빌 쇼가 채운 거지."

"드뷔시는 미국 어릿광대를 어떻게 알게 되었어요? 요즘처럼 인터넷

1 『김 교수의 예술수업』 (김석란, 올림). 7장 참조

222

이나 TV 등도 없던 시대에 말이에요."

"라빈은 파리에서 1910년과 1912년에 두 차례 공연을 했다고 해. 당시 파리에는 아메리카식 문화가 새로운 바람을 일으키고 있었잖아. 흑인들이 연주하던 재즈도 그렇고 말이야. 드뷔시는 라빈의 공연을 보면서 낯선 미국의 대중음악과 미국 문화에 영향을 받게 된 거지. 당시 신문에는 드뷔시가 라빈 장군의 공연에 쓸 음악을 작곡하기로 했다는 기사가 실리기도 했어. 그 계획은 이루어지지 못했지만 말이야."

"그럼 이 곡은 드뷔시가 라빈의 공연을 보고 난 후의 느낌을 표현한 곡인가요?" 지선이 물었다.

"맞아. 드뷔시는 라빈 장군의 파리 공연을 보고 깊은 인상을 받았다고 해. 라빈 장군에 대해서 유머가 넘치지만 연약한 속마음을 감추고 있다고 말하기도 했단다. 이 프렐류드는 그런 라빈 장군을 음악으로 그린 초상화라고 할 수 있지. 동시에 당시 유럽인들에게 약간 생소하게 느껴지는 미국 문화에 대한 느낌을 그린 곡이기도 하고."

김 교수는 지선에게 라빈 장군의 사진을 보여주었다. 지선은 사진으로만 봐서는 미국적이라는 인상을 느끼기는 어렵다고 말했다.

"드뷔시는 곡의 배경에 대한 힌트를 여러 가지 방법으로 남겨놓잖아. 〈브뤼에르〉에서는 켈트 음계와 브뤼에르라는 식물을 사용해서 브르타뉴 지방을 나타냈고, 〈아나카프리 언덕〉에서는 타란텔라와 나폴리 가요 선율을 사용해서 이탈리아를 암시한 것처럼 말이야. 또 〈비노의 문〉은 스페인이라는 소재를 강조하기 위해 스페인어로 제목을 붙였다고 했지.

이 곡에서도 드뷔시는 제목을 영어로 적어놓았단다.[2] 소재가 미국 출신 희극배우라는 점을 강조하려 한 거야."

지선은 〈민스트럴〉에서는 주로 랙타임 리듬과 악기 소리의 묘사를 통해서 뮤직홀 분위기를 표현했는데, 이 곡에서는 어떤 방법으로 라빈 장군을 묘사했는지 궁금하다고 말했다.

"네 말대로 〈민스트럴〉은 쇼가 열리는 재즈카페의 풍광을 음악으로 그려낸 곡이야. 그런데 〈괴짜 라빈 장군〉은 그 쇼의 주인공을 그린 음악적 캐리커처야. 라빈 장군이 무대에 등장하는 장면에서부터 시작해서 농담을 건네고, 또 때로는 눈물을 흘리고, 화내는 척하기도 하는 라빈의 무대 위 동작을 음악으로 그려낸 거지."

"그런데 '케익워크 리듬 스타일로'라고 적혀 있는데요? 케익워크가 뭐예요? 케익이 걸어 다닐 리는 없고 말이에요, 하하하…." 악보를 보던 지선이 웃으며 물었다.

"케익워크란 춤동작의 하나야. 남녀 한 쌍이 으쓱거리는 듯한 독특한 걸음걸이로 추는 춤이지. 이 춤의 유래는 흑인 노예 역사와 맞닿아 있단다. 아프리카로부터 노예를 실어나르던 노예선의 갑판 위에서 시작된 춤이거든. 긴 시간 동안 항해를 하면서 오락거리가 필요했던 백인 감독관과 흑인 노예들이 서로 어울려 춤을 추고 노래를 하게 되었지. 케익워크는 흑인 노예들이 거드름 피우는 백인들을 흉내 내면서 추던 춤이야.

2 프랑스말로는 'Général Lavine - Excentrique'이다.

아프리카 흑인들은 자신들의 독특한 리듬에 맞추어 유럽식 춤을 추었어. 그러면서 서로 전혀 다른 스텝과 리듬이 어울려서 새로운 춤이 생겨난 거지."

"그런데 춤 이름이 왜 케익워크지요?" 지선이 물었다.

"백인들은 흥을 돋우기 위해서 춤을 잘 춘 흑인에게 케익을 나누어 주었어. '케익워크'라는 춤 이름이 바로 여기에서 나온 거야."

지선은 춤 이름이 참 재미있다고 웃었다.

"케익워크는 이후 민스트럴 쇼에서 오히려 백인들이 흑인 분장을 하고 이 춤을 흉내 내게 되면서 큰 인기를 얻게 되었단다. 이 춤에서 쓰이던 음악은 당김음이 잔뜩 들어간 음악이었어. 이 음악이 랙타임으로 발전했고, 이 랙타임에서 재즈가 탄생하게 되었단다.[3] 보드빌 쇼에서도 민스트럴 쇼처럼 랙타임 음악이 사용되었어."

"그럼 이 곡에서도 랙타임 리듬이 사용되었겠군요?" 지선이 물었다.

"맞아. 드뷔시는 랙타임 리듬을 이 곡에서뿐 아니라 〈골리웍의 케익워크 Golliwogg's Cake-walk〉[4]라는 피아노 작품에서도 사용하고 있지."

지선이 인터넷에서 케익워크 춤을 검색하더니 이내 춤동작을 따라 한다. 몸치인 김 교수는 춤을 잘 추는 지선이 부럽다고 생각했다.

"날카로운 트럼펫이 울리면 우리의 라빈 장군이 살금살금 발끝으로

3 『김 교수의 예술수업』(김석란, 올림). 5장 참조

4 드뷔시가 자신의 딸 슈슈를 위해 작곡한 피아노 모음곡인 『어린이 차지 Children's Corner (1908)』에 나오는 곡.

걸으며 무대 위로 등장하지. 랙타임에 맞춰서 춤을 추다가 갑자기 큰 소리로 울리는 트럼펫 소리에 깜짝 놀라 도망가고, 다시 춤을 추는 라빈 장군의 무대 위 동작을 드뷔시는 유머러스하게 표현하고 있단다. 희극배우의 몸동작은 음향의 변화로 알아차릴 수 있어. p로 살금살금 걸어다니는 동작을 묘사하는가 하면, f의 강한 소리는 라빈 장군의 과장된 몸동작을 그린 거지. 그런가 하면 음향이 갑작스럽게 작아지면서 변덕스러운 성격을 나타내기도 하고 말이야. 중간에는 갑자기 박자가 느려지는 부분이 있어. 어릿광대가 눈물 흘리는 장면을 그린 거란다. 하지만 변덕스러운 어릿광대는 그러다 곧바로 화를 내기도 하지."

"아까 말한 라빈의 '유머와 연약한 속마음'을 나타낸 거로군요." 지선이 말했다.

김 교수는 고개를 끄덕이며 말을 이었다. "이 곡은 급작스런 악센트나 극단적인 음향의 대조, 그리고 잦은 박자 변화로 뒤덮여 있어. 마치 소란스럽고도 변덕스럽고 또 유머로 가득 찬 극장 한가운데 앉아 있는 것처럼 말이야."

음악을 들어보던 지선이 정말 변화무쌍한 곡이라며 진짜 어릿광대가 눈앞에서 뛰고 구르고, 눈물 흘리는 것 같다고 감탄했다.

"라빈 장군은 결국 총에 맞아 쓰러져."

김 교수의 말에 지선의 눈이 동그랗게 커졌다.

"마지막 부분을 잘 들어봐. 갑자기 음이 뚝 끊기지? 드뷔시는 이 음에 굉장히 악센트를 강조하고 있어. 악센트란 어떤 음을 다른 음보다 크고 힘 있게 연주하라는 거잖아. 보통 >, ∧ 등의 기호로 나타내지. 드뷔시는

이 마지막 음을 스타카토로 짧게 연주할 뿐 아니라 ∧ 기호와 더불어 sff[5]까지 덧붙여 놓았어. 엄청 큰 소리로 연주해 달라는 뜻이지."

김 교수가 가리키는 악보를 보고 지선이 고개를 끄덕였다.

"또한 드뷔시는 이 부분에 'sec'이라는 지시어를 써놓았어. sec은 프랑스 말로 '메마른', '건조한'이란 뜻이야. 일반적으로 음악이 끝날 때는 박자도 느려지고 특히 마지막 음은 길게 늘이잖아. 그런데 드뷔시는 '건조한'이라는 지시어를 사용해서 음을 길게 늘어뜨리지 않도록 한 거야. 즉, 큰 소리로 연주하되 뚝 끊으란 이야기지. 그뿐 아니라 박자도 점점 빨라지도록 했어. 긴장감을 몰고 오기 위한 거야. 이런 긴장감 끝에 악센트가 잔뜩 붙은 마지막 음이 크고 짧게 끊어지면서 총성이 울려 퍼지는 것을 암시한 거란다. 결국 라빈 장군은 무대에서 쓰러져버린 거지."

지선은 마지막 총소리가 라빈이 군인이었음을 상징하는 장치였다고 고개를 끄덕였다. 이어서 저번에도 말했지만, 이 곡이 어릿광대의 몸짓으로 가득 찬 것이라는 걸 몰랐다면 음악 속에서 길을 잃고 헤맬 뻔했다고 웃음 지었다.

5 스포르잔도. 표시된 음을 특히 더 강하게 연주하라는 뜻이다. 일반 악센트보다 좀 더 강한 의미다. 보통 sf로 표시되는데, f가 많을수록 더 강하게 연주하라는 뜻이다. 즉, sf<sff<sfff… 등으로 크기가 증가한다.

달빛 속의 청중들의 테라스[*]

La terrasse des audiences du clair de lune

느리게 Lent

요즘은 미세먼지 탓에 외출하기가 꺼려질 때가 많다. 오늘 저녁은 지선과 요즘 한창 인기인 코미디 영화를 볼까 했지만, 역시 그냥 집에 있는 게 좋겠다고 의견을 모았다. 대신 지선이 퇴근하면서 피자를 사왔다. 아직 따끈따끈한 피자가 맛있는 냄새를 풍긴다. 피자를 사서 막 뛰어왔나 보다고 김 교수가 웃으며 말했다.

"〈킹스 스피치 The King's Speech(2010)〉라는 영화 봤어?"

영화를 못 본 것이 내심 아쉬웠던 김 교수는 저녁을 먹으며 영화 이야기를 꺼냈다.

"봤어요! 말더듬이 장애가 있는 왕이 그것을 극복하는 과정을 다룬

* 직역하면 '달빛 속의 청중들의 테라스'이지만 일반적으로 '달빛 쏟아지는 테라스'로 번역되어 알려져 있다.

영화잖아요" 지선이 말했다.

"맞아, 영국의 조지 6세 이야기지. 지금 영국 여왕인 엘리자베스 2세의 아버지야. 사실 조지 6세는 별로 왕이 되고 싶어 하지 않았다고 해. 원래 왕위 계승 1위였던 형이 왕좌 대신 사랑을 택하는 바람에 그렇게 됐단다."

조지 6세의 형이 왕좌보다 사랑을 택했다는 말에 김 교수는 너무 멋진 이야기라며 감탄했다.

"조지 6세의 아버지인 조지 5세는 자녀 교육에 굉장히 엄격했다고 해. 장남이 왕의 자리보다 사랑을 택한 것도, 조지 6세가 말을 더듬게 된 것도 아버지의 엄격한 교육 탓이었다고 말하는 사람이 많아. 사실 조지 5세도 차남이었는데 왕위를 계승했지. 형의 죽음으로 뜻하지 않게 왕이 되었던 거야. 하지만 조지 5세는 성공한 왕으로 평가된단다. 독일 제국이나 오스트리아 제국, 러시아 제국 등은 제1차 세계대전으로 인해 군주제가 몰락하고 많은 해외 영토를 잃었잖아. 그런데 조지 5세의 대영 제국은 역사상 최대의 영토를 가지게 되었거든. 조지 5세는 그레이트 브리튼 아일랜드 연합왕국과 영국 자치령의 왕, 인도 제국의 황제라는 직함을 얻었지."

"조지 6세는 너무 대단한 아버지를 두었군요!" 지선이 약간 안쓰러운 표정으로 말했다.

"조지 5세의 대관식은 1911년 6월 22일 웨스트민스터 사원에서 거행

조지 5세의 델리 접견

됐어. 한 달도 더 전부터 '제국의 축제(Festival of Empire)'[1]가 개최되면서 대대적으로 대관식을 기념했지. 이어서 같은 해에 조지 5세는 인도에서 열리는 '델리의 접견(Delhi Durbar 또는 Imperial Durbar)'에 참석하기 위해 영국령 인도 제국을 방문했어."

"'델리의 접견'은 어떤 행사인데요?" 지선이 물었다.

"영국의 왕이 인도 제국의 황제로 취임하는 행사를 말해. 조지 5세는 인도 제국의 황제이기도 했다고 했잖아. '델리의 접견'은 모두 3번 개최되었는데, 1877년과 1903년, 그리고 1911년도였어. 조지 5세는 델리의 접견에 직접 참석한 영국 최초이자 최후의 군주였단다."

지선은 얼마 전 TV에서 봤던 영국의 해리 왕자와 메건 마클의 결혼식을 떠올렸다. 비록 엘리자베스 여왕이 너무 긴 세월 동안 통치하는 바람에 대관식은 못 봤지만, 왕실의 행사는 우리를 동화 속 나라로 데려가는 것 같다고 말했다.

"그렇지? 그런데 그런 생각을 하는 건 우리뿐만은 아닌가 봐. 당시 모

1 대영 제국의 식민지에서 생산되는 물품을 전시했던 박람회이다.

든 신문이 조지 5세의 대관식과 인도 방문에 관한 기사를 앞다투어 실었거든. 르네 퓌오(René Puaux 1878-1937. 프랑스)라는 프랑스 작가도 프랑스 신문 〈르 탕 Le Temps〉에 이에 대한 글을 기고했어. 〈인도로부터의 편지 Lettres des Ines〉라는 제목의 글이었지. 그 글 중에 '승리의 방, 기쁨의 방, 술탄의 정원, 달빛 속의 청중들의 테라스'[2]라는 구절이 있었어. 드뷔시는 신문을 보고 '달빛 속의 청중들의 테라스'라는 글귀에 매료된 거야. 그래서 그 글귀를 그대로 가져와서 이 곡의 제목으로 사용했지."

"그럼 오늘 들을 곡은 인도의 풍광을 묘사한 곡인가요?" 지선이 물었다.

"그렇진 않아. 드뷔시는 그 글에서 오로지 제목만 따왔어. 음악적 내용은 인도나 대관식과는 전혀 관련이 없단다. 그런데 드뷔시는 가믈란과 같은 동양음악에 많은 영향을 받았잖아. 그뿐만 아니라 〈탑〉[3]이나 〈금빛 물고기〉[4] 등과 같이 동양풍의 곡을 많이 남긴 드뷔시가 이 곡에서는 전혀 그런 이국적인 느낌을 쓰지 않은 것은 조금 의외이기도 해. 드뷔시는 인도에서의 대관식에 관심이 있었던 것이 아니라, 순전히 퓌오의 '달빛 속의 청중들의 테라스'라는 글귀에서만 음악적 영감을 받은 거지."

"그럼 이 곡은 달빛 속의 풍경화를 그린 건가요?" 지선이 말했다.

"그렇다고 봐야지. 달빛이 교교히 비치고 별이 반짝이는 밤 풍경을 그

2 La salle de la victoire, la salle de plaisirs, le jardin des sultans, la terrasse des audiences du clair de lune.
3 Pagodes. 피아노 모음곡 〈판화 Estampes(1903)〉에 포함된 곡이다.
4 Poissons d'or. 피아노 모음곡 〈영상 2권〉에 포함된 곡이다.

리고 있는 매우 아름다운 곡이야. 드뷔시 걸작 중 하나로 꼽히지. 〈눈 위의 발자국〉과 함께 내가 제일 좋아하는 곡이야!"

지선은 드뷔시가 어떻게 달빛을 그려냈을지 궁금하다고 했다.

"이 곡은 음악이 그린 그림 중 최고점을 찍는 작품이라고 해도 과언이 아닐 정도로 아름다운 곡이야."

음악을 들어보던 지선이 갑자기 눈을 크게 뜨고 말했다.

"그런데 이 선율은 어디서 들어본 것 같은데요?"

"그렇지? 익숙하긴 한데, 어떤 곡이라고는 말할 수 없는 낯선 선율로 느껴지지? 이 선율은 프랑스 민요 '달빛 속에서(au clair de la lune)'의 첫 부분이란다. 마치 우리가 옛날에 '학교종이 땡땡땡'을 부르며 컸듯이 모든 프랑스 꼬마들이 부르는 노래야. 그런데 이 선율이 낯설게 들리는 까닭은 원래의 화성과 다른 화성을 사용했기 때문이지. 화성적으로 변화된 '달빛 속에서' 선율이 짧고 희미하게 들리고 그 위로 달이 스르르 지나간단다."

지선이 눈을 빛내며 물었다. "어떻게 달이 지나가는 것을 음악으로 표현했어요?"

"드뷔시는 ppp의 극히 작은 음향으로 하강하는 긴 선율을 사용했어. 그런데 이 선율은 음정의 간격이 넓지 않고 아주 촘촘하게 이루어져 있어. 거의 반음 관계로만 움직이거든. 마치 달이 스르르 미끄러지는 것처럼 말이야."

지선이 고개를 끄덕이며 스르르 지나가는 달을 떠올려본다.

"이 곡에는 또 다른 기가 막힌 소리가 숨어 있단다. 바로 별이 총총 떠

있는 밤하늘을 소리로 그린 거야. 테누토 스타카토에 대해서 저번에 이야기해 줬지? 일반 스타카토보다 조금 길게 누르는 거 말이야. 드뷔시는 이 곡에 나오는 모든 스타카토를 테누토 스타카토로 만들었어. 반짝이는 밤하늘을 나타내기 위해서 말이야. 특히 곡의 맨 마지막 부분에서는 피아노의 높은 음역대에서 테누토 스타카토로 된 화음이 같은 패턴으로 연속해서 연주된단다. 반짝반짝 밤하늘에서 빛나는 별을 그린 거지. 이 부분에서 맑고 영롱한 별이 반짝이는 소리를 내려고 내가 얼마나 고민했는지 몰라!"

지선은 피아노로 어떻게 반짝이는 별소리를 낼 수 있는지 놀랍다고 말했다.

"그런데 이 곡을 달빛 비치는 아름다운 풍경화로만 보기에는 드뷔시가 남겨놓은 암시가 너무 많아. 맨 처음에 나왔던 〈달빛 속에서〉 동요는 원래의 화성에서 벗어난 화성으로 인해 우리에게 막연한 낯섦과 불안감을 주게 되지. 또한 반음진행, 잦은 박자 변화, 극도로 자제된 음향 등도 마찬가지고 말이야. 이렇게 낯설고 불안한 분위기를 조성한 드뷔시는 곡의 중반부에서 두 사람의 목소리를 그리고 있단다. 제목에서부터 '달빛 속의 청중'이라고 하고 있잖아. 이 두 사람은 서로 대화를 나누듯 선율을 주고받기도 하고, 같은 선율을 노래하기도 하지. 바로 달빛 속 두 사람의 대화를 암시하는 거야."

지선은 반짝이는 별이 빛나는 밤에 두 사람이 어떤 이야기를 나누었는지 궁금하다고 했다.

"드뷔시는 베를렌과 절친했다고 했지. 베를렌의 시를 가사로 사용하기도 했고 음악적 영감을 얻기도 하고 말이야. 〈감상적인 대화(Colloque sentimental)〉[5]라는 베를렌의 시가 있어. 이 시는 두 망령의 대화야. 쓸쓸하고 어두운 공원에서 희미한 소리로 이야기하는 두 망령의 대화를 그린 거지. 드뷔시는 곡의 첫머리에서부터 화성적으로 일그러진 프랑스 동요를 사용했잖아. 바로 이 시에 등장하는, 열정은 다 사그라들고 재로 남아 유령이 되어버린 연인을 암시하기 위한 거지. 그런데 시를 잘 읽어봐. 두 망령은 과거의 일을 회상하지만 사실 그것은 한쪽의 바람일 뿐이야. 또 다른 망령은 회상하기를 거부하고 있거든…."

감상적인 대화[6]

폴 베를렌

쓸쓸하고 오래된 차가운 공원에
두 개의 형체가 방금 지나갔다.
그들의 눈은 죽어 있고 입술은 힘을 잃어
그들의 말소리는 거의 들리지 않는다.

쓸쓸하고 오래된 차가운 공원에
두 망령은 과거를 떠올린다.

5 『우아한 축제』에 포함된 시이다.
6 번역 : 김석란

-옛날 우리의 황홀했던 순간을 기억하나요?

-당신은 내가 왜 그걸 기억하길 바라나요?

-내 이름 소리만으로도 그대 가슴 언제나 떨리나요?

꿈결에서 아직 나의 영혼을 만나나요? -아니오.

-아! 말로 다 할 수 없이 아름다운 나날들

우리 서로 입 맞추던 그 날들! -그럴 수 있죠.

그 푸르던 하늘, 그 커다란 희망들!

-희망은 달아났지, 패배한 채, 검은 하늘을 향해.

이렇게 그들은 무성한 귀리밭을 걸어갔고,

밤만이 그들의 말소리를 들었다.

시를 읽은 지선은 고요하면서도 차가운 겨울밤의 대화를 보는 듯하다고 말했다.

"이 곡은 달빛이 쏟아지는 아름다운 풍경화이기도 하지만 동시에 아름다운 시이기도 하단다. 드뷔시는 신문에서 '달빛 속의 청중들의 테라스'라는 글귀를 보고 베를렌의 시를 생각해 낸 거야. 드뷔시에게는 '달빛'도 중요했지만, 무엇보다 '청중'에 방점을 찍은 거지. 달빛 속에 있는

청중을 말이야. 그런데 베를렌의 시에서는 달빛의 표현이 생략되어 있잖아. 드뷔시는 베를렌 시에 달빛과 별의 풍경을 더함으로써 시와 음악과 회화의 완벽한 통합을 이룬 거란다."

시를 읽던 지선은 혹시 시에 등장하는 두 망령이 베를렌과 랭보가 아닌지 물었다. 김 교수는 베를렌이 랭보를 만난 것은 이 시가 지어진 후의 일이라고 말해 주었다. 하지만 베를렌은 랭보를 만나기 전부터 우아하고 우울한 관능을 노래하던 시인이었다고 덧붙였다.

옹딘 Ondine

해학적으로 Scherzando

 며칠 전은 돌아가신 아버지 기일이었다. 처음 맞았던 기일만큼 마음이 아프지는 않았지만, 여전히 김 교수의 마음 한구석은 커다란 구멍이 뚫린 것만 같다. 그런 김 교수를 지선이 위로해 주겠다고 찾아왔다. 기분 전환해야 한다면서 은방울꽃 한 다발을 들고 왔다.

 "아, 내가 이 꽃 좋아하는 줄 어떻게 알았어?" 김 교수가 활짝 웃으며 꽃을 받아들었다.

 "프랑스에서는 5월 1일에 은방울꽃을 주고받는 관습이 있다고 전에 언니가 말씀하셨어요. 행운을 가져다준다면서요. 비록 오늘이 5월은 아니지만."

 은방울꽃 향기를 맡으면 정말 방울 소리가 들리는 것 같다.

 "오늘은 동화 속 나라로 떠나볼까?" 지선이 가져온 은방울꽃을 화병

에 꽂으며 김 교수가 말했다.

"와, 기대되는데요! 어떤 동화나라인가요?"

"전에 내가 가장 좋아하는 동화가 〈인어공주〉라고 얘기한 적 있지? 어린 나이인데도 그 동화를 읽으면서 마음이 아팠거든. 사랑을 위해 고통을 감수하지만 결국 물거품으로 사라져버리는 인어공주가 너무 불쌍했어."

김 교수의 말에 지선이 어릴 때부터 너무 조숙했던 것 아니냐고 김 교수를 놀리며 웃었다. 오늘 김 교수의 기분을 전환해 주려고 단단히 결심하고 온 모양이다.

"안데르센의 〈인어공주〉는 북유럽에서 전해지는 물의 요정 이야기야. 북유럽에서는 여러가지 버전의 물의 요정 이야기가 전해지지. 오늘 들을 곡의 제목인 〈옹딘〉은 바로 물의 요정을 뜻한단다. 그런데 옹딘은 우리가 전에 봤던 퍼크나 피터 팬의 요정과는 다른 요정이야. 이 요정은 조그맣고 공기처럼 가벼운 요정이 아니라 사람과 같은 생김새를 가졌어. 인간의 모습을 하긴 했지만 물의 요정에게는 영혼이 없단다. 그래서 옹딘은 인간처럼 영혼을 가지는 것이 소원이지."

"어떻게 하면 물의 요정이 영혼을 가질 수 있을까요?" 벌써 동화 속에 푹 빠진 지선이 말한다.

"옹딘이 영혼을 얻기 위해서는 인간 남자의 사랑을 얻어야만 해. 하지만 그 대가는 너무 크지. 안데르센의 〈인어공주〉는 왕자의 사랑을 얻기 위해 아름다운 목소리를 마녀에게 주잖아. 그리고 걸을 때마다 칼로 찌르

는 듯한 고통을 느끼게 되지. 하지만 〈인어공주〉처럼 그런 큰 희생을 치른다 해도 사랑은 실패로 끝나는 경우가 많아. 그래서 사랑을 얻지 못한 요정은 결국 물거품으로 사라져버리는 비극적인 이야기가 대부분이야."

디즈니에서 만든 애니메이션 〈인어공주〉는 해피엔딩이라고 지선이 말했다. 아이들에게 비극적인 결말보다는 나을 수도 있는 선택이지만, 김 교수는 원작이 더 좋다고 말했다.

"모트 푸케(Frédéric de la Motte-Fouqué 1777 - 1843. 독일)라는 독일의 낭만주의 소설가가 있었어. 원래 프랑스 출신이지만 독일로 이주한 집안에서 태어났단다. 푸케는 기사소설이나 북유럽 신화를 주제로 하는 소설을 주로 썼어. 〈옹딘〉은 푸케가 유럽에 대대로 내려오던 물의 요정의 전설을 이야기로 만든 거야. 푸케의 책이 1818년에 프랑스에서도 번역되어서 출간되었단다. 그런데 이 책에 드

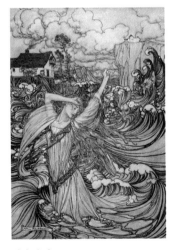

뷔시가 사랑해 마지않는 래컴의 삽화가 곁들여져 있었지. 래컴은 저번에 얘기해 줬지?"

지선이 〈퍼크의 춤〉과 〈"요정은 예쁜 무희"〉도 래컴의 그림에서 영감을 얻어 작곡된 곡이라고 대답했다.

"맞아, 네 말대로 드뷔시는 래컴의 삽화에서 많은 음악적 영감을 얻었지. 〈옹딘〉도 래컴의 아름다운 그림이 곁들여진 요정 이야

래컴. 옹딘

기에 흠뻑 빠져서 작곡하게 된 거야."

지선은 아름다운 물의 요정이 음악으로 어떻게 표현됐을지 무척 기대된다고 말했다.

"옹딘은 물의 요정이니까 드뷔시는 다양한 모습의 물을 그렸어. 반짝이는 물결들이 때로는 소곤거리고 때로는 부드럽게, 때로는 물거품으로 흩어지지. 드뷔시는 이런 물결의 질감을 표현하기 위해 피아노가 낼 수 있는 최대한의 영롱한 소리를 요구하고 있어. 부드럽게(doux) 연주하라든가 반짝이는(scintillant) 소리를 내라는 지시어를 써놓으면서 말이야. 전에도 말했듯이 드뷔시에 의해 피아노라는 악기의 표현력이 최대한으로 끌어올려졌지."

지선은 앞서 들었던 퍼크나 예쁜 무희 요정 등과 어떻게 다를지 궁금해했다.

"퍼크나 피터 팬 동화 속 요정은 작고 가벼운 요정이었잖아. 그래서 스타카토나 순간적인 악센트, 짧고 가벼운 음들을 주로 사용했지. 옹딘은 그 요정들과는 다르게 사람의 모습을 하고 있어. 그래서 주로 길고 부드러운 선율로 그려졌단다. 이 부드러운 선율은 물결의 움직임을 그리기도 하고, 그 물결 위에서 노래하고, 꿈꾸고, 슬퍼하는 옹딘을 표현한 거야."

지선이 고개를 갸웃거린다. 이전에는 김 교수의 설명을 들으면 이미지가 떠올랐는데, 옹딘은 어떤 이미지인지 아직 잘 모르겠다고 말했다.

"음… 아마 이 곡의 표현 방법이 다른 곡과는 조금 다른 탓일 수도 있을 거야. 무슨 말이냐 하면, 보통 드뷔시의 음악은 소재에서 받은 인상

과 분위기를 묘사한 곡이 많잖아. 예를 들면 〈서풍이 본 것〉에서 드뷔시는 안데르센의 동화를 그대로 음악으로 노래한 게 아니지. 동화 속 서풍의 모습에서 받은 인상을 음악으로 그려낸 거잖아. 그런데 〈옹딘〉은 그와 달리 물의 요정의 스토리텔링에 충실한 곡이라 할 수 있어. 그러니까 이 곡은 들으면서 어떤 그림만 떠올리기보다 스토리를 같이 생각하라는 거지."

김 교수의 말에 지선은 고개를 끄덕이며 물었다. "이 곡은 어떤 스토리를 가지고 있나요?"

"이 곡은 옹딘의 웃음소리로 시작해 영혼이 없는 물의 요정이라는 존재의 가벼움을 암시하는 거야. 옹딘은 인간 세계를 동경하게 되지. 인간 남자를 매혹해 보려 하지만, 그는 옹딘의 사랑을 거절한단다. 요정은 무력감에 빠져 자신이 인간으로 태어나지 못했음을 한탄하지. 그 회한이 너무 커져 화를 내보기도 하다가 마침내 날카로운 웃음을 남기고 거품으로 사라져버려. 그리고 물의 요정이 사라진 뒤 물결은 점차 잦아들고 텅 빈 호수만이 남게 돼."

김 교수는 지선에게 요정이 튕기는 물방울 소리, 요정의 웃음소리, 그리고 그녀의 끊어질 듯 말 듯 이어지는 노래를 느껴보라고 했다. 거절당한 사랑 때문에 슬퍼하고 화내는 모습은 곡의 어디쯤일지, 결국 남자의 사랑을 포기한 채 물거품으로 사라진 뒤 호수의 물결은 어떻게 변하는지도 들어보라고 했다.

"모트 푸케의 〈물의 요정〉은 드뷔시뿐 아니라 많은 음악가에게 영감을 준 소재야. 호프만(Ernst Theodor Amadeus Hoffmann 1776-1822. 독일)은 드뷔시와 같이 푸케의 〈옹딘〉을 읽고 〈옹딘〉(1814)이라는 오페라를 만들었어. 라벨(Maurice Joseph Ravel 1875-1937. 프랑스)은 피아노 모음곡『밤의 가스파르 : 베르트랑 시에 의한 피아노를 위한 세 개의 시 Gaspard de la nuit : Trois poèmes pour piano d'après Aloysius Bertrand(1908)』에 〈옹딘〉을 포함시켰지. 드보르자크는 〈루살카 Rusalka(1901)〉라는 오페라로 모트 푸케의 〈물의 요정〉을 재탄생시켰고 말이야. 물의 요정을 어떻게 다르게 표현했는지, 어떤 점이 비슷한 점인지 비교해 가면서 이 곡들을 들어보는 것도 재미있을 거야."

안데르센의 〈인어공주〉라는 동화로만 알고 있었던 물의 요정이 이렇게 다양한 음악으로 만들어졌다는 것이 놀랍다고 지선은 말했다.

"물의 요정은 음악가뿐 아니라 화가나 시인들에게도 인기 있는 소재였어. 좀 전에 라벨이『밤의 가스파르』에 〈옹딘〉 이야기를 넣었다고 했잖아. 그런데 라벨의『밤의 가스파르』는 베르트랑(Aloysius Bertrand 1807-1841. 프랑스)이라는 시인의 작품을 음악으로 표현한 거야."

라벨은 어떤 음악가인지 지선이 물었다.

"라벨은 드뷔시와 동시대를 살았던 작곡가야. 초기에는 드뷔시와 같은 인상주의 음악을 했지만, 드뷔시처럼 인상주의 음악을 끝까지 고수하지 않았지. 나중에는 고전주의 음악과 같이 명확하고 간결한 형식의 작품을 주로 썼단다. 라벨의 〈옹딘〉은 드뷔시와 마찬가지로 물결 위에서 노래하고 슬퍼하다 결국 물거품으로 사라지고 마는 요정을 그린 환

상적인 분위기의 곡이야. 하지만 드뷔시의 물의 요정과는 조금 차이가 있단다. 드뷔시의 물의 요정은 표현적인 면에 더 중점을 둔 시적인 분위기를 가진 곡이지. 반면에 라벨의 물의 요정은 형식적인 균형과 구조에 보다 더 중점을 둔 곡이란다. 그리고 기교적으로도 훨씬 어렵고 말이야. 라벨은 악보에 베르트랑의 『밤의 가스파르(1842)』 시를 적어놓았어. 자신의 음악의 배경을 뚜렷이 밝힌 거지."

김 교수는 지선에게 베르트랑의 시를 보여주었다.

"잘 봐, 시라기보다는 그냥 짧은 글을 써놓은 것 같잖아. 이런 시를 산문시라고 해. 산문처럼 보이지만 서정시의 특징을 가진 거지. 베르트랑의 『밤의 가스파르』는 산문시라는 형식을 프랑스 문단에 처음으로 내놓은 시로 평가돼. 처음에는 크게 주목을 받지 못했지만, 보들레르가 『파리의 우울 Le Spleen de Paris(1869)』이라는 산문집을 발표한 이후부터 시의 중요한 부문이 됐어."

<center>

물의 요정[1]

알로이시우스 베르트랑

</center>

들어봐요, 들어봐요…! 나 옹딘이에요, 창백한 달빛에 비친 당신
 의 유리창에 물방울을 흩뿌려 울리게 하는 것은, 그리고 여기 무
 지갯빛 가운을 걸친 저택의 아가씨가 발코니에서 별이 총총한 밤

1 번역 : 김석란

<center>243</center>

의 아름다움과 잠든 호수를 바라보고 있어요.

흐름을 헤엄치는 물방울 하나하나가 물의 요정이고, 흐름의 하나
하나가 나의 궁정으로 가는 구불거리는 길이며, 깊은 호수 속
나의 궁정은 불과 흙과 공기로 만들어져 있죠.

들어봐요, 들어봐요…! 나의 아버지는 푸른 버드나무 가지로 물
가를 찰랑거리고 계시죠. 그리고 나의 언니들은 물거품의 팔로 물
백합, 글라디올러스가 우거진 푸른 풀의 섬을 쓰다듬고, 수염을
드리우고 구부정하게 강물에서 낚시하는 버드나무를 놀려대지요.

★

그녀의 노래는 중얼거림이었고, 그리고 나에게 그녀의 반지를 끼
고 물의 요정의 남편이 되어 물속 궁정으로 와서 호수의 왕이
되어 달라고 애원하였다.

그리고 나는 인간의 여성을 사랑하노라고 대답하자, 그녀는 토라
져서 투정부리고 몇 방울의 눈물을 흘린 뒤, 갑작스레 웃음을
터뜨리더니, 물방울이 되어 나의 푸르스름한 창문을 타고
하얗게 흘러내려 사라져버렸다.

시를 읽은 지선은 드뷔시의 〈옹딘〉도 베르트랑이 노래하는 이야기가 그대로 적용되는 것 같다고 했다. 그러면서 라벨의 〈옹딘〉은 드뷔시와 어떻게 다른지 꼭 들어봐야겠다고 했다.

픽윅 경에 대한 예찬

Hommage à S. Pickwick Esq. P.P.M.P.C.

장중하게 Grave

요즘 과로를 했는지 어깨가 너무 결린다고 했더니 지선이 스트레칭을 해주겠다고 찾아왔다. 지선은 들어오자마자 잘못된 자세로 책을 읽고 있다면서 김 교수에게 잔소리를 했다.

"가끔가다 어깨도 펴고 목도 돌리면서 자세를 바꿔줘야지!" 김 교수가 아프다고 비명을 질러도 지선은 조금도 봐주지 않고 스트레칭 동작을 시켰다.

"그런데 무슨 책을 그렇게 재미있게 보고 있었어요?" 이윽고 스트레칭을 끝내고 지선이 물었다.

"『작은 아씨들』[1], 하하하….."

"아, 네 자매들이 남북전쟁에 나간 아버지를 기다리면서 꿋꿋이 사는

1 《Little Women & Good Wives(1868)》 올컷(Louisa May Alcott 1832-1888. 미국) 지음

이야기지요, 새삼스럽게 그걸 왜 읽고 있어요?"

"어릴 적부터 내가 참 좋아하는 책이야. 특히 피아노를 치는 베스가 제일 좋았어. 너무 일찍 세상을 떠나버려서 슬프기도 했단다. 이 책은 나만이 아니라 우리 언니들도 참 좋아했지. 언니들과 돌려가면서 읽곤 했어. 그래서 내 어린 시절의 추억이 있는 이야기야. 여러 번 영화로도 만들어졌는데 예전에는 크리스마스만 되면 TV에서 이 영화를 틀어주곤 했지. 한번은 우리 언니가 어떤 모임에 갔는데 이 책 이야기가 나왔대. 그런데 참석한 사람 중에 여자들은 모두 다 이 책을 읽었고, 남자들은 한 명도 읽은 사람이 없었다는군. 남성과 여성의 독서 취향이 이렇게 다르다는 것을 실감하면서 재미있게 웃었다고 해."

"맞아요, 저도 〈캔디〉를 읽은 남자는 한 명도 못 봤으니까요, 하하하…." 지선이 맞장구를 쳤다.

"요즘은 옛날과 달리 형제가 많은 집이 드물지. 하지만 우리 어린 시절만 해도 보통 형제가 서넛은 됐잖아. 그래서 형제들끼리 재미있는 놀이를 많이 하면서 컸지. 〈작은 아씨들〉의 자매들은 비밀결사대를 조직하고 놀아. 매주 토요일 밤 다락방에서 몰래 모임을 가졌어. 또 자기들끼리 신문을 만들기도 했지. 참 재미있게 놀았지? 이 비밀결사대 이름이 '픽윅 클럽'이야. 그리고 둘째인 조가 편집장이 되어서 신문도 만들었는데 이 신문 이름이 〈픽윅 포토폴리오〉야."

김 교수의 말에 지선은 픽윅이 무엇이냐고 물었다.

"디킨스의 소설 속 주인공이야."

"디킨스라면 스크루지 영감을 탄생시킨 작가 아니에요? 저는 디킨스에 대해서는 솔직히 스크루지 영감이 나오는 〈크리스마스 캐럴〉밖에는 잘 아는 게 없어요."

"그래? 디킨스(Charles John Huffam Dickens 1812-1870. 영국)는 영국 사람들이 셰익스피어 다음으로 좋아하는 작간데…. 예전에 영국 BBC 방송이 영국 국민을 상대로 여론조사를 했어. 그래서 '가장 위대한 영국인 100명'을 선정했는데, 디킨스가 41위를 차지했단다. 1위는 윈스턴 처칠이었고, 다이애나비는 3위였어. 지금 영국을 통치하고 있는 엘리자베스 2세 여왕은 24위에 올랐고 말이야. 10파운드짜리 영국 지폐에는 디킨스의 얼굴이 인쇄되어 있기도 하지."

지선은 디킨스가 유명 작가라는 것은 알고 있었지만, 그 정도로 영국인들의 사랑을 받는지는 몰랐다고 말했다.

"디킨스 이야기는 영화로도 만들어졌어. 디킨스의 별명이기도 한 〈크리스마스를 발명한 남자(The Man Who Invented Christmas)〉라는 제목이었지. 스크루지의 탄생에 얽힌 실화를 바탕으로 한 이야기야. 우리나라에서는 〈찰스 디킨스의 비밀 서재〉라는 제목으로 2018년에 개봉된 것으로 알고 있어. 이 영화를 보고 나면 디킨스의 소설을 읽고 싶어질 수도 있을 거야. 〈오리엔트 특급 살인〉 영화를 보니까 벨기에 출신인 명탐정 푸아로²도 디킨스 소설에 푹 빠져 있더라고."

2 '추리소설의 여왕'으로 불리는 아가사 크리스티(Agatha Christie 1890-1976. 영국)의 소설을 원작으로 한 영화이다. 푸아로는 크리스티의 소설에 미스 마플과 더불어 빼놓지 않고 등장하는 명탐정이다.

지선은 디킨스의 어떤 소설이 오늘 음악과 관련이 있는지 물었다.

"디킨스가 소설가로 본격적인 명성을 얻게 된 것은 『픽윅 문서 The Posthumous Papers of the Pickwick Club(1837)』라는 소설이었어. 당연히 픽윅이 주인공이겠지? 이 작품의 폭발적인 인기에 힘입어서 곧이어 〈올리버 트위스트(1838)〉를 출판했는데 이 작품이 베스트셀러가 된 거야. 디킨스는 이로 인해 대중을 사로잡는 인기 작가로 확실히 자리매김 했단다."

디킨스가 『픽윅 문서』를 쓰게 된 계기가 무엇인지 지선이 물었다.

"『픽윅 문서』는 1836년에서 1837년까지 신문에 연재되었던 것을 단행본으로 출판한 거야. 당시 디킨스는 거의 무명에 가까운 작가였는데, 처음에는 시모어(Robert Seymour 1798-1836. 영국)라는 유명 삽화가의 그림에 짧은 글을 써주기로 하고 채용되었지. 그게 바로 『픽윅 문서』가 탄생하게 된 계기란다. 그런데 큰 사건이 일어났어. 시모어가 2회 연재를 끝내고 자살해 버렸거든. 삽화가가 자살하는 바람에 그림은 부수적인 것이 되어버렸고 자연히 이야기를 강조할 수밖에 없었지. 결과적으로 디킨스에게 본격적인 소설가로서의 명성을 가져다주는 계기가 되었단다."

지선은 김 교수의 말에 소설 같은 이야기라며 놀랐다.

"더 소설 같은 이야기가 펼쳐지게 돼! 시모어의 자살 이후 그의 죽음에 대해서 굉장히 말이 많았어. 시모어가 권총으로 자살하기 전날 디킨스와 삽화 문제로 심하게 다퉜다는 이야기가 돌았지. 삽화 문제 때문에 디킨스 집에 들렀던 시모어가 바로 그날 저녁에 사망했거든. 경찰은 디

픽윅 픽윅과 친구들

킨스를 신문했지만 디킨스는 그의 죽음을 신문을 보고 알았다고 진술했지. 그런데 당시 영국은 자살을 범죄로 규정하고 있었거든. 그래서 시모어의 자살은 오래전부터 앓아오던 정신질환과 우울증으로 인한 것이었다고 흐지부지 결론 나고 말았어."

지선은 작품에 얽힌 이야기를 듣고 나니 그 소설이 어떤 내용인지 더 궁금해진다고 했다.

"주인공 픽윅은 은퇴한 사업가야. 뚱뚱한 몸집에다 둥근 안경을 쓰고 있단다. 순박하면서도 약간 완고한 성격이지. 그렇지만 굉장히 낙관적인 성격의 사람이란다. 픽윅은 햄스테드 연못 바닥을 조사하기 위해서 픽윅 클럽을 결성했어. 그리고 스스로 클럽의 회장이 된단다. 그리고는 세명의 클럽 회원들과 모험을 찾아 영국 각지로 떠나는 거야."

지선은 픽윅과 모험을 떠난 세 사람이 어떤 인물인지 물었다.

"투프맨(Tracy Tupman)은 중년의 독신 남잔데 사랑에 약한 인물이야. 스노드그라스(Augustus Snodgrass)는 스스로 시인이라 생각하지만 한 번도 시를 써본 적이 없지. 그리고 윙클(Nathaniel Winkle)은 승마와 사격 전문가라고 자처하는 인물이야. 하지만 정작 새 사냥을 나가서는 제대로 총을 못 쏴서 새들이 다 날아가버리고 말지."

지선이 깔깔거리며 웃었다.

"하하하, 독신인데 사랑에 약하고, 시를 한 번도 쓰지 않은 시인, 그리고 총을 못 쏘는 사격 전문가라니요! 마치 돈키호테를 보는 것 같아요."

"이들과 함께 샘 웰러(Sam Weller)라는 마부가 같이 여행을 떠나는데, 웰러는 돈키호테의 산초와 비슷한 역할을 하지. 주인에게 온갖 속담과 격언으로 된 충고를 늘어놓는단다. 이들의 좌충우돌… 때로는 시골집에 초대를 받다 사건이 벌어지기도 하고, 낯선 사람의 연애 이야기에 빠져들기도 하고, 순진한 픽윅이 실수로 감옥에 가서 사기꾼을 만나는 등 많은 사건들이 온통 뒤죽박죽으로 얽혀진 유머와 익살로 가득한 이야기야".

지선이 흥미로운 표정으로 김 교수의 이야기를 듣다가 드뷔시는 『픽윅 문서』를 어떻게 알게 되었는지 물었다.

"디킨스의 인기는 픽윅과 더불어 하늘을 찌를 만큼 대단했다고 해. 1871년에는 프랑스에서도 픽윅 이야기가 소개되었지. 프랑스 제목은 『픽윅 씨의 모험 Les Aventures de Monsieur Pickwick』이었어. 드뷔시는 이를 읽고 〈픽윅 경에 대한 예찬〉이라는 '음악으로 된 독후감'을 남긴 거지."

김 교수는 지선에게 악보에 적혀 있는 제목을 보여주었다. 'Hommage à S. Pickwick Esq. P.P.M.P.C.'라는 암호 같은 글자가 적혀 있는 것을 보고 지선은 도무지 무슨 뜻인지 모르겠다고 고개를 흔들었다. 김 교수는 웃으며 찬찬히 설명을 시작했다.

"먼저, 'Hommage à'란 '~에 대한 경의, 찬양'이라는 뜻이야. 그러니까 'S. Pickwick', 즉 Samuel Pickwick에 대한 경의, 혹은 예찬을 보내는 거지. 문제는 그 뒤의 'Esq. P.P.M.P.C.'야. 이 글자들은 모두 픽윅의 직함을 나타내는 용어의 약자란다. 'Esq.'는 '에스콰이어(Esquire)'의 약자로 '~경'이란 존칭이야. 그리고 그 뒤의 글자들은 Perpetual President Member of the Pickwick Club의 첫머리 글자들이야. 풀이하면 '픽윅 클럽의 영구 회장'이란 뜻이지. 따라서 제목의 정확한 뜻은 '픽윅 클럽의 영구 회장인 사뮤엘 픽윅 경에게 표하는 경의'란다."

지선이 고개를 절레절레 흔들었다. 제목이 너무 복잡한 탓이다. 그런 지선을 보고 김 교수가 빙그레 웃으며 말을 이었다.

"더 복잡한 이야기를 해줄까? 하하…. 사실 드뷔시는 픽윅의 직책을 잘못 알고 있어. 디킨스에 의하면 픽윅은 영구 회장(Perpetual President M.P.C.)이 아니라, 총회장(General Chairman M.P.C.)이야. 아마도 드뷔시는 또 다른 등장인물인 스미거스(Joseph Smiggers)의 영구 부회장(Perpetual Vice President M.P.C.)과 혼동한 것 같아."

지선이 너무 복잡한 얘기라 웃음이 난다면서 까르르 웃었다. 김 교수도 그리 중요한 이야기는 아니라면서 따라 웃었다. 다만 이런 대가의 실수를 알아채는 게 왠지 모르게 재미있다고 덧붙였다. 한참을 웃던 지선

이 드뷔시는 픽윅을 음악으로 어떻게 그렸을지 궁금하다고 말했다.

"드뷔시는 먼저 '영국'을 선언했어. 디킨스는 영국 작가이니까 말이야. 곡의 첫머리에 영국 국가인 '신이여 왕을 구하소서(God Save Our Gracious King)' 선율을 사용했단다. 아주 장엄하게 울려 퍼지지. 이어서 우리의 픽윅이 등장해. 앞의 위엄 있는 영국 국가와는 무척 대조적인 성격이야. 짧은 음표로 이루어진 부점리듬인데 픽윅을 상징하는 리듬이란다. 이 리듬은 곡이 진행될수록 점점 격렬해져. 처음에는 pp로 시작했다가 점차 f, ff까지 커진단다. 뿐만 아니라 점차 빨라지도록 지시하고 있어. 드뷔시는 왜 픽윅의 리듬을 점차 격렬해지게 했을까?"

김 교수의 물음에 지선이 곰곰 생각하더니 잘 모르겠다고 고개를 저었다. 김 교수는 지선에게 시모어의 삽화를 보여주었다. 그 그림에는 픽윅이 의자 위에 올라가 클럽의 회원들에게 연설하는 장면이 그려져 있다.

"픽윅이 연설하는 장면이야. 말을 하면서 스스로 점점 흥분하는 경우를 우리 주변에서 많이 보잖아. 픽윅도 바로 그런 부류지. 연설을 하면서 점점 자기 연설에 도취되는 거야. 드뷔시는 음량의 증가와 박자 변화를 통해 픽윅이 자신의 연설에 빠져드는 모습을 그리고 있지. 그뿐만 아

시모어, 클럽회원들에게 연설하는 픽윅

니라 픽윅의 리듬은 점차 높은 음역대를 향하고 있어. 연설이 고조되면서 있는 힘껏 소리를 지르는 거지. 상상해 봐. 얼마나 웃기니! 하하하…."

지선은 음악으로 이렇게 코믹한 상황을 표현해낸 드뷔시의 재치에 경의를 표하고 싶다고 감탄했다.

"그런데 제일 흥분한 픽윅의 리듬은 고음역대에서 ff로 소리 지르거든. 이걸 피아노로 연주하면 소리가 굉장히 공허하고 금속성 소리가 난단다. 왜냐하면 일반적으로 저음(베이스)이 받쳐줘야 음향이 풍부하고 깊이 있는 소리가 나잖아. 그런데 흥분한 픽윅의 리듬은 모두가 고음역에 머물고 있어. 아무리 큰 소리로 피아노 건반을 눌러도 뭔가 빠진 듯한 느낌이 들 수밖에 없지. 드뷔시는 왜 이처럼 저음이 받쳐주지 않는 설정을 했을까?"

"저음이 받쳐주면 근엄한 소리가 날 거 아니에요. 그런데 드뷔시는 풍자적이고 코믹한 상황을 암시하고 싶었으니까 무언가 빠진 듯한 소리를 설정한 것 같아요."

지선의 말에 김 교수는 크게 놀랐다. 김 교수 자신이 생각하고 있던 바를 지선이 또렷이 말했기 때문이다. 하산해도 되겠다는 농담을 던지며 둘은 깔깔거리고 웃었다.

"이 부분을 들어봐. 마구 흥분해서 연설하던 픽윅이 갑자기 뚝 하고 연설을 멈춰. ff로 제일 고조되는 부분인데 말이야. 갑자기 쉼표가 나타나지? 이는 연설 도중 갑자기 딸꾹질을 하는 모습을 유머러스하게 표현한 거야. 하하하…."

꼭 코미디의 한 장면을 보는 듯하다고 크게 웃던 지선이 질문을 했다.

"그런데 갑자기 뜬금없이 이상한 선율이 나오는데요? 이건 무슨 의미일까요…"

지선이 말하는 곳은 갑자기 pp의 선율이 등장하는 부분이다. '멀리서 가볍게(lointain et léger)'라는 지시어가 붙어 있다.

"이 부분은 딸꾹질 때문에 픽윅이 조금 숨을 고르는 부분이야. 픽윅의 소리가 조용해지니까 연설회장 밖에서 나는 소리가 들리는 거지. 그런데 네가 갑자기 뜬금없다고 느낀 것은 어찌 보면 당연해. 이 선율은 주제와 아무런 연관이 없으니까 말이야. 드뷔시는 픽윅과 아무런 관련이 없다는 것을 나타내기 위해 완전히 동떨어진 선율을 쓴 거지. 간단하고 가벼운 선율을 사용해서 밖에서 누군가 부르는 휘파람 소리를 암시했어."

지선은 이 곡이 자신의 취향에 가장 맞는다면서 흥미진진한 표정으로 이야기를 들었다.

"어찌 됐든 픽윅은 만족스럽게 연설을 끝맺게 되지. 그런데 드뷔시 음악은 전통적인 화성법에서 벗어났기 때문에 음악이 어디서 끝나는지 예측하기 어렵다고 했던 말 기억하지? 이 곡의 끝을 들어봐. 속이 시원하도록 끝나는 느낌이 확실히 들지 않니? 드뷔시 작품에서는 정말이지 드물게 들리는 확실한 종지감[3]이야!"

드뷔시가 잘 사용하지 않는 확실한 종지감을 이 곡에서 사용한 것은 무슨 이유인지 지선이 물었다.

3 드뷔시는 이 곡의 끝에 정격종지를 사용하였다. 종지(cadence)란, 악절이나 악구를 마무리하는 화성 진행을 말한다. 종지에는 여러 형태가 있는데, 정격종지란 딸림화음을 거쳐 으뜸화음으로 끝나는 것이다. 전통적인 음악에서 가장 기본적이고 많이 사용되는 종지 형태이다.

"몇백 년에 걸쳐 조성음악에 길든 우리는 음악을 잘 몰라도 곡이 끝나는 것은 알아차릴 수 있잖아. 드뷔시는 그 효과를 원한 거야. '끝났다'는…. 즉, 확실한 종지감을 통해 '많은 우여곡절 끝에 클럽은 해체되지만 사건들은 잘 해결되어 모두 만족하게 되었다'라는 이야기를 한 거지. 마치 옛날이야기들이 '그래서 모두 행복하게 잘 살았다'로 끝나듯이 말이야."

지선은 음악을 들으면서 이렇게 웃어보기는 처음이라고 하였다. 음악으로 독후감을 쓸 생각을 한 드뷔시가 참 대단하다고도 말했다. 그리고 기회가 닿으면 『픽윅 문서』를 읽어보겠다면서 다음 만남을 기약했다.

카노프 Canope

매우 고요하며 부드러운 슬픔을 가지고

Très calme et doucement triste

　카노프는 뚜껑이 있는 장례용 단지다. 영혼 불멸과 환생을 믿었던 이집트인들이 미라를 만들 때 그 내장을 넣어두던 단지를 말한다. 미라가 썩는 것을 막기 위해 죽은 자의 내장을 꺼내 따로 방부처리를 한 후 카노프에 담아 미라 관 옆에 같이 매장한 것이다. 이집트인들은 이렇게 함으로써 내세에도 완전한 육체를 가질 수 있다고 믿었다. 보통 심장은 영혼이 들어 있는 장기라고 믿었기 때문에 시신에 그대로 두었다. 나머지 간과 허파, 위, 창자 등을 각각 따로 담아 4개의 단지에 보존하였다. 이 단지들은 주로 석회암이나 도기, 나무 등으로 만들어졌다.

　오시리스는 고대 이집트 최고의 신이며 동시에 풍요의 신이기도 하다. 그러나 오시리스는 형의 권력을 시샘했던 동생 세트(악의 신)에 의해 살해당한다. 그리고는 몸이 14조각으로 갈기갈기 찢겨 이집트 각지에 버려지게 되었다. 오시리스의 동생이자 아내인 이시스는 남편의 몸

카노프 단지

조각들을 주워 모아 미라로 만들어 부활시켰다. 이후 오시리스는 저승으로 내려가 죽음을 관장하는 지하세계의 왕이 되었다. 오시리스와 이시스의 아들인 호루스는 아버지의 원수인 세트를 죽이고 이집트 최고의 신이 되었다. 태양의 신이라 불리는 호루스는 아버지와 어머니인 오시리스, 이시스와 더불어 이집트 최고신으로 숭배를 받았다. 대개 매나 매의 머리 모양을 한 신으로 표현된다.

카노프의 뚜껑에는 바로 이 호루스의 아들들의 모습이 새겨져 있다. 호루스의 네 아들은 주로 죽음을 관장하는 일을 맡았다. 죽은 자의 영혼과 함께 사후 세계로 가는 동안 길동무를 하며 안내를 해준다. 카노프 단지 중 매의 머리를 한 케브세누프(Kébehsénouf) 단지에는 창자를, 자칼의 머리를 한 두아무테프(Douamoutef)가 새겨진 단지에는 위를, 사람 머리를 한 암세트(Amset)를 새긴 단지에는 간을, 그리고 원숭이 머리의 하피(Hâpi)가 새겨진 단지에는 허파를 넣었다. 죽은 사람 자신의 얼굴을 표현한 단지도 간혹 있었다.

"드뷔시가 이번에는 우리를 고대 이집트로 데려가고 있군요. 드뷔시가 이집트에 대한 인상을 음악으로 작곡한 것은 어떤 계기가 있어요?" 열심히 이야기를 듣고 있던 지선이 입을 열었다.

258

"드뷔시는 실제로 이런 카노프를 2개 가지고 있었어. 카노프를 구체적으로 묘사했다기보다는 책상 위에 놓인 카노프를 보면서 거기에서 받은 인상을 음악으로 그린 거지. 카노프에서 연상되는 고대의 의식들과 종교적인 엄숙함, 그리고 끝없는 고독감 등을 말이야. 그리고 삶과 죽음에 대한 철학적 물음을 던지고 있지. 저번에 들은 〈고엽〉과 비슷한 분위기의 곡이라 할 수 있어."

지선은 어떤 방법으로 그런 철학적인 물음을 표현했는지 물었다.

"드뷔시는 이 곡으로 우리가 마치 고대 장례 의식 한가운데 있는 듯한 환상을 가지도록 했단다. 이 곡은 무척 느리게 진행되거든. 또한 리듬이 거의 변하지 않고 단순하게 되어 있어. 이처럼 느리고 자제된 리듬 변화는 천천히 움직이고 있는 장례행렬의 흐름을 방해하지 않으려는 의도지. 전체적인 음량도 p와 pp로만 이루어졌단다. 이렇게 작은 소리들만을 사용함으로써 우리를 먼 고대로 안내하는 시간적 거리를 설정한 거야. 또한 더욱 깊은 사색의 세계로 빠져들게도 하고 말이야. 뿐만 아니라 이곡의 멜로디는 매우 단순해서 모두 단선율이거나 유니슨으로만 노래된단다. 간단하고 장식이 없는 카노프의 간결미를 음악으로 그려낸 거지."

가만히 듣고 있던 지선이 프렐류드 첫 곡인 〈델피의 무희들〉에서도 주로 작은 소리들을 사용해서 먼 고대의 시간을 암시했던 기억이 난다고 했다.

"드뷔시는 이 곡에서 삶과 죽음에 대한 물음을 던졌다고 했잖아. 이를 어떻게 음악으로 표현했을까?"

"〈들판에 부는 바람〉에서도 드뷔시는 물어보고 있잖아요. 그때 드뷔시는 베를렌의 물음을 표현하기 위해서 음정이 위로 올라가도록 했어요."

"아주 잘 기억하고 있구나! 저번에 말했듯이 하산해도 되겠어, 하하하… 네 말처럼 이 곡에서도 프레이즈는 앞의 음과 같은 음이거나 상행하는 음으로 끝나고 있지. 질문을 암시한 거야!"

뿌듯한 표정을 짓는 지선을 보며 김 교수는 말을 이었다.

"조용하고 느리게 움직이는 드뷔시의 장례행렬은 좀처럼 종지감을 주지 못해. 픽윅은 확실한 종지로 끝을 냄으로써 '그래서 그들은 잘 먹고 잘 살았다'라는 어떤 결론을 내렸잖아. 그런데 이 곡은 프레이즈가 끝나지 못하고 있어. 마치 삶과 죽음에 대한 끝없는 질문을 던지는 것처럼 매번 묻는 듯한 멜로디로 끝을 내는 거란다. 드뷔시는 마지막 선율까지도 결말을 맺지 않고 있어. 마지막 선율은 '라-시♭-라-솔-파-미'로 하향 진행되거든. 누가 봐도 '레'로 내려간다는 것을 느낄 수 있지. 그런데 너무도 명백히 '레'로 향하고 있는 선율인데 드뷔시는 과감히 '레'를 생략해 버린단다. 마치 허공에 걸린 듯 깊은 침묵 속에 던져놓았지. 장례행렬 내내 떠오르던 질문들은 끝까지 해답을 주지 못한 채 허공만을 맴돌도록 말이야."

"왜 드뷔시는 결말을 맺지 않고 있을까요?" 지선이 물었다.

"결말을 맺지 않았다고 했지만, 사실 우리는 그 '레'음을 마음속으로 느낄 수 있단다. 드뷔시는 곡이 끝나기 네 마디 전부터 왼손의 화성에 '레'가 포함되도록 해놓았거든. 하지만 그 음은 너무 오래 지속되니까 희

미해져 버렸지. 더구나 주선율도 아니니까 주목하지도 않게 되는 음이었고 말이야."

지선은 드뷔시가 의도한 바가 무엇일지 궁금하다고 했다.

"네 말처럼 드뷔시의 의도가 무엇일까? 삶과 죽음에 대해 확답은 못하지만, 그리고 그 물음은 우리에게 계속 지속되는 물음이지만, 우리 안에는 이미 그 답이 있다는 것을 암시한 것은 아닐까…."

지선이 음악으로 그렇게 깊은 뜻을 표현할 수 있다는 것이 참 놀랍다고 말했다.

김 교수가 지선에게 아보를 보여주며 말을 이었다.

"악보를 봐. 악보에 여백이 많이 보이지? 드뷔시 음악에서 중요한 것은 색채라고 이야기했지? 그런데 그 색채만큼이나 중요한 것이 또 있어. 바로 '침묵'이야. 드뷔시는 침묵이야말로 우리에게 가장 깊은 감동을 느끼게 한다고 했지. 드뷔시는 동양화에서 보이는 여백의 미를 음악으로 표현하고 싶었던 거야. 이 곡뿐 아니라 〈브뤼에르〉나 〈델피의 무희〉, 〈돛〉, 〈눈 위의 발자국〉 등은 모두 드뷔시의 '침묵'의 표현이 돋보이는 곡이란다."

지난번 〈눈 위의 발자국〉에서도 느꼈지만 이렇게 작은 음으로만 이루어진 곡들이 오히려 더 큰 감동을 주는 것 같다고 지선이 감탄했다.

교차하는 3도 Les tierces alternées

조금 활기차게 Modérément animé

"와, 이게 무슨 곡이에요? 엄청 잘 친다!" 지선이 들어오면서 탄성을 내질렀다.

"어서 와."

김 교수는 오랜만에 리스트 음악을 듣고 있었다. 화려하고 기교적인 면이 강조되는 리스트의 음악은 사실 자주 듣지는 않는 편이다. 오늘은 지선에게 연습곡이 어떤 건지 알려주려고 듣고 있던 참이었다.

"이건 리스트의 〈마제파 Mazeppa〉란 곡이야.『초절기교 연습곡』에 수록된 곡이지."

"연습곡이란 어떤 곡을 말해요?" 지선이 물었다.

"연습곡은 에튀드(étude)라고도 해. 에튀드는 프랑스 말인데, 연습이나 공부를 뜻하지. 음악에서 에튀드란, 독주 악기의 기술적이거나 음악

적 표현을 위한 연습을 위해 작곡된 곡을 말한단다. 체르니(Carl Czerny 1791-1857. 오스트리아)라는 음악가 들어봤지?"

지선이 고개를 끄덕인다. 어릴 때 하농[1]이나 체르니 30번, 40번 등을 가지고 피아노를 배웠다고 했다. 그러면서 이런 곡들이 너무 지겹고 하기 싫어서 결국 피아노를 그만뒀다고 말하며 아쉬운 표정을 지었다. 지선의 말에 김 교수는 고개를 끄덕이며 말을 이었다.

"맞아, 지선이처럼 피아노를 배우다가 어떤 지점에 이르면 싫증을 내고 그만두는 사람이 많지. 왜냐하면 어떤 악기를 잘 다루기 위해서는 기술적인 면을 습득해야만 하니까. 그 과정이 쉽지 않은 거지. 하농이나 체르니는 모두 피아노 기술을 습득하기 위한 교재를 펴낸 사람들이야. 또 훌륭한 피아노 교사이기도 했고. 특히 체르니는 베토벤의 제자였고, 리스트라는 훌륭한 피아니스트를 길러냈지. 체르니도 원래는 연주자가 되고 싶어 했어. 그런데 무대 공포증이 너무 심해서 결국은 교육자의 길로 돌아섰단다. 그리고는 많은 교육용 피아노곡집을 만들었지."

하지만 어릴 때 치던 하농이나 체르니 곡과 지금 듣는 리스트 연습곡은 완전히 다른 종류의 음악으로 들린다고 지선이 말했다. 딱딱하고 음악적인 감흥은 없던 하농이나 체르니 곡에 비해 리스트의 곡은 그런 연습곡이라는 느낌이 전혀 나지 않는다는 것이다.

"네 말처럼 연습곡은 연주에 필요한 기본적인 기술을 습득하는 교과서라는 의미였지. 그런데 리스트는 연습곡의 의미를 바꾼 작곡가란다.

1 Charles-Louis Hanon. 1819-1900. 프랑스의 피아니스트이자 교육자이다.

연습곡을 연주회용 곡으로 바꾼 거야. 기술을 연마하기 위해 단순히 정확함만을 추구하는 곡이 아니라, 연주회용 곡처럼 음악적 감동까지 주는 곡으로 말이야. 그러면서도 연주자의 기술적인 면을 과시하는 거지. '와, 저렇게 어려운 곡을 어떻게 치지, 대단한데!'라는 반응을 끌어내면서 말이야. 낭만주의 시대에는 많은 작곡가들이 이런 에튀드를 작곡했어. 쇼팽도 피아노를 위한 에튀드를 27곡이나 남겼단다. 화려한 기교를 전달하는 데 중점을 두었던 리스트에 비해 쇼팽의 에튀드는 음악성과 기교가 서로 어우러져 연습곡이란 느낌이 들지 않을 정도지. 쇼팽은 기교와 음악성이 서로 조화를 이룰 때 비로소 완벽한 예술이 된다고 믿었거든."

지선은 낭만주의 시대에 연습곡이 많이 나오게 된 특별한 이유가 있는지 물었다.

"산업혁명 이후에 악기 제조기술이 굉장히 발전하게 됐잖아. 피아노도 마찬가지였어. 소리도 훨씬 풍부해졌을 뿐 아니라, 특히 피아노의 기계적인 면이 오늘날 현대 피아노만큼 완벽해진 거야. 피아노는 손가락으로 건반을 누르면 해머가 줄을 때려서 소리가 울리는 원리잖아. 옛날 피아노는 이 시스템이 정교하지 않아서 건반을 누르고 다음을 누르려면 시간이 좀 걸렸지. 그런데 기술이 발전하면서 그런 시간 차가 줄어들었어. 빠르고 기교적인 곡을 연주할 수 있게 된 거지. 연주자들은 점점 자신들의 기교적인 면이 돋보이는 곡을 앞다투어 연주하기 시작했어. 그러면서 음악적인 내용보다는 기교만을 과시하는 기교주의 음악이 유행하기도 했단다. 파가니니(Nicolo Paganini 1782-1840. 이탈리아)는 대표

적인 예야. 그는 바이올린으로 신들린 듯한 연주를 했지. 사람들은 파가니니의 연주에 넋이 나갈 정도였고, 악마에게 영혼을 팔았다고 수군거리기도 했단다."

"리스트는 어떤 계기로 기교적인 음악을 했어요?" 지선이 물었다.

"리스트는 파가니니의 연주를 보고 큰 충격을 받았다고 해. 헝가리라는 유럽의 변방에서 파리로 왔던 리스트는 파가니니의 연주를 보고 자신은 피아노의 파가니니가 되겠다는 결심을 했어. 그리고는 화려한 기교주의적 음악을 했지. 리스트의 인기는 하늘을 찌를 정도였다고 해. 리스트가 여는 음악회는 언제나 사람들로 초만원이었고, 심지어 여자들은 리스트가 버린 담배꽁초까지도 수중히 간직할 정도였지. 당시의 아이돌이었겠지? 하하…."

김 교수는 지선에게 레몬차를 내왔다. 레몬을 얇게 잘라서 설탕에 재워놓았다가 뜨거운 물을 부으면 된다. 감기에 좋다고 해서 김 교수는 겨우내 레몬차를 마셨다. 상큼한 레몬 향이 금방 방 안에 가득 찼다.

"이처럼 낭만주의 시대에는 기교적인 음악이 대유행이었어. 그래서 많은 작곡가들이 기교를 연마할 수 있는 에튀드를 작곡했지. 에튀드는 말 그대로 연습곡일 수도 있고 리스트나 쇼팽의 곡들처럼 기교가 돋보이는 연주회용 곡일 수도 있어. 드뷔시가 쇼팽을 음악적 스승으로 생각했다는 이야기 한 적 있지? 그래서 쇼팽을 기리기 위해 24개의『프렐류드 곡집』도 작곡했고 말이야. 드뷔시가 쇼팽을 기린 작품이 또 있어. 드뷔시의『12개의 에튀드 12 Etudes(1915)』는 쇼팽에게 헌정되었단다."

인상주의 음악가인 드뷔시의 에튀드는 어떨지 궁금하다고 지선이 말했다.

"드뷔시의 음악에서 가장 중요한 것이 색채와 음향이라고 했지? 드뷔시의 에튀드는 기술은 물론이거니와 이와 같은 음색과 음향을 연습하기 위한 작품이야. 이전의 에튀드와는 다른 접근법이 필요한 음악이지."

김 교수는 지선에게 드뷔시 프렐류드 2권의 11번 〈교차하는 3도〉를 들려주었다. 이 곡은 이제까지 들어왔던 드뷔시 프렐류드와는 전혀 다른 성격의 곡이다. 앞서 들었던 곡들처럼 시적이거나 문학적인 내용이 아니다. 또한 전설이나 음악적 초상화에서와 같은 미묘하고 특색 있는 표현은 찾아볼 수 없다. 오히려 일종의 음의 유희라고 할 수 있는 순수한 음악적 아이디어만을 지닌 듯하다. 열심히 음악을 듣던 지선이 고개를 갸웃거리며 물었다.

"제목이 뭘 뜻하는지 모르겠어요. 3도가 뭔지, 교차한다는 것이 어떤 것을 의미하는지 말이에요."

"음악에서는 음정의 간격을 '~도'라는 말을 사용해서 나타낸다. 같은 음정은 1도 관계야. 즉, '도'와 '도'는 1도이고, '도'와 '레'는 2도로 이루어진 화음이지. 이 곡의 제목에 쓰인 3도는 '도'와 '미' 혹은 '레'와 '파', '솔'과 '시' 등 3도 간격으로 이루어진 화음을 말해."

"교차한다는 것은 무슨 뜻이에요?" 지선이 물었다.

"보통 피아노는 두 손으로 연주하지? 그리고 양손을 동시에 누르잖아. 그런데 이 곡은 양손이 한 번도 동시에 연주되지 않는단다. 오른손과 왼손이 서로 번갈아 가면서 건반을 누르게 되어 있어. 이처럼 양손이 서

로 엇갈린다는 뜻에서 '교차'한다는 말을 쓴 거야. 즉, 오른손이 3도를 누르면 뒤를 이어 왼손이 3도를 누르는 식으로 말이야. 그런데 이렇게 양손을 번갈아 가면서 연주하는 것이 굉장히 어렵단다. 박자가 느릴 때는 상관없지만, 이 곡처럼 빠른 박자에서 양손을 교대로 건반을 누르는 것은 특별한 기술이 필요하지. 자, 아까 연주기술을 습득하기 위한 곡이 뭐라고 했지?"

지선이 "에튀드"라고 얼른 대답했다.

"맞아! 〈교차하는 3도〉는 마치 에튀드 같은 곡이야. 드뷔시는 『프렐류드 곡집』이후 바로 『12개의 에튀드』를 작곡했거든. 예전에 은사님이 이곡을 내게 과제로 주면서 드뷔시의 다른 곡에 비해 쉬운 곡이라고 말씀하셨어. 나는 쉽다니까 반가워서 덜렁 해보겠다고 했지. 그런데 연습을 하면서 '선생님이 내게 뻥치신 거 아닌가' 하는 생각을 안 할 수가 없었단다. 하하하…. 멀쩡하게 보이던 음표들이 제 박자로 치려고만 하면 양손이 교대로 나타나지 못하고 다 붙어버리기 일쑤였지. 머리를 싸매고 연습한 끝에 고르게 연주할 수 있게 된 이후에야 왜 선생님이 이 곡이 다른 곡에 비해 쉽다고 했는지 깨달았어. 기술적으로는 어렵지만 음악적인 표현은 다른 곡들과 다르다는 말씀이었다는 걸 말이야."

지선이 재미있다는 듯이 웃었다.

"이 곡은 제목부터 다른 전주곡들과 달라. 암시의 대상을 구체적으로 밝혔던 다른 곡들과 달리 이 곡에서는 '3도'라는 음악용어만을 적어놓았지."

확실히 제목부터 다른 느낌을 준다고 지선이 고개를 끄덕이며 말했다.

"드뷔시의 에튀드는 기술적인 훈련뿐 아니라 음향과 색채를 훈련하는 곡이라고 했잖아. 이 곡은 바로 그러한 색채적 에튀드에 대한 드뷔시의 관심을 보인 곡이라고 할 수 있어. 전에 칸딘스키라는 화가에 대해 얘기한 것 기억하니? 칸딘스키는 모든 악기 소리에는 고유의 색이 있다고 주장했지. 그리고 추상화를 그리기 시작했다고 했잖아. 드뷔시는 이 곡에서 칸딘스키처럼 추상화를 그리고자 했어. 칸딘스키가 자신의 그림에 음악적 요소를 적용했다면, 드뷔시는 자신의 음악에 색채적 요소를 적용한 거지."

드뷔시가 음악에 색채적 감각을 도입한 것은 다른 곡에서도 마찬가지 아니냐고 지선이 물었다. 질문이 날카롭다고, 이제 정말 하산해야 할 때가 되었다고 김 교수가 웃으면서 말했다.

"이 곡은 처음부터 끝까지 3도 음정만으로 이루어져 있어. 드뷔시는 이처럼 3도라는 제한된 화성적 한계를 가지고 이 곡을 완성한 거지. 오로지 각기 다른 색채감을 부여하는 여러 종류의 3도 화음만으로 한 폭의 멋진 추상화를 그린 거란다. 칸딘스키의 〈구성 Composition〉 시리즈나 〈색채의 에튀드 Etude de couleurs〉 등이 색채와 음악과의 공감각을 이루어낸 것처럼, 드뷔시는 3도 화음만으로 그린

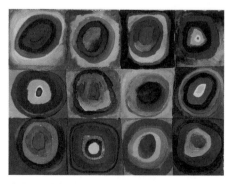

칸딘스키, 색채의 에튀드

공감각을 표현해 냈어."

음악으로 인상주의적인 그림을 그리고 상징주의 시인처럼 시를 쓰던 드뷔시가 이 곡에서는 추상화를 그려냈다고 지선은 감탄했다.

"따라서 이 곡에서 가장 중요한 것은 색채야. 리듬은 곡의 중반에서 약간의 변화가 있을 뿐 처음부터 끝까지 거의 같은 리듬으로 이루어지지. 또한 선율도 자연발생적인 단순한 선율이야. 즉, 의도적으로 만들어졌다는 느낌보다는 3도 화음들이 움직이면서 자연스럽게 생겨난 거란다."

지선이 피아노 앞으로 가더니 3도 화음을 눌러본다. 그러면서 3도를 이루는 음들의 관계에 따라 조금씩 다른 느낌이 드는 것 같기도 하다고 조심스레 말했다.

"이 곡 속의 3도들은 좀처럼 머물지 못해. 어떤 때는 긴장하고 성급해지다가 다음에는 부드럽고 우아해지면서 다시 귀를 가볍게 두드리지. 끊임없이 변화하고 움직이면서 공기 속을 떠돌아다녀."

"이 곡 속의 3도들은 한 번도 만나는 적이 없나요?" 지선이 궁금해하며 물었다.

"딱 한 번 만나게 돼. 곡의 시작부터 서로 교차하면서 허공 속을 떠돌던 3도 화음들은 맨 마지막 마디에 가서야 비로소 땅에 내려앉게 되지. 그리고 이렇게 처음으로 만난 3도들은 정격종지로 끝난단다. 지난번 〈픽윅〉에서처럼 말이야. 그것도 가장 기본조인 다장조[2]의 정격종지로 끝나

2 '도'가 으뜸음이 되는 조이다. #이나 ♭ 등이 붙지 않는 가장 기본조이다.

면서 우리에게 놀라운 안도감을 불러일으키지."

　음악을 들어보던 지선은 감성적이라기보다는 상쾌하고 산뜻한 추상화 한 편을 감상한 느낌이라고 말했다. 김 교수는 허공을 떠돌아다니는 드뷔시의 3도를 듣다 보면 마치 자신만의 날개를 가지고 이리저리 날아다니는 듯한 즐거움이 가득 담긴 곡이라는 말을 덧붙였다.

불꽃 Feux d'artifice

조금 활기차게 Modérément animé

김 교수와 지선은 오랜만에 수산시장에 가보기로 했다. 둘 다 해산물 요리를 좋아하지만 사실 집에서 해 먹으려면 큰마음을 먹어야 한다. 김 교수는 싱싱한 새우를 사기로 했다. 오븐에 구우면 간단하면서도 맛있는 요리가 된다. 새우와 함께 먹을 샐러드 거리와 요리용 화이트와인도 한 병 샀다. 집에 오자마자 김 교수는 새우를 꺼내 손질을 시작했다. 등 쪽으로 내장만 꺼내고 반을 갈라 후추와 화이트와인에 재웠다. 그사이 지선은 샐러드를 만들고 있다. 조금 후 와인에 재워둔 새우를 꺼내서 올리브 오일과 섞었다. 그리고 그릴로 설정해서 예열시킨 오븐에 넣었다. 이제 시간 맞춰서 뒤집고 꺼내면 끝이다. 사실 언제 뒤집어주고 꺼내는지가 관건이다. 너무 익으면 살이 퍽퍽해지기 때문이다. 새우가 붉은색을 띠자마자 뒤집어 주어야 한다. 지선이 맛있다고 비명을 지른다. 하하하….

271

"언니, 오늘은 뜻깊은 날이군요. 마지막 한 곡만 들으면 드뷔시 프렐류드 24곡을 다 듣는 거예요! 시작할 때는 가능할까 싶었는데, 이제 거의 다 왔네요." 지선이 상기된 표정으로 말했다.

"그래, 대견하다! 마지막 곡은 정말 대단한 곡이란다. 축제지. 제목이 〈불꽃〉이야. 불꽃놀이 할 때 불꽃 말이야. 드뷔시는 이 곡집의 제일 처음에 세상의 중심이자 탄생을 의미하는 도시인 델피를 그렸잖아. 그곳은 음악의 신이 있는 곳이기도 했고 말이야. 마지막 곡으로는 축제를 그렸단다. 이 축제는 그냥 축제가 아니야. 프랑스 대혁명 기념일의 불꽃놀이를 묘사한 거지. 24곡의 대단원으로 이처럼 적합한 소재가 또 있겠니. 드뷔시는 조국 프랑스에 대한 사랑이 넘쳤던 작곡가잖아. 프랑스 음악이 독일 음악보다 간결하면서도 우아한 아름다움을 가졌다는 걸 증명해내려고 애썼지. 그래서 나온 것이 인상주의 음악이고 말이야. 어때, 대단히 상징적인 곡의 배치라고 할 수 있겠지?"

지선은 열심히 새우요리를 먹으면서 자신도 축제를 즐길 자격이 있다고 웃었다.

"1789년에 일어난 프랑스 대혁명은 자유 · 평등 · 박애 정신을 내걸고 일어난 시민혁명이잖아. 이 혁명으로 루이 16세와 왕비였던 마리 앙투아네트는 처형되고 말았지. 비운의 왕비 마리 앙투아네트에 대해서는 워낙 소설이나 영화 등으로 많이 알려졌지."

"빵이 없으면 케이크를 먹으라고 했다지요?" 지선이 웃으며 말했다.

"그런 말이 있기는 한데, 사실은 마리 앙투아네트가 한 말이 아니라

실제로는 루이 14세의 아내였던 스페인 출신 마리 테레즈 왕비의 말이라고 하지. 프랑스 대혁명은 유럽의 모든 나라에 정치적으로 큰 영향을 끼친 것은 두말할 나위 없는 사실이야. 이뿐 아니라 문화적, 예술적으로도 큰 변화를 이끌었단다. 프랑스 음식이 중국 음식과 더불어 세계에서 가장 맛있는 요리라는 정평이 나 있잖아. 그것도 프랑스 대혁명이 몰고 온 여파라고 할 수 있어. 혁명 이후 왕궁과 귀족에게 소속되어 있던 요리사들이 고급 레스토랑을 차리기 시작하면서 요리의 수준이 올라갔기 때문이라고 하지."

혁명이 음식문화도 변화시켰다니 놀랍다고 지선이 말했다.

"남성의 패션이 바뀌게 된 것도 프랑스 대혁명이 원인이라고 해. 영화 등을 보면 옛날에는 귀족들의 옷이 굉장히 화려했잖아. 남성들도 가발에 굽 높은 하이힐과 꽉 끼는 스타킹, 화려한 장신구 등으로 최대한 멋을 부렸지. 그런데 혁명으로 지배계급이 바뀌면서 한때는 권력과 부의 상징이었던 화려한 복장과 가발 등이 사라지기 시작한 거야. 보다 실용적이고 단순한 패션으로 변화했어. 그러면서 상퀼로트라는 패션 용어가 이념적으로 쓰이기도 했단다."

상퀼로트가 무슨 뜻인지 지선이 물었다.

"상퀼로트란(sans-culotte)란 반바지를 입지 않았다는 뜻인데 민중 세력을 가리키는 말로 사용되었어. 즉, 반바지에 스타킹을 신는 귀족의 복장과 달리, 상퀼로트는 긴바지를 입은 평민을 의미하는 말로 쓰인 거지."

"프랑스 대혁명이 정치적인 것으로만 알고 있었는데 사회의 다방면

에 영향을 끼쳤군요." 지선이 말했다.

"프랑스 사람들은 자신들이 이룩한 프랑스 대혁명에 대한 자부심이 대단하단다. 해마다 혁명이 일어난 7월 14일이 되면 이를 기념하기 위해서 전국 각지에서 축제를 열지. 그리고 그 축제의 피날레로 아름답고도 화려한 불꽃놀이를 거행한단다. 내가 파리에서 공부할 때 7월 14일 밤에는 고개만 돌리면 사방에서 불꽃놀이 하는 것을 볼 수 있었어. 드뷔시가 24곡에 달하는 기나긴 전주곡집의 마지막 곡의 소재로서 이러한 불꽃놀이를 택한 것은 우연이 아니라는 걸 충분히 짐작하겠지?"

지선이 고개를 끄덕인다. 온통 새우에 관심이 가 있는 지선에게 웃음 지으며 김 교수는 말을 이어갔다.

"혁명을 기리는 뜻도 깊지만, 축제의 피날레에 걸맞게 24곡 중 가장 화려한 곡이고 또 기교적으로도 제일 어려운 곡이기도 해. 드뷔시 피아노 음악 전체에서 최고의 걸작으로 평가받는 곡이지."

지선은 드뷔시가 프랑스 혁명을 어떻게 그려냈는지 궁금하다고 말했다.

"이 곡은 그냥 들을 때는 화려하고 다양한 불꽃을 음악으로 그려낸 것이라고만 생각하기 쉽지. 그런데 드뷔시는 프랑스에 대한 사랑이 넘치는 애국자였다고 했잖아. 이 곡에는 자신의 애국심을 살짝 심어놓았단다. 그럼으로써 프랑스 대혁명에 대한 자부심을 표현했지."

"드뷔시는 애국심을 어떤 방식으로 표현했는데요?" 지선이 물었다.

"프랑스 국가가 뭐지?"

김 교수의 물음에 지선은 〈라 마르세예즈 La Marseillaise〉라고 답했다.

"맞아. 그런데 〈라 마르세예즈〉가 원래 혁명군이 불렀던 노래라는 것을 아니? 왕과 귀족을 부정하는 프랑스 대혁명은 유럽의 다른 국가들을 두려움에 떨게 했지. 그래서 이들은 오스트리아를 중심으로 연합군을 조직해서 파리로 쳐들어온단다. 이에 프랑스 전국에서 혁명군들이 파리를 구하기 위해 몰려들었어. 마르세이유의 혁명군들도 마찬가지였지. 이들은 자기들의 군가였던 〈라 마르세예즈〉를 부르며 샹젤리제 대로를 행진했어. 거리에 몰린 시민들은 환성을 지르며 끓어오르는 애국심을 느꼈지. 그리고 마침내 이들의 노래가 프랑스 국가로 선정되었단다. 드뷔시는 이 곡 마지막 부분에 〈라 마르세예즈〉 선율을 사용함으로써 프랑스에 대한 사랑을 나타냈어. 인상주의자 드뷔시답게 살짝 암시하는 정도로 그치고 있지만 말이야."

지선은 드뷔시가 〈라 마르세예즈〉를 어떻게 암시했는지 물었다.

"먼저 이 곡의 특징을 알 필요가 있어. 이 곡은 대상에 대해 암시만을 하던 다른 곡들과는 달리 시간의 흐름에 따른 축제의 분위기를 그리고 있단다. 불꽃놀이를 보려고 군중들이 점점 모여드는 장면으로 이 곡은 시작하지. pp의 아주 작은 소리와 빠른 음표들을 사용했는데, 마치 지미집으로 촬영한 장면을 보는 듯하단다. 군중들이 모여드는 장면을 높은 곳에서 내려다보는 시점으로 표현한 거지. 또한 드뷔시는 오른손은 검은건반으로만 이루어진 음들을 누르고, 왼손은 흰건반만을 누르도록 했어. 다양한 군중들을 암시한 거야."

지선이 〈안개〉에서도 왼손은 흰건반을, 오른손은 검은건반만을 누르

게 했다는 것을 기억해 냈다. 김 교수는 〈안개〉에서는 불안하고 공허한 느낌을 가져오기 위해서 그 방법을 사용한 것이라고 했다.

"〈불꽃〉에서는 오른손과 왼손이 다른 음계를 누름으로써 다양한 인간 군상을 표현한 거야. 곡이 진행됨에 따라 리듬이나 선율, 음향 등이 점차 확장되면서 열기를 더해 가는 축제의 분위기가 표현되고 있단다. 축제의 절정 부분에서는 글리산도[1]나 트레몰로 등의 기법이 쓰여. 화려한 불꽃 섬광과 하늘에서 터져 땅으로 쏟아지는 빛의 장관을 그려내기 위해서지. 어느덧 축제는 끝나가고 사람들은 뿔뿔이 흩어진단다. 드뷔시는 바로 이 부분에 〈라 마르세예즈〉의 선율 일부분을 사용했어. 이 선율은 pp의 극히 작은 음향으로 되어 있고, '매우 멀리서(de très loin)'라는 지시어가 적혀 있어. 축제의 밤을 즐기고 집으로 돌아가는 사람들이 기분 좋게 부르는 프랑스 국가가 저 멀리서 희미하게 들려오는 거란다."

지선은 마치 자신이 화려한 불꽃놀이가 벌어지고 있는 파리의 에펠탑 밑에 서 있는 것 같다고 했다. 그리고 인상주의 음악이 탄생하게 된 배경을 생각하면 24곡의 대장정이 프랑스 국가로 끝나는 것은 매우 의미심장한 배열이라는 생각이 든다고 덧붙였다.

"앞으로 드뷔시 작품을 대할 때 프렐류드를 들을 때처럼 어떤 이미지를 가진 곡인지를 생각하면서 듣도록 해봐. 훨씬 다가가기가 쉬울 거야. 하지만 기억할 것은 드뷔시는 다만 암시만 하려 했다는 거야. 드뷔시의 암시를 바탕으로 해서 자신만의 이미지를 갖도록 하는 거지. 예술에는

1 높이가 다른 두 음 사이를 미끄러지듯이 연주하는 기법이다. 피아노의 경우 주로 손톱을 사용해서 건반 위를 미끄러지게 한다. 화려하고 역동적인 표현을 할 때 주로 사용한다.

정답이 없으니까 말이야."

김 교수는 마지막으로 드뷔시가 남긴 말을 지선에게 들려주었다.

"원칙이란 없다. 그냥 들으면 되는 것이다. 들으면서 즐거움을 느끼는 것, 그것이 바로 음악의 규칙이다."[2]

2 『음악 인용문 백과사전 An Encyclopedia of Quotations About Music』 Nat Shapiro 지음. Da Capo Press Inc.

참고 도서

단행본

김경란.『프랑스 상징주의』2005. 연세대학교 출판부.

김기봉.『프랑스 상징주의와 시인들』2000. 소나무.

김문자, 노영해, 박미경, 이석원. 허영한,『들배 서양음악사 2』2000. 심설
　　당.

김석란.『김교수의 예술수업』2018. 올림.

민은기.『시양음악시 피타고라스부터 재즈까지』2007. 음악세계.

손혜진.『한국음악 첫걸음』2017. 열화당.

오희숙.『20세기 음악 I, 역사. 미학』2004. 심설당.

이윤기.『이윤기의 그리스 로마 신화』2002. (주)웅진닷컴.

조중걸.『현대예술』2012. 지혜정원.

주현성.『지금 시작하는 인문학』2012. 더좋은책.

　　　『지금 시작하는 인문학 2』2013. 더좋은책.

Bellet, Roger. *Mallarmé : L'encre et le ciel.* 1987. Champ Vallon.

Brown, Marc. 1914. *Arthur Rackham 'Book of Pictures.* The Century Co.

Bruhn, Siglind. *Images and Ideas in Modern French Piano Music.* 1997.
　　Pendragon Press.

Cooper, Martin. 1984. *French Music : From the Death of Berlioz to the*

Death of Fauré. Oxford University Press.

Gillespie, John. 1965. *Five Centuries of Keyboard Music*. Dover Publications.

Donald J. Grout 외 지음. 민은기 외 옮김.『그라우트의 서양음악사(하)』 2009. 이앤비플러스.

Harrison, John. *Synaesthesia : The Strangest Thing*. 2001. Oxford University Press.

Howat, Roy. 1983. *Debussy in proportion*. Cambridge University Press.

Lewin, David Benjamin. 1993. *Debussy's "Feux d'artifice" in Misical Form and Transformation : 4 Analytic Essays*. Yale University Press.

Randel, Don. 2002. *The Harvard Concise Dictionary of Music and Musicians*. Harvard University Press Reference Library.

Roberts, Paul. 1996. *Images. The piano music of Claude Debussy*. Amadeus Press.

래리 쉬너 지음. 김정란 옮김.『예술의 탄생』2007. 들녘.

Schmitz, E. Robert. 1966. *The Piano Works of Debussy*.

논문 및 잡지

김석란.『통섭과 공연예술에 의한 공감각적 음악회 콘텐츠 개발』공연문
화연구. 제30집. 2015.

김석란.『통섭예술에 의한 공감각적 음악회 콘텐츠 연구』경상대학교 박
사학위 논문. 2015.

백영주.『다매체 시대의 퍼포먼스 공간의 경험양식과 상호매체성-바그
너의 총체론과 브레이트의 매체론을 바탕으로』기초조형학연구. 제11
집. 2010.

Galeyev, B.M.『The mature and funcitions of synsthesia in music』
〈Leonardo Music Journal. Vo.40. no.3〉. 2007.

찾아보기

김 교수의 예술수업2

두근두근, 드뷔시를 만나다

초판 1쇄 발행_ 2020년 6월 22일

지은이_ 김석란
펴낸이_ 이성수
주간_ 김미성
편집장_ 황영선
편집_ 이경은, 이홍우, 이효주
디자인_ 진혜리
마케팅_ 김현관
사진 리서치_ 북앤포토

펴낸곳_ 올림
주소_ 03186 서울시 종로구 새문안로 92 광화문오피시아 1810호
등록_ 2000년 3월 30일 제300-2000-192호(구:제20-183호)
전화_ 02-720-3131
팩스_ 02-6499-0898
이메일_ pom4u@naver.com
홈페이지_ http://cafe.naver.com/ollimbooks

ISBN 979-11-6262-036-6 03600

ⓒ 김석란, 2020

이 도서의 국립중앙도서관 출판예정도서목록(CIP)은 서지정보유통지원시스템 홈페이지
(http://seoji.nl.go.kr)와 국가자료종합목록 구축시스템(http://kolis-net.nl.go.kr)
에서 이용하실 수 있습니다. (CIP제어번호 : CIP2020024053)